U0154883

郑小千 著

the Golden Twig
of Art

艺术的
金枝玉叶

雕　塑

上海书画出版社

　　1930年，梁思成先生为自己的《中国雕塑史》讲课提纲作序时，感慨道：
"我国言艺术者，每以书画并提。好古之士，间或兼谈金石，而其对金石
之观念，仍以书法为主……盖历来社会一般观念，均以雕刻作为'雕虫小
技'，士大夫不道也。"将近一个世纪后，我们看待雕塑的眼光已经发生
了很大的改变，但提起艺术史，首先想到的仍是围绕绘画展开的历史，雕
塑则作为附属的枝叶隐于其后。

　　有感于此，这本聚焦雕塑艺术的小书希望能以"故事"的形式向读者
介绍东、西方艺术中样式繁多的精彩"枝叶"：它们独到的技艺，被赋予
的功能和重现后世的契机。

　　然而大多数雕塑都是没有署名的作品，可资考据的文献也寥寥无几，
更不要说追溯雕刻家之间的师承关系。此外，许多今天被视为"艺术作品"
的雕塑，在诞生之初，并非只是为了"审美欣赏"的目的，它们还被用于
祭祀崇拜、节日庆典、礼仪教化、政治宣传和死后纪念等等不同的场合。
所以本书不按时间断代，由远及近地罗列作品，而是尝试将这些雕塑作品
重新分类，归入六个趣味主题。

　　第一章"祖先的脑洞"呈现的是不同文明在早期阶段，视觉表达中的

共性与特性。无论身处怎样的文化，人类都会面临一个终极问题：当肉体生命抵达终点以后，我们的灵魂该何去何从？古埃及的法老们给后世留下了一份独特的答案，值得专设一节作为本章的尾声。第二章"向动物偷师"选取了中国文化中意涵丰富且出镜率高的动物造型，本章出现的雕塑作品向我们表明，即便是想象之物也离不开对现实事物的细微观察。当我们将目光从中国转向地中海时，古希腊人的雕塑成就无疑是一座标志性的高峰。多亏了古罗马人的复制品，我们今天还能一窥往日的杰作。第三章"男神女神擂台赛"聚焦于古希腊—罗马时期的雕塑，以组队的形式，对比了古代神明和被神化的历史人物的雕像。第四章"变形是件技术活"着眼于雕塑创作中的关键词"变形"，从技术的角度讲述雕塑的风格样式和视觉生命如何延续更迭。最后两章从神的世界来到了人的世界，第五章"疯狂的爱"选择了那些表现人类极致情感的雕塑。第六章"世俗生活"则将雕塑放置于历史之中，挖掘它们所附带的日常痕迹。

任何人为的分类都会有一定的局限，这意味着选择作品时，不得不根据主题做一些舍弃。弥补这个遗憾的最佳方式，便是邀请读者将阅读的终

点延展为思考的开端。读者们大可沿着这些路标，继续添加自己感兴趣的作品，还可以跳出已有的分类框架，以自己的奇思妙想创造新的主题。

最后，让我们以一则希腊神话故事引出本书的雕塑之旅。故事的主人公是塞浦路斯岛的国王皮格马利翁，在奥维德的《变形记》中他还是一位雕刻家。皮格马利翁扬言世间没有能令自己心动的女子，而后在家用白色象牙制作了一尊妙龄女像。没想到他竟对雕像动了情，经他的恳求，爱神维纳斯将雕像变成了活人，雕刻家也如愿找到了自己的新娘。

和雕塑有关的故事，未必都是这类惊心动魄的传奇，但皮格马利翁所经历的魔法时刻或许代表了雕塑制作者们共通的期待：希望眼前的雕像活灵活现，以致挣脱"物"的束缚，拥有了生命力。这股生命力激发着我们的好奇心，想了解更多当时的社会生活和历史情境，更好地理解往昔。

目 录

艺术如金枝玉叶

雕
塑

第一章

祖先的脑洞

史前人类更了解女性？

外星人留下了暗号？

为了永生，埃及法老们有多拼？

1-1

史前女性

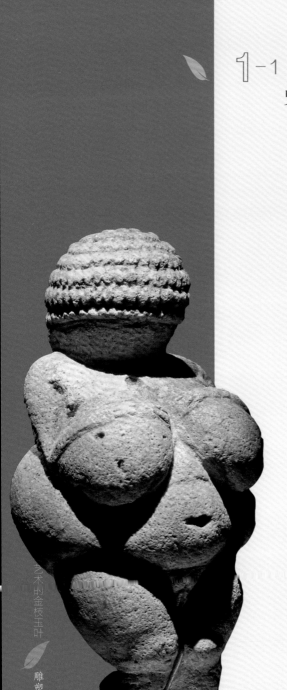

我们的雕塑之旅将从一件史前的雕塑开始。这是一位身形臃肿的女性，可作品名却与形象有些格格不入——《维伦多夫的维纳斯》。图 1.1.1 "维纳斯" 是欧洲古典神话中象征爱与美的女神。因为这个名字所代表的美好意涵，学者们总喜欢把早期重要的女性雕像跟 "维纳斯" 扯上点关系，哪怕史前的人类并不知道 "维纳斯" 是谁。"维伦多夫" 是这尊雕像出土的地方，就在奥地利的维也纳附近。这算是一种区分相同主题的取名法吧——在名称前加上发现地或收藏地。毕竟，叫 "维纳斯" 的艺术作品实在太多了！

图 1.1.1 维伦多夫的维纳斯（又称维伦多夫的妇女像）约公元前 3 万年—公元前 2.5 万年，石灰岩，高 11 厘米奥地利维也纳自然历史博物馆藏

雕像的制作时间大约在公元前 3 万年至公元前 2.5 万年之间，即旧石器时代（约从公元前 350 万年持续至公元前 1.2 万年）。这段时期，常用的劳动工具多是一些简单的石器，这尊"维纳斯"就由石灰石切割而成，如果仔细打量，雕像上还留着被颜料涂过的痕迹。光看图片，我们或许会被"维纳斯"的肥胖身形所欺骗，事实上，她只有 11.5 厘米高，放在手心恰好能单手托住。一眼看去，雕像最凸出的部位便是圆鼓鼓的乳房、腹部和松垮的臀部，肉感十足。她的手和脚则被简略地带过，浑圆的脑袋上只凿出了盘绕在头顶的发辫，却没有细致的五官。

这件迷你雕像的比例算不上协调匀称，但在史前时期，它很有可能被赋予了神奇的魔力。此时，人类正从狩猎时代过渡到农耕时代，部落的延续主要依靠女性的不断繁衍。有人推测，在特定的仪式中，巫师们会把这类女性雕像捧在手里进行祭祀活动，膜拜如母亲一般庇护孕育和丰收的女神。在这样的场合下，雕像的触感成为连接人与未知神力的重要媒介，功能性的部位自然要比完整的"人"的形象重要得多。对于史前的工匠而言，造型中的女性特征再怎么强调也不为过。

就在《维伦多夫的维纳斯》重新进入人们视野的 3 年后（1911），考古学家们又在法国的拉塞尔附近发现了一件特征相似的浮雕。不用说，这件浮雕也被冠上了"维纳斯"之名。图 1.1.2 拉塞尔的"维纳斯"有 47 厘米高，是维伦多夫"维纳斯"的四倍。这件浮雕被刻在露天岩石的下檐，依着岩石的弧度弯曲身体，居高临下地俯视着她的崇拜者，气势凛然。她的乳房下垂，左手搭在肿胀的腹部，像是临盆在即。因为臀部无法被呈现在同一个平面，她的胯骨显得异常夸张。浮雕的头部已经难以辨认，从残留的部分来推断她应该是侧着脸，靠向托着牛角的右手。不要小看了这个牛角，在以狩猎、采集为生的旧石器时代，它还象征着大自然中孕育和再生的力量，再次强调了浮雕的生育意含。图 1.1.2 局部 因为这个牛角配饰，她还会被叫作"持牛角的维纳斯"。

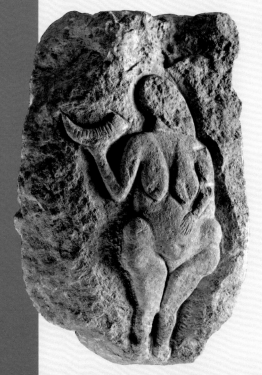

图 1.1.2 拉塞尔的维纳斯
约公元前 2.2 万年—公元前 1.9 万年
石灰岩，高 47 厘米
法国波尔多阿基坦地方博物馆藏

到了新石器时代（公元前 1.2 万年到公元前 1 万年），随着母系氏族的全盛，有威望的年长妇女往往会担任氏族首领。这一时期的神庙更少不了对母神的造像崇拜，比如在加泰土丘找到的女性黏土塑像就远远超过男性。加泰土丘遗址靠近今天土耳其的康雅，兴盛期在公元前 6500 年至公元前 5600 年，处于新石器时代前陶时期

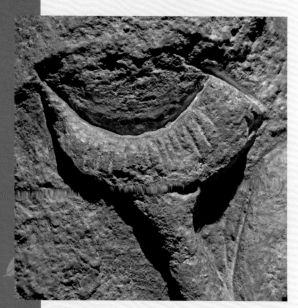

图 1.1.2 局部

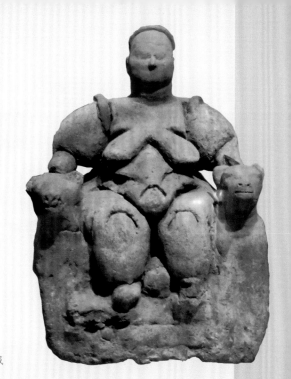

图 1.1.3 加泰土丘的大地女神
约公元前 6000 年
陶土，高 30 厘米
土耳其安卡拉市安纳托利亚文明史博物馆藏

的 b 阶段。加泰土丘也是世界上最早的城镇之一，20 世纪 60 年代，经过多次考古挖掘，从城市古迹中出土了大量用陶土制成的女性雕塑。这些陶像多是座像，体型娇小，最高的只有 30 厘米左右，但并不妨碍工匠们精心雕刻四肢和乳房。其中，最震惊世人的是一尊正在分娩的母神像。图 1.1.3 母神的面部只剩下了鼻尖一点，相较前两位"维纳斯"，母神的形象和姿态更接近我们所熟悉的人像。值得一提的是，她的座椅是目前所知最早的坐具雕塑，很有可能就是她的王座。她将双手放在两侧兽头形状的扶手上，两脚之间似乎也蹲着一只小兽。在加泰土丘遗存的壁画和建筑装饰中，也能看到许多动物的头饰。人类对植物和动物的驯化正是从新石器时期的开始的，包括种植小麦和大麦，蓄养牛羊。加泰土丘的雕像或许印证了当地的居民已经掌握了定居的生存之道。在母神像中加入兽头的元素，也象征着她对动物的统治地位。

这类与生育崇拜有关的女性形象并不是欧洲独有，在印度的摩亨佐－

图 1.1.4 摩亨佐 – 达罗女神像

公元前 2400 年—公元前 2000 年

陶土，高 19 厘米

法国巴黎吉美博物馆藏

达罗就出土了一系列极富装饰感的女性雕像。摩亨佐 – 达罗位于今天巴基斯坦的信德省的拉尔卡纳县南部，这座城市大约建于公元前 2600 年，是印度河古文明鼎盛时期最具代表性的城市遗址，和哈拉帕并称为"古代印度河流域文明的大都会"。

摩亨佐 – 达罗遗迹中出土的雕像往往是陶制品，这尊斜靠的女神像也不例外。女神身长 19 厘米，五官完整，用现代眼光来看，长长的鼻子加上两侧的小眼睛倒有种俏皮的漫画风。图 1.1.4 史前的摩亨佐 – 达罗人非常喜欢对女性雕像做些"力所能及"的创造，比如给每一尊女神像编不同款式的发型，再用尖头工具刻画出上衣的纹路，当然，与生育有关的乳房同样会被夸张地凸显出来。这些奇特的造型往往会配上 90 度弯曲的双腿。前面说到，在仪式中使用"维伦多夫的维纳斯"的方法是将其捧在掌心，摩亨佐 – 达罗人则可能是双手握住女神并拢的小腿，将大拇指摁在大腿上，进行相关的祭拜仪式。

不同于摩亨佐 – 达罗人对繁复的偏爱，与摩亨佐 – 达罗文明并行的基克拉泽斯文明更青睐高度抽象的女性雕像。基克拉泽斯文明分布于今天的爱琴海群岛，包括圣托里尼岛这样的旅游热门地。而基克拉泽斯文明活跃的时间要远早于克里特岛上的米诺文明和伯罗奔尼撒半岛上的迈锡尼文明，正是他们孕育出了古希腊文明的先声。出自阿摩戈斯岛的女性雕像全身赤裸，虽

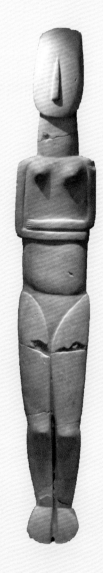

图 1.1.5 基克拉泽斯女性雕像
公元前 2800 年—公元前 2300 年
大理石，高 150 厘米，
希腊雅典国立考古博物馆藏

然形体大小不等，但都保持着一致的特征：面部只留着几何状的鼻子，双臂平行交与胸前，双腿垂立并拢。图 1.1.5 和前面几例女性形象相比，这款平板单薄的身形可以算作史前女性中的"平胸"代表了！像我们这些看惯了抽象艺术的当代观者，反而会对这样"极简"的史前造型生出一些亲切感。

1^{-2}

神秘来客

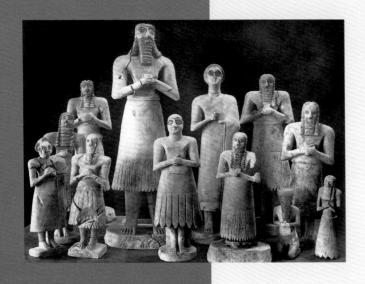

图 1.2.1 阿布神庙雕像
公元前 2700 年—公元前 2500 年
石灰岩，最高雕像 76 厘米
伊拉克巴格达伊拉克博物馆与美国
芝加哥大学东方学院藏

史前各地的女性雕像让毫无交集的文明在视觉表达上找到了许多共性，但在漫漫的历史长河中，我们还要面对更多无法解释的特例。一方面，我们常惊叹于制作这些雕像的精湛技艺，另一方面，又会对它们异样的面容百思不得其解。这些雕塑几乎没有可以参照的同类，让人忍不住大胆猜测，它们是不是天外来客遗留在地球上的"接头暗号"？公元前 4000 年的两河流域，有一支被后世称为"苏美尔人"的族群定居于此，没有人知道

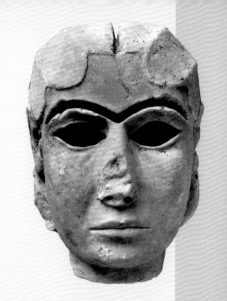

图 1.2.2 女人头像
公元前 3500 年—公元前 3000 年
大理石，高 20 厘米
伊拉克博物馆藏

他们来自哪里。这群苏美尔人学会了控制河水，将不适宜生产和居住的土地变成了绿洲。在这片土地上，他们以种植为生，所以他们都信奉植物神阿布。也是在这一时期，他们开始创作一些站立的雕像，只有少量作品被留存了下来。在阿斯玛尔丘一座阿布神庙里就找到了一组圆锥状的雕像。图 1.2.1 这些人像都由质地柔软且容易雕刻的白色大理石制成，他们的头发或胡子被涂成了黑色，呈波浪状垂在胸前，半举的双手握着祭拜时专用的广口杯。

还好苏美尔人留下了文字供我们破译。原来，这些群落往往信仰多个神祇，群像里最高的神是植物神阿布，矮他一截的是母亲神，再次一级别可能是神庙祭司和供奉者。对于苏美尔人来说，每座城市都受一位神灵的庇佑，它们通过雕像彰显了自己的生命。

*大眼窝应是苏美尔雕像最明显的特征。*在乌鲁克的伊纳娜神庙里，考古学家们发现了一尊相似特征的大理石女头像，她的制作时间可比阿布神庙的雕像早了足足 1000 年！图 1.2.2 这张面庞很有可能就是苏美尔人想象中的女神伊纳娜，她是两河流域历史上最重要的女神，掌管着战争和爱情。和阿布神庙里的雕像群相比，女神像的雕刻手法精细敏锐，从脸颊到鼻子的切面过渡自然，还多了一份庄重。她的眼睛应该也和阿布庙里的神像一样，嵌入过其他材质，比如白色贝壳里的琉璃或是黑色石灰石。额头下方的刻痕表明，

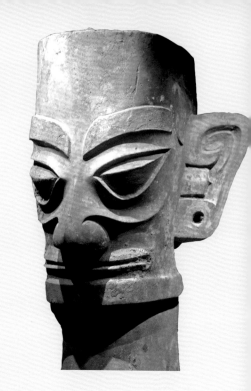

图 1.2.3 三星堆铜人头像
商代后期，铜，17.2 厘米 × 34.8 厘米
四川广汉市三星堆博物馆藏

那里曾被填上过琉璃眉毛。

在中国的四川，也曾出现过一段没有文字记载的神秘历史。1929 年成都广汉初次发现了古蜀的遗址，大量的陶器、玉器、象牙还有青铜器得以重见天日。*因为遗址有三个较大的土堆，就得了个"三星堆"的名字，光听这名字，是不是觉得和地球没啥关系？* 尤其是出土的青铜器，造型独树一帜，被列为世界"第九大奇迹"。

三星堆文明的肇始时间被推断为公元前 4500 年左右，它的活跃期一直延续到了公元前 3000 年。但今天，人们还是无法解答三星堆文明到底源于何处。这些出土的青铜人像，有着清一色的冷峻面孔，十分狞厉：粗眉底下长了双杏叶形的眼睛，三棱形的鼻梁压着趔长的嘴，云雷形的竖耳耳垂上还有一个穿孔。图 1.2.3 个别人像的脑后会梳发髻，还有的编了发辫。怪异的长相再度加深了人们的疑虑 那时候的工匠从哪儿获得了如此高超的造型技艺？

祭祀坑里的一副凸眼大耳巨型面具，堪称最早版本的"千里眼和顺风

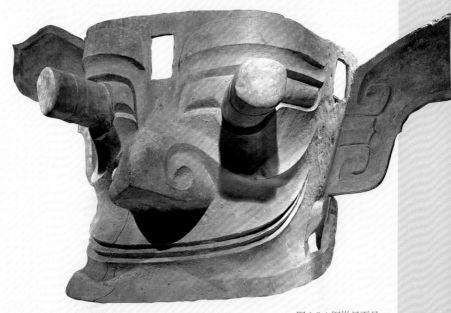

图 1.2.4 铜纵目面具

商代后期，铜，高 66 厘米，四川广汉市三星堆博物馆藏

耳"！图 1.2.4 它是以分块组合的方法铸造，五官已被夸张变形。圆柱状的瞳孔凸出眼眶，有 16 厘米长，桃尖形的耳朵也不走寻常路，极力向外伸长至 70 厘米。它的两眼间距特别宽，内眼角下弯，外眼角上翘，成了菱形。同样是菱形的眉毛粗大浓重，内勾外翘，鼻子则宽短高耸，鼻翼呈云纹状。嘴角咧到了耳垂附近，十分有气魄。

三星堆青铜器的重中之重，是一尊 2.6 米高的青铜立人，也是世上最大最完整的青铜立像。图 1.2.5 其实这座青铜像刚出土的时候，已经被土石压断成了好几截，我们现在看到的是修复后还原的样子。这尊立像依然是粗眉大眼、阔嘴大耳朵的面貌。他头戴高达 10 厘米的长冠，冠上有羽毛状饰物，脑后梳长辫。立像身躯细长，长袍上有云龙纹饰。前裾过膝，后裾及地，足腕佩戴脚镯，赤足站在兽面纹的覆斗形方座上，神态庄重肃穆。他留给世人最大的难题出现在那双环圈状的怪手，只见人像向上举起右臂，将左臂屈于胸前，究竟手里握的是什么？众说纷纭。有说是巫术活动需要的琮或象牙，也

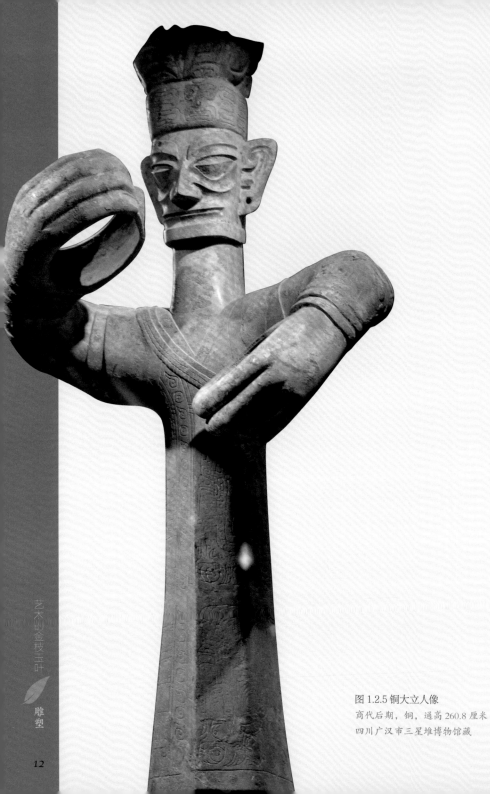

图 1.2.5 铜大立人像
商代后期，铜，通高 260.8 厘米
四川广汉市三星堆博物馆藏

有一说是已经腐烂的木蛇。可以肯定的是，这件"神器"一定象征了他的特殊身份。当时的蜀地盛行巫文化，人像面具或许象征了被祭祀的祖先神灵。而这尊立像很有可能是蜀国之王，或是主祭师，甚至是神、巫、王三者合一的角色。

和三星堆文明一样，在鼎盛时期突然消失的还有中美洲丛林里的*玛雅文明*。玛雅文明分布于墨西哥南部、危地马拉、巴西以及洪都拉斯和萨尔瓦多西部地区。根据考古学家们的分期，约在公元前 2500 年，玛雅文明已有最初的农业活动和村落，直到公元前 750 年左右，才出现城市。玛雅人曾创造过许多令人匪夷所思的奇迹，比如壮丽的金字塔、准确的天文历法、先进的数学法，但是，到了公元 8 世纪，他们却放弃了高度发达的文明和壮丽辉煌的建筑，大举迁移，从此消失于美洲的热带丛林中。玛雅文明消失的原因至今成谜，但最吸引人的一种解释是：他们本就是外星文明留在地球的遗珠！证据就是在玛雅人的浮雕中出现过宇宙飞船！难道玛雅已未卜先知？1948年至 1952 年之间，墨西哥籍考古学家在巴伦杰神庙的铭碑上发现了一块浮雕，这块浮雕被安在巨大的石室墙壁上，刻着九位盛装的神官以及一位带着奇妙头饰的青年。经过仔细观察，那位戴着头盔的青年正在操作一台类似飞行器的机器，后来人们还破解了碑文解读出这样的文字："白色的太阳之子，仿效雷神，从两手中喷出火……"

玛雅人并非中美洲最早的土著，在他们之前，已经有一批人在墨西哥对岸的韦拉克鲁斯和塔巴斯科活动，他们才是中美洲古印第安文明最早的创造者。来自西班牙的殖民者称他们为奥尔梅克人，*奥尔梅克的字面意思是"橡胶之乡的人"*。这并不是奥尔梅克人的自称，只是奥尔梅克人留下的文字寥寥无几，到今天都无法破译他们是如何称呼自己的。

奥尔梅克文明遗址主要是指圣洛伦索、特雷斯萨波特斯和拉本塔。从距今最早的出土遗址来推测，奥尔梅克在当时已形成了较大的市镇，有宏伟的金字塔式台庙、巨大的仪式性广场、玉石雕刻和最早的美洲文字。在这些遗

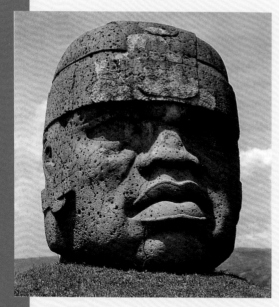

图 1.2.6 巨头像
公元前 1000 年，高 180 厘米
墨西哥韦拉克鲁斯地区博物馆藏

址中，都挖掘出了用火山岩雕成的巨大头像。

　　在现代考古史上，奥尔梅克文明算是最晚被考古人员发现的，其实探险队本想寻找玛雅古迹，却无心插柳找到了奥尔梅克遗址。但在考古人员到来以前，也就是 19 世纪 60 年代，特雷斯萨波特斯村子里的农场工人最早发现了这些巨大石像。工人们本以为石像的头顶是个倒扣的铁锅，草草挖掘之后，却惊讶地发现那个压到眉毛的"铁锅"其实是一种很像运动球员会戴的头盔。石像没有脖子也没有躯干四肢，只有一颗 1.8 米高的脑袋。图 1.2.6 这个巨型石雕很有可能是奥尔梅克时期的神职人员，他的长相敦厚，方脸盘、大眼睛、厚嘴唇、塌鼻子，抵着嘴瞪目望向远处。

　　我们对奥尔梅克文明的认识只限于这些石制头像和其他雕像。关于这些巨大的头像来源有诸多猜测：埃及、腓尼基、亚特兰蒂斯、甚至是古代宇航员。更有甚者，想到了中国和日本。但是这些土生土长的石像，至今仍然是个谜团。

1-3
永生捷径

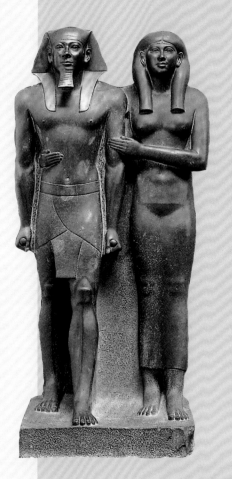

图 1.3.1 门卡乌拉夫妻像
公元前 2490 年—公元前 2472 年
板岩，高 139 厘米，
美国波士顿美术馆藏

除 了中美洲的先民，*古埃及人*也是搭建金字塔的能手，但古埃及金字塔的用途却截然不同。为了能够踏上永生之路，统治者在世时便会早早地开始修建自己的陵墓，也就是金字塔。掌握至高权利的法老们相信，只要自己的形象被保留在墓室里，灵魂便能获再度复活。于是，最流行的做法就是在金字塔里放置雕像，寄托他们对来世的期许。

也不知道是谁最先制定了雕像的既定程式，前后历经了三千多年的古埃及王朝，竟然一直都没有偏离这套准则，我们今天去看古代法老的雕像，很容易犯上"脸盲症"。

距今 4500 多年前，有一位叫门卡乌

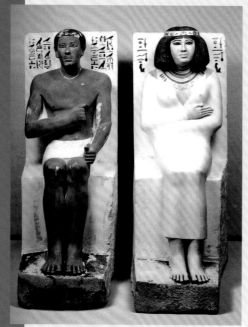

图 1.3.2 拉赫太普王子与妻子像
公元前 2551 年—公元前 2528 年，着色石灰岩
高 120 厘米，埃及开罗埃及博物馆藏

拉的法老，和大金字塔的主人胡夫法老都属于第四王朝。门卡乌拉并不满足只为自己塑像，还定制了与妻子并肩的双立像，被后世称作《门卡乌拉夫妻像》。图 1.3.1 这尊双立像有 1.3 米高，由同一块黑色的板岩制成。古埃及人擅长在艺术创作中使用各类色彩，对他们来说，黑色是尼罗河淤泥的颜色，寓意着新生和复活。*这也是死亡之神奥西里斯的专属色，所以他们的雕像和石棺多选用黑色，以象征奥西里斯的再生。*

　　为了确保每件作品都按一定的比例进行制作，工匠们会将身体从脚板到颅头发际线分割成一百个格子（通常是 18 个格子）。相较如实还原，他们更关心这些雕像能否传达出神圣而永恒的特质。这件作品还遵循着古埃及工匠们代代相传的"正面律"法则：人物的姿势必须保持笔直，双臂紧靠躯体，左脚还要站在右脚前。头部是着重要刻画的部位，其他部分可以择要处置。再看两人的面部表情，丝毫未见个人情感的波动。法老的妻子一手挽住丈夫

艺术的金枝玉叶

雕塑

的手臂，另一只手绕过后背搭在了他的腹部。这类夫妻并立的圆雕是古王国时期常见的一类题材，可不要以为他们只是在"秀恩爱"，其实背后有着更深远的政治考量：古埃及人认为保障王朝的长治久安，必须重视稳定的婚姻，那么，通过雕像来宣扬这一观念再适合不过。图1.3.2

长期恪守同一套法则，难免会招致离经叛道的革新者。到了新王朝时期，就有一位对古老规训说"不"的人，他是第十八王朝的法老阿蒙荷太普四世。那时的古埃及人信奉多神教，到了新王朝，尤其推崇太阳神与阿蒙神的混合体阿蒙一拉神。随着信众的不断壮大，法老开始意识到这一教派势力对自己的威胁，于是强行废除了多神教信仰的传统，要求子民们转投新的大神阿吞，还把自己的名字改为阿肯那顿，意思是代表阿吞行使权利的人。

阿肯那顿誓要颠覆已然稳固的体系，在他统治期间，艺术风貌也随之骤

图 1.3.3 阿肯那顿一家
公元前 1353 年—公元前 1335 年，石灰岩，高 33 厘米
德国柏林国立博物馆藏

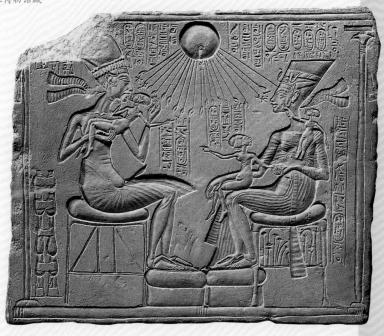

变。和那些不怒自威的法老雕像不同，阿肯那顿的雕像毫无英雄气概：脸庞消瘦，厚唇，眼皮浮肿，下颚突出。他不仅让雕刻家记录了自己的真实长相，还留下了一件与《门卡乌拉夫妻像》截然不同的"全家福"，如今藏在柏林。图1.3.3这件浮雕以阴刻手法表现了法老一家在阿吞神的光芒下所受到的庇佑。富有动感的阴刻线勾勒出法老一家人的日常情景，法老的三个儿女，以不同姿态依偎着自己的父母，尽显天真烂漫。阿肯那顿与王后奈菲尔提蒂相望而坐，他们的大头与纤细的身形、瘦颈形成了鲜明的反差。大概是对自己确立的风格非常满意，阿肯那顿特地召集了供职于宫廷的雕刻家，按照他的旨意编了一本艺术操作指南。

　　虽说阿肯那顿的新想法的确让人眼前一亮，然而等到后继者接管时，由他一手开创的"阿马尔纳"风格也只是昙花一现，古埃及的社会秩序和艺术风貌又迅速地复归到了本来的面貌。图坦卡蒙是阿肯那顿的继任者，他只活

图 1.3.4 卡特挖掘图坦卡蒙墓室现场照，摄于 1923 年

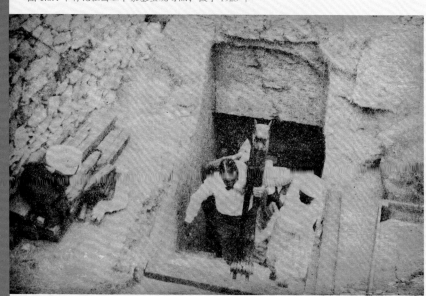

到了 18 岁，去世时距他初登法老宝座才过去了 10 年。这位年轻的法老生前并没有什么建树，但后世却流传着一句话：*"图坦卡蒙一生唯一出色的成绩就是他死了并且被埋葬。"*

原来，法老们为永生所做的努力，也吸引了无数"盗墓军团"。为了找到金字塔和墓室中陪葬的珠宝，哪怕冒着被诅咒的危险，总有人前赴后继地来到法老们长眠的禁地挖宝。新王朝时期的法老们不愿意死后还遭盗墓贼们的侵扰，纷纷将陵墓移到了尼罗河西岸的"帝王谷"。到了 20 世纪初，帝王谷所有的陵墓几乎都被发掘了一遍，只有最富传奇的图坦卡蒙之墓还被未知的浓雾所笼罩。第一个看到图坦卡蒙墓室的人叫霍华德－卡特。那是 1922

图 1.3.5 图坦卡蒙面具
约公元前 1327 年，黄金镶宝石，高 54 厘米
埃及开罗埃及博物馆藏

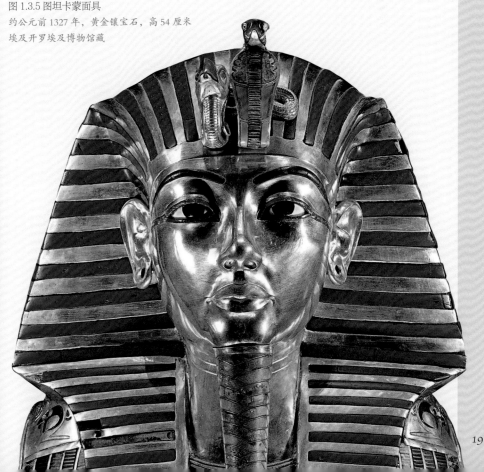

年 11 月 26 日。为了这一天的到来，卡特已经在帝王谷忙活了五年，正当他因为资金告罄而萌生退意的时候，突然想起自己每年扎营的地方还没有被挖掘过。卡特当机立断开始行动，第三天就挖到了通往图坦卡蒙陵墓的第一级台阶。

更让卡特惊喜的是，墓室虽然曾被盗过两次，但"宝物"的分量并未受损，铺陈在他面前的是满屋子的金光——丰厚的随葬品都被完好地保留了下来。图1.3.4 从图坦卡蒙陵墓中出土的文物超过了 1 万余件，光搬运出墓室就耗费了三年。而后，埃及政府又花了整整 10 年的时间将它们陆续运到开罗博物馆，这批藏品也成为博物馆的镇馆之宝。

图坦卡蒙墓室的第三道门上有一句用象形文写的诅咒：*"谁扰乱了这位法老的安宁，'死神之翼'将在他头上降临。"* 当年首批进入陵墓的人都在不久之后染上奇怪的病而痛苦死去。是否真的存在"图坦卡蒙的诅咒"恐怕无法求证，在这些故事的渲染下，墓室中一副人工制成的木乃伊面具总让人不寒而栗。图1.3.5 这副面具重达 10.23 公斤，是货真价实的黄金面具！整副面具用珐琅彩装饰，还镶嵌着各种宝石、玻璃，这时候，古埃及人早已和黄金打了至少 1700 年的交道。光看这一件作品，就能明白古埃及工匠们的金工技艺到了何等娴熟的地步：法老的眼睛由石英和黑曜石制成，眉毛和眼线则是上好的透明蓝玉，他的胡须仿照古埃及神话中的冥神奥西里斯。黄金表面上的蓝宝石和玻璃线刻象征着守护女神庇护法老的羽翼。面具头冠的中间位置出现了眼镜蛇和鹫的形象，这两种动物分别象征着上埃及区域和下埃及区域，意味着古埃及法老所统治的领土。

这幅面具是否再现了图坦卡蒙的真容，尚未有定论。因为图坦卡蒙死得太突然，一些埃及学家认为他的许多陪葬品像是为别人准备的，上面还留着其他皇室成员名字的刻痕。这副黄金面具也可能是这样的情况。随着技术的进步，法医人类学家打算从图坦卡蒙的木乃伊身上找线索。2005 年，来自法国、埃及和美国的三组专家们借助 CT 扫描还原法老长相，结果却是风格迥异的

三张脸。

　　图坦卡蒙离世以后，新王朝出现了一位极度自恋的法老——第十九王朝的拉美西斯二世。拉美西斯二世在世时，就热衷以自己为原型命工匠凿刻巨大的石像。大英博物馆藏有一件拉美西斯二世的半身胸像，这是意大利工程师贝尔佐尼在埃及底比斯的拉美西斯神庙中找到的。这尊上半身的残件高度已近3米，看来全像的原貌一定十分撼人。图1.3.6按照当时的制像法则，法老在世时凿刻的石像都不会让胡子向上翘，从这尊石像的胡子来看，它很有

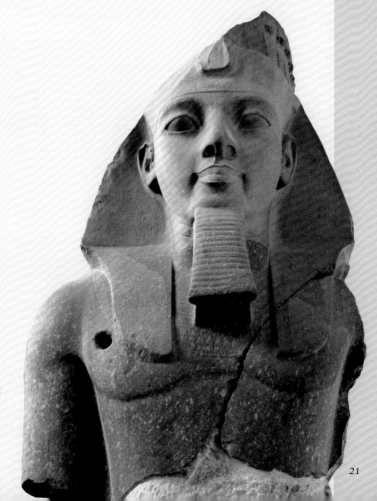

图1.3.6 拉美西斯二世石像
公元前1270年，花岗岩
高260厘米
英国大英博物馆藏

图 1.3.7 阿布辛贝神庙 约公元前 1300 年—公元前 1233 年，埃及阿斯旺

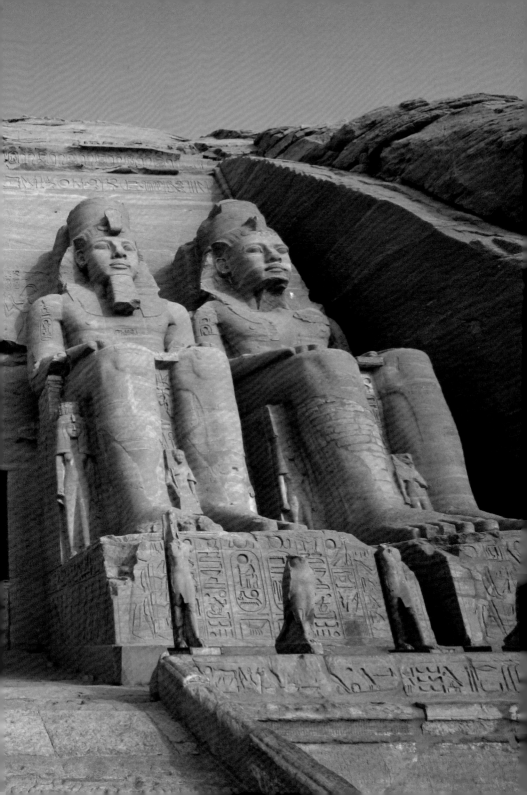

可能参照了拉美西斯二世的真实样貌。

拉美西斯二世执政期间，是埃及新王朝强盛国力最后的余晖。为了收复曾经的统治领土，他四处征伐。同时，他也非常懂得宣传自己的威严，比如修建神庙。凡由拉美西斯二世下令修建的神庙里，总会看到他高大的身影，拉美西斯二世的神庙（公元前1257年）在正门两侧立起了20米高的拉美西斯坐像，一条长达55米的隧道深入岩石，沿路往里走，还会看到数个9米高的拉美西斯二世雕像。除了在神庙内外留下自己高大的身影，自恋的法老还会命工匠在神庙内刻出自己的"英勇事迹"——哪怕是埃及处下风的卡迭石战役，拉美西斯二世也要把它扭转为自己的又一次胜利。毕竟在自己地盘，想怎么表现浮雕的内容他说了算。

宣扬拉美西斯二世神力的代表雕像是在阿斯旺的阿布·辛拜勒神庙入口的巨像。公元前1300年—前1233年，为了向埃及南面努比亚宣示国威，也为了巩固埃及宗教在这片地区的地位，拉美西斯二世下令凿山修建这座供奉太阳神的神庙。狂妄的拉美西斯二世命人将自己的巨像和天神"阿蒙""拉·哈拉凯俤"和"布塔"并排坐在了神庙的外面，借此彰显他的永恒神力。和神像并排坐还不足以让他满意，恰好拉美西斯二世本人精通工程学，经他设计，布辛贝神庙曾有过一道奇观：*每到拉美西斯二世生日时（2月22日），太阳的金光就会从神庙大门射入，穿过60米深的庙廊，依次披洒在神庙尽头右边三座雕像的全身上下，长达20分钟之久，可谓太阳神照拂的"神迹"*。只可惜，因为阿斯旺水坝的修建工程，这座神庙已被人为抬高，拉美西斯二世的精心设计也成为一段无法破解的传说。图1.37

第二一章

向动物偷师

怎么塑造并不存在的"龙"?

长翅膀的未必是天使?

喝酒的时如何显摆地位?

谁是最萌石兽?

这位皇帝不爱美人独爱马?

小天地里的斗兽也精彩?

2-1
驯龙高手

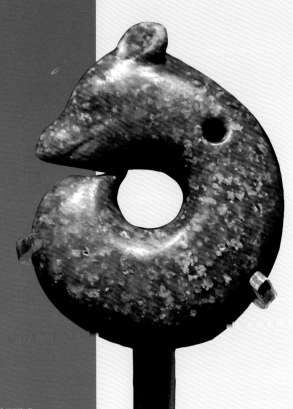

图 2.1.1 红山文化玉猪龙
约公元前 4000 年—公元前 3000 年
高 7.1 厘米
上海博物馆藏（作者 / 摄）

我们总说自己是"龙的传人"，在神话传说中，"龙"是一种有神力的动物，能潜入深渊也能腾云驾雾。直到今天，我们的传统习俗仍和"龙"有着千丝万缕的联系，比如春节时舞个"龙"灯，端午时赛场"龙"舟。可我们都知道，世界上并不存在"龙"，为什么这种虚构的动物形象会在我们的文化中扮演着重要的角色呢？这或许和早期的图腾崇拜有关，把龙作为氏族的族名或族徽甚至认作祖先，也是希望能得到它的保护。

既然没有人见过"龙"的真身，我们熟知的"龙"又是从哪儿？关于龙的原型版本众多，有说来源于蛇，也有说来于蚕。今天常见的"龙"往往有着鹿角、鱼鳞、鹰爪和虎掌这类造型特征，是多种动物的集合体。*但"龙"的造型并非一成不变，如何驾驭手头的材料，将一种想象的神兽雕刻出来，考验着每一位"驯龙师"。*

内蒙古出土的红山文化玉龙堪称雕塑界"龙"的鼻祖。红山文化分布于我国东北地区，活跃期约在公元前 4000 年至公元前 3000 年的新石器时代。

图 2.1.2 玉龙
商代后期，玉，高 5.6 厘米
中国国家博物馆藏

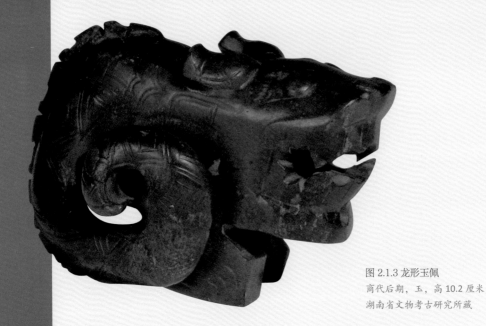

图 2.1.3 龙形玉佩
商代后期，玉，高 10.2 厘米
湖南省文物考古研究所藏

因为出土的玉器自成体系，和太湖流域的良渚文化玉器并称中国玉文化的两大源头。上海博物馆藏的这件红山文化玉猪龙出土于内蒙古敖汉旗下洼镇河西，龙身呈圆环状卷曲，首尾相连，没有足，仿佛在胚胎中沉睡的婴儿，还竖起内凹的双耳，以今天的眼光来看，会让人想到非常可爱的小动物。图 2.1.1 但在史前时期，猪还没有被人驯化，野猪的凶悍不亚于狮子和老虎，将猪的形象与神话中的"龙"相结合，也是希望能得到这类勇猛动物的庇护。这枚玉猪龙通体有红褐色的斑沁，在头尾的缺口处能看到明显的切割痕迹，它的颈部还穿了一个小孔。这类玉猪龙究竟有何用途，现在也没有定论，它可能是宗教祭祀活动中的一种礼器，也可能只是随身佩戴的饰品。

到了商代，玉龙成了墓葬中的重要陪葬品，但造型仍比较原始，经常孤军作战。图 2.1.2, 2.1.3 此时，"驯龙师"的琢玉工艺有了很大的提高，如果以外形分，这些玉龙形状多变，有璜形、玦形、璧环形和单体匍匐，光眼睛的形状也能列举一串：回字形、长方形、菱形、圆形和叠圈形。商代的玉雕龙大多短小精悍，尾巴像小刀，头上长着长瓶形角。早期的玉龙头上可没有角，

得到商代中晚期才会出现，并从竖立状渐渐变成了贴背龙角。此后，龙角就成了龙的一个重要特征。除了龙角，龙背上的纹饰也是很重要的标识，早期龙纹的形制都很古朴，有的玉龙身上还刻有云纹和雷纹，象征着它有呼风唤雨的神力。

随着青铜器装配工艺的成熟，春秋战国时期的龙变得更加繁复且有装饰意味。青铜器上最早出现的铜铸龙纹，往往根据青铜器的特定部位来取形，这些龙饰一般采用简单的线条或作爬行状，还有 S 形的蜷曲状，龙尾和额顶的龙角对称地弯曲向上翻卷，爪子牢牢地扎在底座。图 2.1.4 从河北中山王墓中出土的一座错金银龙凤方案，它的主体雕饰就是四条威猛的神龙。这些神龙身上描着错金银的麟纹，翅膀上画着长羽纹。2.1.5 两两交叉的翅膀和尾巴，绕成了一个环形，再朝相反的方向勾住龙角，看着它们龇牙咧嘴的神情，恐

图 2.1.4 双龙透雕钮饰
战国早期，青铜，高 92 厘米
湖北省博物馆藏

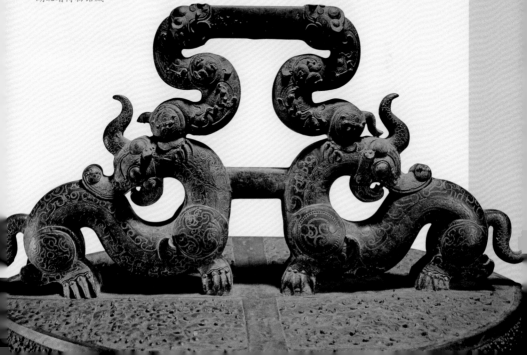

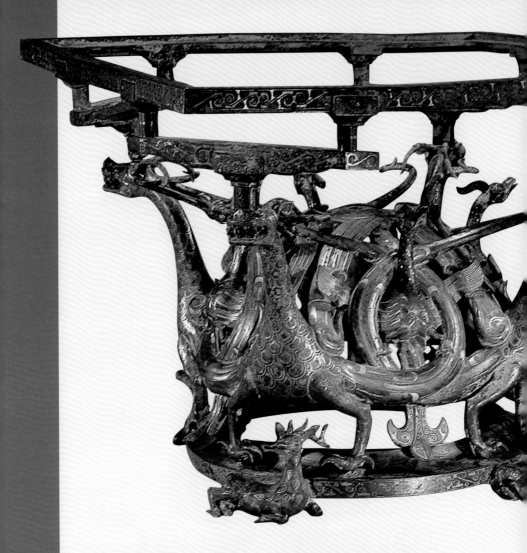

怕龙尾和龙角的拉扯力不相上下。在这种紧张的氛围下，每个龙尾相交的圈环里各有一只凤凰，凤鸟们伸长脖子，探出脑袋，正由八展翅想要挣脱飞走。除了动态的龙凤群像，这件方案还加入了建筑元素，每只龙头都顶着一座斗拱，再在斗拱之上搭出摆放案几的铜框，使稳固的造型多了几分灵巧。环环相扣的细节简直要把人看花眼，却能被工匠处理地繁而不乱，开合有度，足见功力之深。

这一时期龙形塑像里还会出现"龙凤配"，再配上龙纹和夔纹装饰。

图 2.1.5 错金银龙凤方案
战国中晚期，青铜，高 36 厘米
河北博物院藏

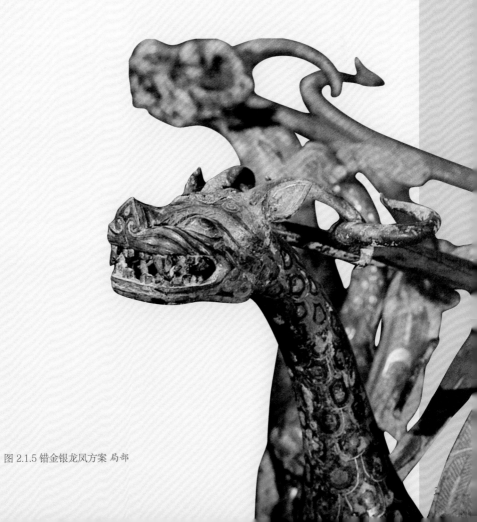

图 2.1.5 错金银龙凤方案 局部

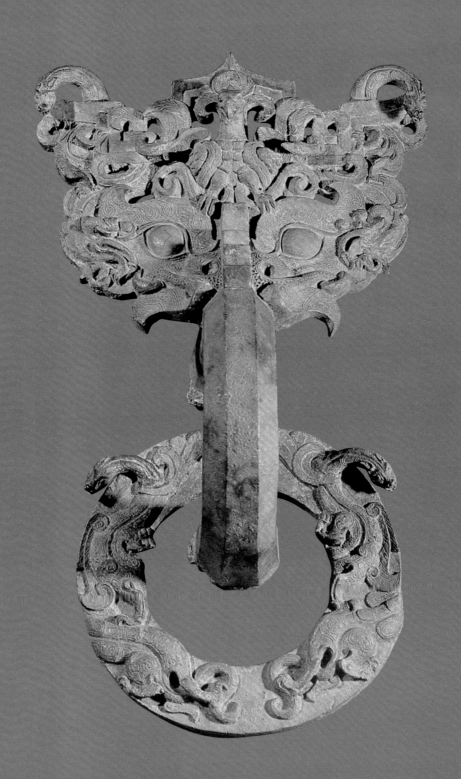

1966 年河北易县燕下都的老姆台以东出土了一件战国时代用青铜铸造的兽面衔环形铺首。铺首就是大门上面口衔门环的兽头，人们用它来叩门和拉门。中国古代的皇宫和大的府第，大门上都装有这样的衔环兽头。两千多年前西汉的大文学家司马相如在他的《长门赋》中曾用一句诗形容铺首叩击的声响："挤玉户以撼金铺兮，声噌吰而似钟音。"这里所说的"金铺"就是铺首，它的敲击声则被描述成如钟声那样洪亮好听。

老姆台出土的这件铺首带环通长 74.5 厘米、宽 36.8 厘米，造型巨大，纹饰复杂，一共雕塑了七只禽兽，尤其突出龙凤蛇颈。图 2.1.6 铺首的中间为锯齿状的兽鼻，嘴角有锋利的勾牙，衔着八棱形半环，半环下又套着衔环。兽面浮雕眉宽目鼓，额头中部是一只展翅站立的凤凰，全身雕刻着细密的羽纹和卷云纹。凤鸟左右两边各有一条蛇缠绕在它的翅膀上，蛇尾已被凤鸟用爪子紧紧擒住。兽面两侧边缘浮雕向上还盘绕着左右对称的蟠龙，衔环上也有左右对称的蟠龙纹浮雕。如此密集的雕饰很可能用来驱赶邪恶，在地下世界保护着墓主人。

图 2.1.6 立凤蟠龙纹铺兽（左图）
战国中晚期，青铜，高 74.5 厘米，河北博物院藏

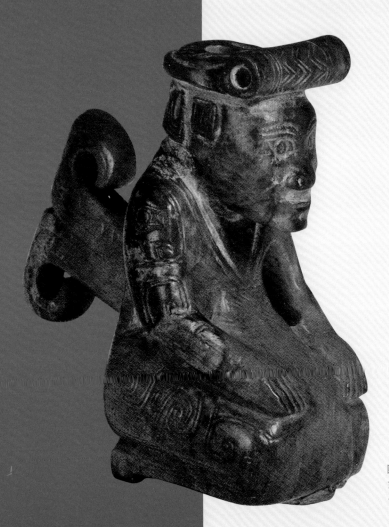

2-2
飞鸟羽翅

图 2.2.1 坐像
商代后期，玉，高 7 厘米
中国国家博物馆藏

图 2.2.2 人形铜车辖
西周，青铜，高 25.4 厘米，洛阳博物馆藏

将不同的动物元素组合拼贴出新的形象，是早期雕塑中常见的手法。除了用来塑造根本不存在的物种，工匠们还喜欢给一些现实中真实形象添加其他动物的特征，比如在后背安插一对飞禽才会有的翅膀。这件出土自妇好墓的玉人，身后装饰了一卷形状似翅膀的饰物。图 2.2.1 背后的饰物究竟有何用意，令人百思不解。

这位跪坐的玉人，有着大鼻头和细长的眉毛，双手放在膝盖上，平视着前方。他的辫子盘在头顶，还戴了个圆箍形状的饰物，腰间则系着宽带。雕刻玉人的工匠并不注重肢体的描画，反而侧重发式、衣冠这类能显示人物地位的细节。我们能清楚地看到头顶前端卷筒状的饰物，上面刻着波浪形的折纹，与之呼应的是长衣上盘旋回绕的花纹。从玉人华贵的服饰来看，它的原型很有可能就是墓主人妇好。妇好是商王武丁的妻子，她的墓建于商代后期，光出土的玉器雕塑就有 755 件。这些玉器材质名贵，制作精良，都是商代玉雕艺术的重要代表，足见妇好地位之显赫。

西周雕塑继承了商代传统，但风格与现实生活更为贴近，从而有别于弥漫着神秘气氛的商代艺术。这件人形铜车辖出土于河南洛阳，人物的背后也带兽面纹的羽翅。图 2.2.2 车辖是旧时车轴两头管住车轮，防止车轮脱

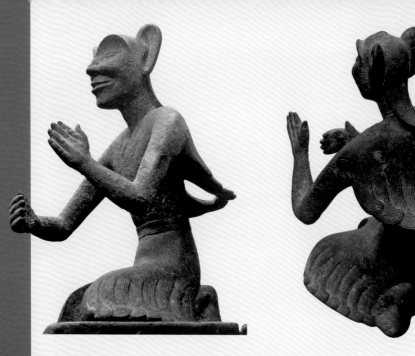

图 2.2.3 羽人 西汉，铜，高 15.3 厘米，西安市文物管理委员会藏

图 2.2.4 骑马人物 西汉后期，玉雕，高 9 厘米，羊脂玉，咸阳博物院藏

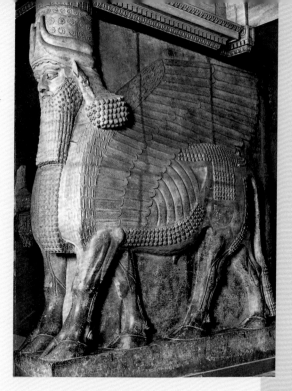

图 2.2.5 拉玛苏雕像
公元前 720 年，石灰岩，高 426 厘米
法国巴黎卢浮宫藏

离车身的销子。雕刻家特地将车辖设计成了人的形象，姿态和妇好墓的玉人坐像相类，也是把双手放于腹前，屈膝而坐。人形的面色平和，粗眉大眼，嘴巴突出。他身上穿的是件方领的直裾，头上戴着网状束发物，发髻高高耸起，连后脑上的发丝都特地以阳线还原。

西安出土过一件西汉时期的羽人，这位羽人的造型就更加古怪夸张了。图2.2.3 他的前额低平，眉骨突出，长脸尖鼻，嘴唇宽厚，巨大的双耳竖直向上。他的手臂细长，双手像在捧着东西，腰间束带，双腿跪坐在地上，长发披散于脑后。背上披飞翘的羽翼，腿上也有羽毛垂下，臂膀和腰身上都刻羽状纹饰。

到了西汉后期，一件羽人玉雕似乎透露了这类造型的奥秘。这个羽人最突出的特点是高过头顶的大耳朵。图2.2.4 他左手握着缰绳，右手握着一株灵芝，昂首骑马，背后长出了一对羽翼。他的前胸以及臀部有阴线刻画的羽毛纹，脚下踏着流云，似乎正飞身驰骋在云端。这块玉温润剔透，细腻如脂。*西汉*

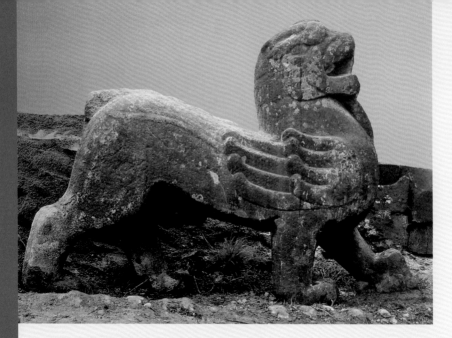

图 2.2.6 石辟邪 209 年，青石，高 110 厘米，四川雅安高颐墓

时期，人们总幻想着通过服食紫芝等方式修炼成仙，西汉羽人的形象或许就和此时的崇尚仙人的观念有关。

　　背上长翅膀的人可能是仙人，那长出翅膀的动物又会是什么角色？差不多在东周时期，两河流域的亚述人打造了一款名叫"拉玛苏"的门神，它集合了人脸、狮胸、牛身、鹰翅。图 2.2.5 拉玛苏的身上不仅有着丰富的动物元素，最妙的是从不同角度看，会发现它有着不一样的姿态：正面是静止的站姿，侧面看去则有了向前迈步的动态，如果站在斜角看，它就成了五足兽！这类神兽往往驻守在宫门两侧，用来驱赶恶灵保护宫殿内的领主，同时也宣扬统治者的荣耀和军事力量。

　　无独有偶，中国雕塑史上也出现过带羽翼的动物形象，这类有翼兽的石雕很有可能受到波斯石刻的影响，而古波斯曾在公元前 5 世纪把两河流域纳入自己的帝国版图。和亚述的拉玛苏不同，中国这类石雕往往是作为陵墓的守护者而存在的，比如高颐墓前的辟邪。图 2.2.6 辟邪是传说中能辟除邪祟的一种神兽。这尊辟邪头像狮子，头顶的双角已经被风化得较为模糊。它张着

嘴巴，正昂首挺胸阔步前进。前后双腿的高低差让神兽的细腰延展出一条优美的弧线。若隐去两肩阳刻的翅膀，是不是很像在丛林中巡逻的猎豹？它守护的墓主人高颐是东汉末年人，曾经当过益州太守，死后葬在了雅安姚桥。区区一个太守墓就有这么大规模的神兽，足见东汉厚葬风气之盛。

到了唐代，陵墓神道外的石刻神兽有了固定的排序，还多了可供搭配的动物。在"天鹿""天马"浑厚硕大的身体上配一对迷你的翅膀，别有一番反差萌。图 2.2.7 咸阳郊外的乾陵是唐朝帝陵中的代表，光地面建筑的规模就非常庞大，陵墓前的石刻群数量也在唐代陵墓中最为丰富。作为石刻代表的"龙马"，轮廓清晰，又不乏厚重的体积感。相较写实的马头，它的身躯和四肢要夸张很多，两肩上的羽翼纹样近似奔腾的祥云，在雕刻风格上和前面介绍的几尊石兽虽有些渊源，但线条更为流畅，此时，羽翼的装饰感更强了。

图 2.2.8

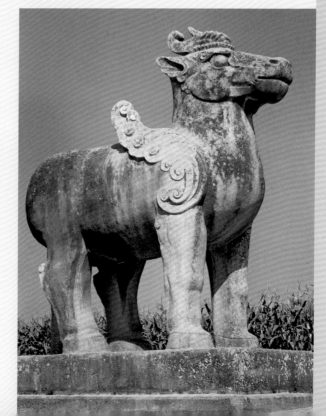

图 2.2.7 天鹿
唐，石灰岩
陕西省咸阳顺陵

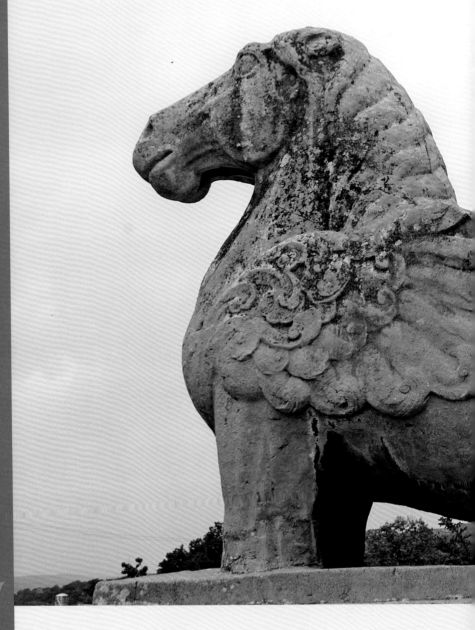

图 2.2.8 龙马 唐，石灰岩，高 335 厘米，陕西省咸阳乾陵

2-3
青铜动物

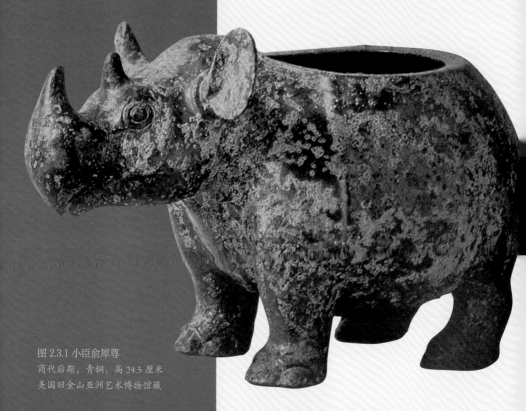

图 2.3.1 小臣俞犀尊
商代后期，青铜，高 24.5 厘米
美国旧金山亚洲艺术博物馆藏

商周时期的青铜器是祭祀活动中非常贵重的礼器，为了增强器物造型的生动性，匠人们非常喜欢在动物界寻找灵感。*以"尊"来说，这是一种盛行于商代至西周初期的青铜酒器。尊一般呈圆形或方形，中部鼓起，口沿外倾，被高圈足托起。*尊的造型很多，最好玩的便是鸟兽尊，因为它们常常模仿各类确实存在或想象的动物外型，比如老虎、大象、犀牛、牛、羊、豕、驹、大雁，还有麒麟、貘、凤凰、怪兽。

鸟兽尊往往采用写真与实用相结合的艺术手法，巧妙地利用动物的各个部位，既满足了酒器的实用功能，又还原了动物外型的美观。左页这件模仿双角犀牛造型的尊，器型腹部圆鼓，四条腿短粗，体积感很强，犀牛自身躯体的笨重恰好也符合了容器的实用要求。图 2.3.1

商周两代的青铜器虽然在技术上有传承，但表现风格却差异很大。先来看一件商代的鸮尊，因为是妇好墓的陪葬品，它也叫"妇好鸮尊"。图 2.3.2 鸮是古代对猫头鹰的统称，因为外形不佳，叫声诡异，长期以来都被视为不祥之鸟。可是在殷商时期，以鸮为题材的器物非常流行，有学者认为这类鸮型的青铜具有保护夜间飨宴的作用，还可能被视为英勇的战神，具有避免兵灾的神力。

单看这只鸮尊的外形恐怕很难和自然中栖停的猫头鹰相联系，如果发挥一下想象力，这更像是一只穿着铠甲即将投入战斗的鸮。为了加固这类器型的稳定感，它的双脚被换

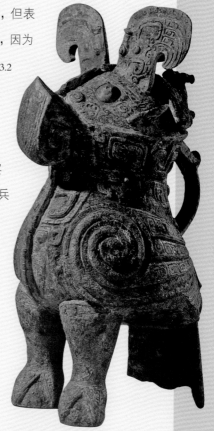

图 2.3.2 妇好鸮尊

商代后期，青铜，高 46.3 厘米，河南博物院藏

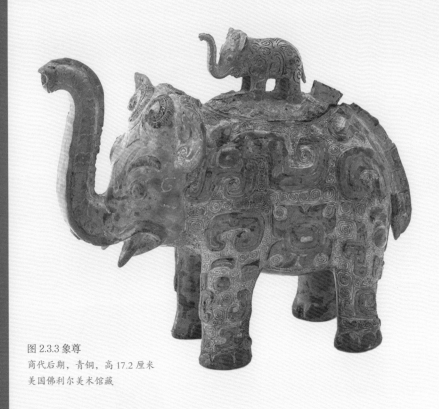

图 2.3.3 象尊
商代后期，青铜，高 17.2 厘米
美国佛利尔美术馆藏

成了粗壮有力的兽足，和宽大的尾巴形成稳固的三点支撑着尊体。这件鸮尊头较大，圆眼睛宽嘴，双翅收拢，羽翼上面刻了蟠蛇纹。头上两片立刀状的造型是一种带羽毛的冠饰，刻了小夔纹。冠后有一个半圆形口，带盖子。商代的青铜器装饰以繁复象征隆重：喙表是蝉纹，胸前是大蝉，脖颈两侧装饰一身双头的怪夔纹。这些浮雕和线刻的纹饰都随着器身结构的变化而变化。

再看这两件商代晚期的象尊和豕尊图 2.3.3、小尊图 2.3.4，尊身上的纹饰已变得过分夸饰。象尊的夔龙纹和兽面纹尤为抢镜，而豕尊全身也布满了密集的线条：它的头部是兽面纹，腹部与背部是鱼甲纹，四肢和臀部为倒立的夔龙纹和云雷纹。图 2.3.4 从造型上看，象尊形体不大，浑圆丰满。象鼻高举上卷，鼻子中空，和腹部相通。额头上还有两条盘绕的蛇，大耳朵向外翻，鼻子下露出两条尖短的象牙，注酒的椭圆形孔设置在背上。豕尊竖着一对招风耳，

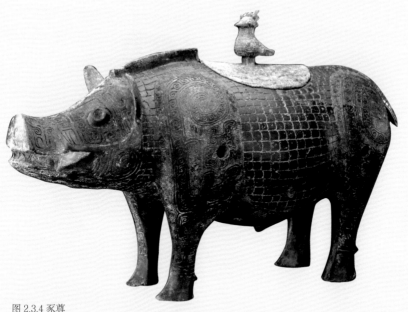

图 2.3.4 豕尊
商代后期，青铜，高 40 厘米
湖南省博物馆藏

两眼睁圆，嘴里好像咀嚼着食物，背脊上立的鬃毛增添了几分野性。两尊背部的注酒孔盖顶都被设计成了与尊身相配的小型动物，象尊背上站立着和它姿态相似的小立象，豕尊背上则是一只昂首站立的凤鸟。

　　类似的尊器组合一直沿用到了西周，但进入西周以后，青铜器的造型不再像商代时那样追求个性化。周代的生活和礼仪规范离不开一整套等级森严的制度，上至天子下至诸侯大夫，人们的生活必需严格按照这些规定行事，连使用的器具都有严格的等级划分。在西周三百多年的历史中，青铜器扮演着非常重要的角色，统治者也会将青铜器视为自己身份和权力地位的象征。此时的器型逐渐转向了规范化的稳固大方，平衡对称。繁杂的修饰也被抛诸脑后，转而追求一种典雅朴素的风格，同时又不失庄严肃穆。

　　这件高度写实的驹尊是西周时期动物雕塑的一件代表作，通体的纹样修

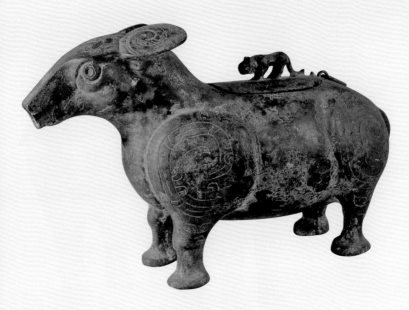

图 2.3.6 井姬貘形尊 西周中期，青铜，高 20.1 厘米，宝鸡青铜器博物院藏

饰只有腹部两侧的圆涡纹。它
最传神之处还在眼睛的造型，
让小兽有了活泼的性格。图2.3.5
藏在宝鸡青铜器博物院的貘
形尊，似羊而非羊，外形接近
动物界的马来貘。貘在我国早
已灭绝，只在古代史书中有记
载，而以貘作造型的青铜酒器
更是罕见。图 2.3.6

　　除了尊器，卣也是一种酒
具，器型通常口小腹大，敦实
厚重。蹲坐的太保鸟卣特意将
耳朵和提梁相接，节形冠翎垂

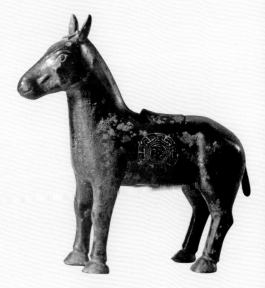

图 2.3.5 驹尊
西周中期，青铜，高 32.4 厘米，
中国国家博物馆藏

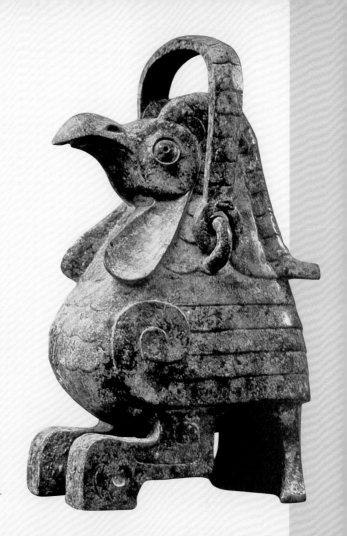

图 2.3.7 太保鸟卣
西周早期，青铜，高 23.5 厘米
日本白鹤美术馆藏

在脑后。图 2.3.7 它抬着头，眼珠瞪圆，钩状的喙坚硬，脸颊两侧各有一块肥
大的肉垂。翎毛形的纹样刻在了鼓起的腹部，简单的云纹表示双翼，羽翼下
是一对蹲屈足。虽然这件鸟卣也像妇好鸮尊一样，将刻有云纹的弧形尾巴拖
到了地上，和双足共同支撑器身，但它造型与装饰更自然，反而有种动人的
简洁。

2-4
萌系憨兽

图 2.4.1 石刻野猪
西汉，花岗岩
霍去病墓前石雕

随着先秦青铜时代的结束，秦汉雕塑在体量上逐渐扩大。到汉代，因为盛行厚葬风俗和雕像祭祀，出现了大型的纪念雕塑。霍去病墓的石兽雕塑便是这类题材中现存最早的代表。

霍去病墓在离汉武帝茂陵东北 1 公里的陕西省兴平市，是茂陵的陪葬墓之一，足见汉武帝对他的器重。霍去病自幼善骑射，从军后战功赫赫，曾在五年内六次率军反抗匈奴的侵扰，缓解了匈奴对西汉王朝的威胁。可惜天妒英才，他在 24 岁的时候就病逝了。汉武帝决议为他厚葬，将他的陵墓设

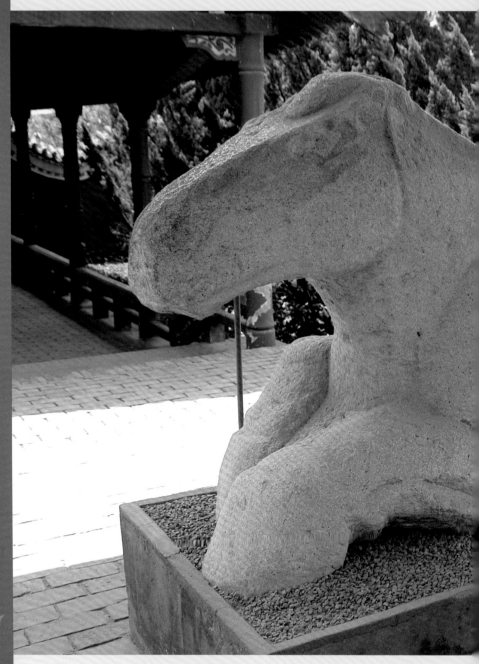

图 2.4.2 卧马（侧面）西汉，花岗岩，霍去病墓前石雕

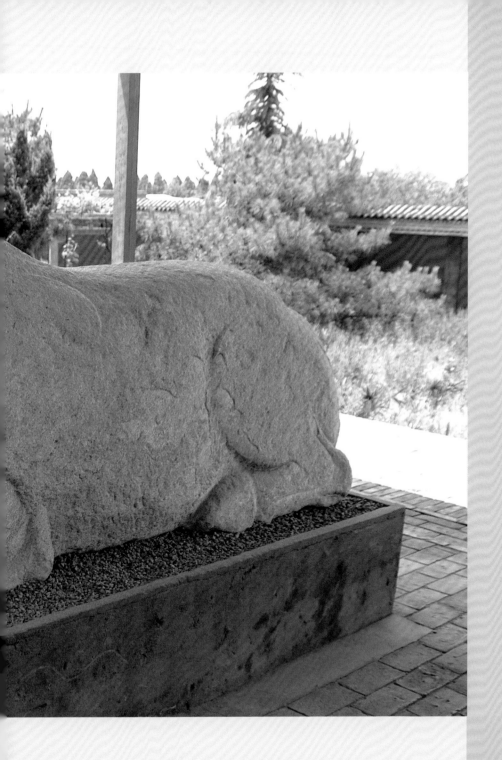

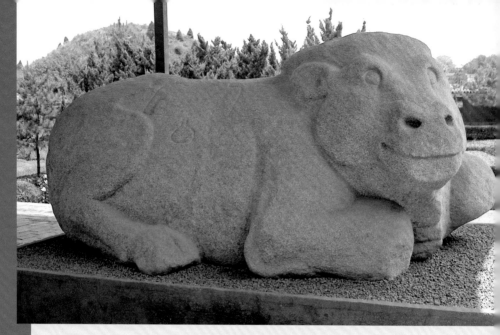

图 2.4.3 石雕卧牛（侧面）西汉，花岗岩，霍去病墓前石雕

计"为冢象祁连山"，以此纪念他在元狩二年的河西战役中取得的关键胜利。为了还原"祁连山"的险恶环境与真实感，墓冢的树丛之间还分散着卧马、卧牛、卧鱼、卧马、伏虎、卧象等 16 件动物石刻。图 2.4.1、2.4.2 这些石兽体量巨大，大部分都处于备战状态，具有勇敢机警的战士性格。连卧牛卧马都是直视前方，毫无倦怠之意。*雕刻者精准地抓取了每种动物的生活习性特点，再将之夸大，使这些石首在传达纪念意义的同时还多了几分憨态。*

　　其中有一件造型传神的《卧牛》，比例匀称适度。图 2.4.3，图 2.4.4 从正面看，牛的额头较为宽阔，鼻罩、口唇紧闭，弯扣的鼻孔搭配简单可物的五官，喜感十足。它侧头俯卧，双目看向远方，闲适悠游之态跃然而出，很有生活气息。按照当时的技术很难将这么巨大的石料镂空还能保持稳定，匠人们便想到了一种"循石造型"的雕刻手法：顺着石材凹凸不平的表面来凿刻外形，追求大轮廓的写实，舍弃对细部的描摹，最后呈现出一种不求形似却又神似的效果。这种表现手法也是汉文化和楚地文化多年碰撞的结果。汉高祖刘邦

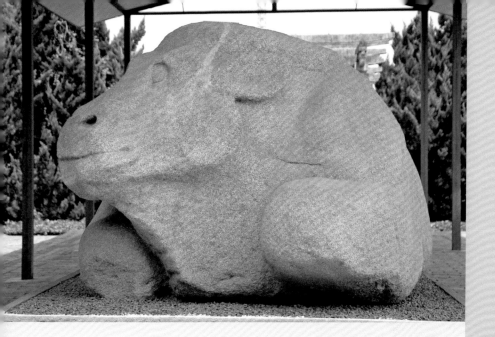

图 2.4.4 石雕卧牛（正面） 西汉，花岗岩，霍去病墓前石雕

本是沛县人，在楚文化的熏陶下长大。据说他喜欢穿楚国的衣服，看楚人的舞蹈，唱楚歌。所以在汉代初期，虽然政治、经济多承袭秦朝，但艺术的表现往往更多受到楚文化的影响，讲究写意生动，特意渲染浪漫夸张的形态。

　　富有想象力的楚地文化也加重了人们对修仙的向往。最新的一种推测认为，霍去病墓石刻群的分布或许跟汉代的神仙信仰有关，布满石兽的高冢从外型上看很像汉晋时期流行的博山炉。博山炉是一种青铜制成的香炉，外形像豆子，盖子高起模仿群山的形状。山上除了雕刻飞禽走兽还有云气，象征着神话传说中的仙山"博山"。而在茂陵附近，也出现过类似的"仙山"模型，相信仙术的汉代人认为，这类假仙山能吸引神仙过来，以获永生。按照这种说法来看，霍去病墓的整体外貌可能也是仿照博山的山形为死者祈福的。

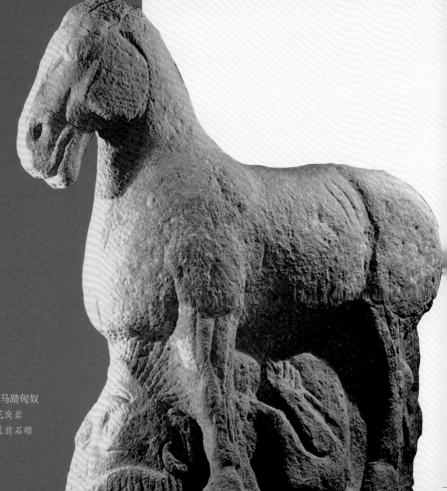

2-5
千金骏马

图 2.5.1 马踏匈奴
西汉，花岗岩
霍去病墓前石雕

在古代，马不但是重要的交通工具，也是作战的重要装备。马匹的多寡、品种的优劣都决定了战争中的胜败。马在军事中的重要地位使这种动物得到了越来越多的重视，汉代不仅设置了专门管理御马的行政单位，还颁布政令，鼓励民众养马。随着养马制度的建立，马也被赋予了人格化的道德内涵。

霍去病墓的石刻群中最早被发现的作品《马踏匈奴》也和马有关，被公认为这一时期的代表作。图 2.5.1 它的主体是一匹昂首挺立的战马，马腿粗壮结实，四足踩踏着手持弓箭的匈奴，安详而不失警惕，这样的设计也展现了墓主人生前对抗外敌的功绩。不同于霍去病墓的其他憨兽，这件马踏匈奴的石雕刻画得非常精细，混合了圆雕、浮雕、线刻三种不同的雕刻手法。战马造型朴拙有劲，风格沉着浑厚，四根马腿如巨柱，和马身浑然一体，显得坚实稳固。马蹄之下的匈奴人面目清晰，胡须历历可数，还能清楚看到他手里握的弓箭。一件制作时间远远晚于《马踏匈奴》的石刻作

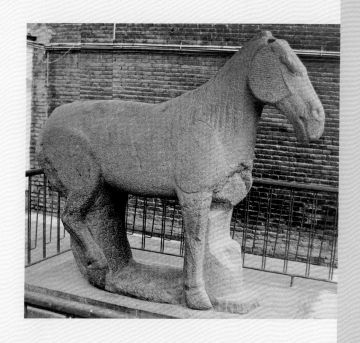

图 2.5.2 大夏石马
东晋，高 200 厘米
西安碑林博物馆藏

品《大夏石马》，在风格上与前者十分相似。图2.5.2这匹石马尾巴残缺，前腿并直，后腿微曲，腹下镂空。为了保持稳固的站姿，特地将前后腿连成了两壁。

在汉代，大宛马和乌孙马的力量、速度和耐力要远超中原的军马。为了争夺这些优良的马种，汉朝甚至对大宛发动了战争。有了大宛进贡的种马，汉武帝还从西域引进草种，改良马场。此后，汉马的数量和质量都节节攀高。或许得益于马种的改良，东汉时期的一匹铜马比《马踏匈奴》更加激昂、活跃，有着刚健、奋发向上的力量感。图2.5.3这匹东汉的奔马形体饱满、健硕挺拔，细腻的雕凿使滚圆结实的外轮廓带有一种优美的曲线。它两耳竖立，眼睛瞪大，鼻孔张开，头颈偏向左侧，夸张地做出嘶鸣状。马头上的鬃毛和打着飘结的马尾向后飞扬，腾空的三足，给人一种"风驰电掣"的迅疾感，也让奔驰的铜马多了理想化的"千里马"之姿。

这件作品有两个非常形象的名字："马踏飞燕"和"马超龙雀"。前一个名字我们更为熟悉，这还是郭沫若先生在参观博物馆时提议的。"飞燕"可谓这件铜奔马的点睛之笔，燕雀以迅捷闻名，

图 2.5.4 马踏飞燕 局部

而我们却看到了它被马蹄踩踏的一瞬间，这一刹被雕塑定格了下来，和体魄健壮的马身产生了巨大的视觉张力。

经过品种的不断变迁，唐代的优质骏马已经遍布中原地区，绝大多数

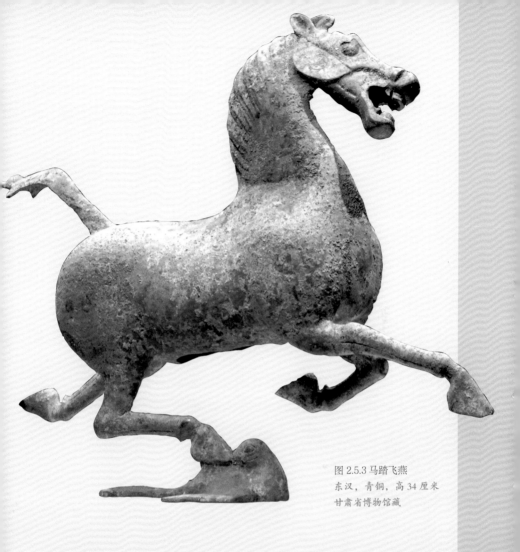

图 2.5.3 马踏飞燕
东汉，青铜，高34厘米
甘肃省博物馆藏

还拥有突厥马的血统。这种马的外形往往头小、臀大、脖颈长，形体壮实，四腿长而有力。此时，养马已成为一种象征身份地位的社会风尚。除了皇室贵胄，只要是在朝官员，哪怕俸禄很低，都要为了装点门面养几匹马。

唐朝以马立国，太宗李世民更是个马痴，只要在战场上发现良驹，就会将战马生擒。他对自己骑过的六匹战马感情尤为深厚，它们有着非常好听的名字：飒露紫、拳毛䯄、白蹄乌、特勒骠、青骓、什伐赤。

为了纪念这些出生入死的战友，同时彰显自己曾经在马背上立下的战功，

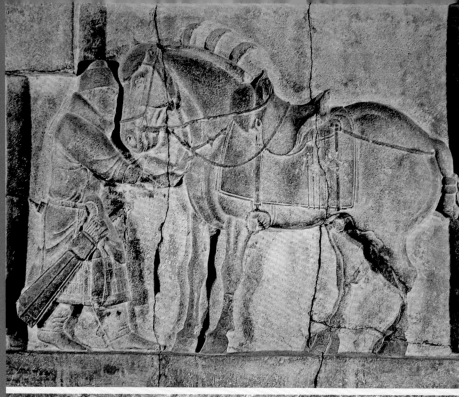

他特地命工匠用石灰岩制作了六骏的浮雕。这些浮雕原来在昭陵宣武门内的东西庑，高有 2.5 米，接近真马的体型。如今，传世的"六骏"有四骏藏于西安碑林博物馆，另外两匹藏于美国费城宾夕法尼亚大学博物馆。这些浮雕马或站立或行走或奔跑，刀法简练，线条流畅，结构也十分准确，浑厚中兼具灵巧，粗犷中又不乏轻盈，细腻地表现了战马在不同情境中的形体。

飒露紫的浮雕板是六骏中唯一有人物相伴的马匹，从名字来推测，飒露紫的毛色应是紫燕，马身膘肥体壮，鬃毛修剪为"三花"式。图 2.5.5 它神态平静，温顺地低头靠近丘行恭。丘行恭体格粗壮，全身戎装，腰间挂着箭镞，正耐心地为它拔箭疗伤。这一幕曾在李世民与王世充决战时真实地发生过，当时李世民骑着飒露紫兵行险招深入敌营，差点被王世充的军队包围，飒露紫也因此受伤。多亏丘行恭及时赶到，救了李世民和他的爱马。和飒露紫有相似遭遇的是拳毛䯄，前胸和马背上各插着细长的箭镞。图 2.5.6

拳毛䯄是李世民平定刘黑闼时的坐骑，也是这一场战役，标志着唐王朝的统一。"拳毛䯄"的意思是"毛做旋转状的黑嘴黄马"，形态与飒露紫相似，前胸饱满，后臀浑圆，四肢稳健有力，正提腿行走。在细节刻画上，清晰可见鬃毛三花的形状，缚绳的结构还有缰绳、马鞍和马镫的形状。

"特勒"是突厥族的官职名称，"骠"则专指毛色黄里透白喙微黑的马种，特勒骠图 2.5.7 可能是突厥族某位特勒进献的贡品。青骓图 2.5.8 是一匹苍白杂色的快马，虽然浮雕中已不见飞奔的马腿，但从它中箭的部位来看，一定是在冲锋时疾驰如闪电，才只伤到了后部。这两匹浮雕马，虽然已有残缺，但丝毫没有减损骏马凌空驰骋的张力。

图 2.5.5 飒露紫与丘行恭像（昭陵六骏之一，左页上）
唐，石灰岩，高 205 厘米，美国费城宾夕法尼亚大学美术馆藏
图 2.5.6 拳毛䯄（昭陵六骏之二，左页下）
唐，石灰岩，高 205 厘米，美国费城宾夕法尼亚大学美术馆藏
图 2.5.7 特勒骠（昭陵六骏之四，下页上）
唐，石灰岩，高 205 厘米，陕西西安碑林博物馆藏
图 2.5.8 青骓（昭陵六骏之五，下页下）
唐，石灰岩，高 170 厘米，陕西西安碑林博物馆藏

2-6
方寸斗兽

图 2.6.1 金冠带
战国，金，高 7.1 厘米
鄂尔多斯博物馆藏

金属饰品可以雕刻的空间不过方寸之地，但这并没有难倒过去的能工巧匠。他们从动物们撕咬搏斗的场景中汲取了源源不断的灵感，热衷打造金饰的草原民族便是表现猛兽缠斗的好手。这顶出土自内蒙古的金冠带由三段半圆形的金条组合而成。在冠带的前半部分，带有两条绳索的纹路，尾端则有榫卯插合。冠带的左右两端分别刻了浮雕状的老虎，马和盘角的羚羊。图 2.6.1 三只动物依照冠带的边宽拉伸成了扁平的方形，老虎居于上位，因为装饰感过强，反而感受不到它的威力，倒是在顶头对峙的羚羊和马之间，氛围更紧张激烈。羚羊的盘角模仿着绳索的纹路编在脸上，对面的烈马眼神凶狠，前腿弯曲抵着自己的下巴，咬牙咧嘴的神态誓要争个输赢。

比这更激烈的一幕出现在了青铜制的虎牛祭盘上。图 2.6.2 整个祭盘由二牛一虎组成，动物形象丰满，充满力量感，还利用了动物的造型特点来组成器物的结构。祭盘的主体是一只低头垂眼的大牛，它的四条腿向内收拢，呈

图 2.6.3 虎牛搏斗铜扣饰 西汉，青铜，高 14 厘米，云南省博物馆藏

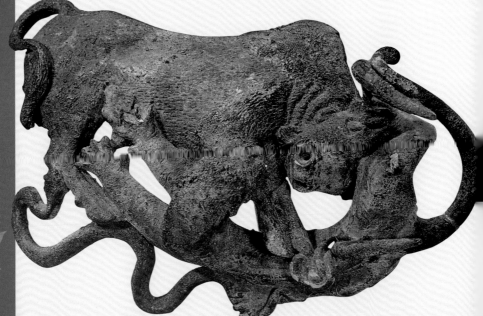

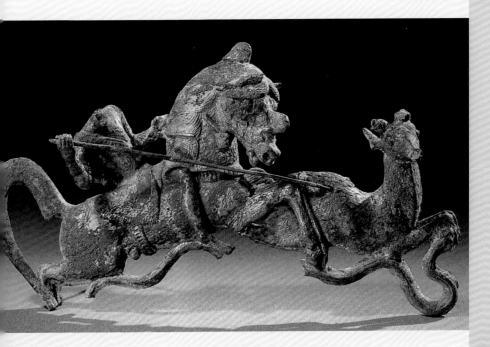

图 2.6.4 骑士猎鹿鎏金铜扣饰 西汉，青铜，高 17 厘米

倒梯形。椭圆形的牛背略带浅腹，承担着实用的功能。最精彩的是牛身的后半部分，一只身型缩小的老虎一口咬在了牛尾上，它前爪攀住祭盘的边缘，后爪蹬在牛腿上，拱成了器耳的形状。老虎的全身还用阴刻线条描出了虎纹。立牛的腹部镂空，再用横梁连起了四足，这个空间里铸了一只横向探头的小牛。这种动静结合，重心稳定的设计兼具装饰艺术与器用功能，即便放到今天，这件作品精练的表现力也丝毫不逊色于现代艺术。

一直到汉代，虎牛相斗的场景还深受人们的喜爱，反复在铜纽扣的造型中出现。图 2.6.3 这类铜纽扣往往作为陪葬品，扣在墓主人的衣服上。因为扣饰的体积较小，工匠们要将扭打的双方连成一个紧凑的整体。我们会看到这些动物扣饰往往是头部相连，四肢穿插在身体之间的空隙，为了将扣饰的轮

图 2.6.2 虎牛祭盘
战国，青铜，高 43 厘米、长 76 厘米，云南省博物馆藏

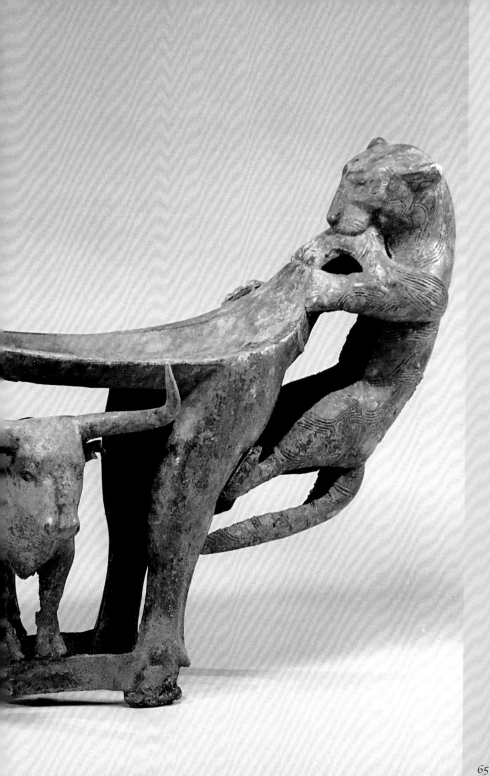

廓表现得更美观，他们的身体也会被拉伸变形。

除了动物之间的搏斗，狩猎的场景也是常见的扣饰主题。图 2.6.4 这类扣饰不再以上下构图交织，而是前后交叠排成"一"字型，坐在马上的猎人拿着长矛插中了前面的猎物，坐骑的前蹄同时擒住了猎物，在这种呼应中形成了一个连续的拱状造型。

男神女神擂台赛

裁判是谁?

　如何在三角墙里挤进一排的神?

智慧女神发飙有多狠?

　古罗马版《权力的游戏》?

你山寨了别人的神?

3 -1

胜利守护神

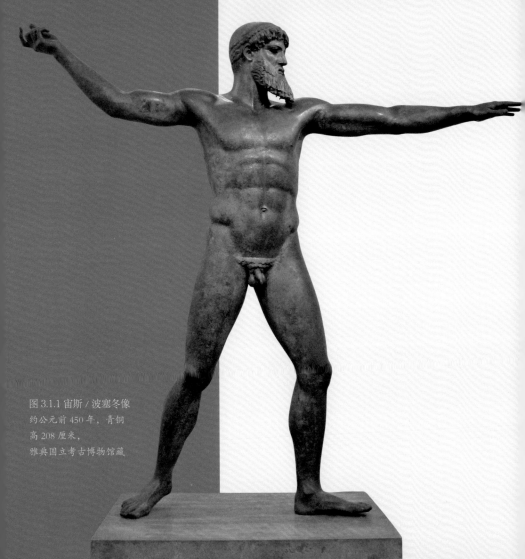

图 3.1.1 宙斯 / 波塞冬像
约公元前 450 年，青铜
高 208 厘米，
雅典国立考古博物馆藏

宙斯 **VS** 胜利女神　　ROUND 1

从古至今，神仙打架总是人类最热衷的八卦话题之一，否则也不会有那么多讲述神界混战的神话故事和史诗了。既然要请出男神、女神的雕像进行 PK，自然得从古希腊神话中的奥林匹斯山开始。

为了供奉居住在奥林匹斯山上的诸神，古希腊人除了修建神庙，还会打造不同姿态的雕像用于各类场所。 在雅典国立考古博物馆内，有一尊从希腊的阿尔特米西昂海角发现的宙斯雕像。图 3.1.1 雕像的实际尺寸大过真人，眉毛和眼睛由另一种材料镶嵌在面部，表情坚定而平静，有着雄视一切的高傲气势。若将视线拉近，会看到他的头发呈波浪状排列，但不是常见的卷曲形，而是将长发拧成了两根辫子，绕前额一圈后再扎在一起。这种松松的刘海增强了头部的流动感，也使雕像体态多了一份柔美。

这尊雕像大约创作于公元前 460 年—前 450 年，恰好处于希腊"古典时期"的中段。此时的古希腊雕刻家在塑造神像时，往往赋予神像理想的身体比例与健美的身姿。"宙斯"全身的肌肉轮廓充满了力量感，他向前伸展的手臂和后举的右手形成了一种张力，仿佛已经瞄准目标，在下一刻就会投掷出手中的武器。虽然雕刻家有意将后脚脚跟抬起，让双脚带有一点轻微的变化，但雕塑的四肢和正面朝向的上半身仍处于同一平面，使整体的重心落在了身体的中轴线上。这也导致雕像的上身和前脚的姿势并不协调，几乎看不出向前的动感。不过艺术家想出了另一个妙招——将雕像的手臂延长，特别是前臂，长度实在惊人。这样，在观赏同类姿势的时候，如果想要得到一种整体印象，就必须上下移动目光来打量作品，无形中就形成了一种运动的

视觉印象，同时也调动了观看者的想象力。

关于这尊雕像的身份，还有另一个说法：他也可能是海神波塞冬。要确认他的身份主要取决于雕像右手曾经握着的武器：如果是霹雳的话，那就是宙斯；如果是三叉戟的话，就是海神波塞冬。宙斯和波塞冬之间的形象为什么会容易混淆？也许能从古希腊神话中找到一些线索。在这些神话中，古希腊人给诸神们编了一套家族谱系，其中，最重要的神灵便是宇宙的主宰大神宙斯。作为天神之父，宙斯具有绝对权威。他能命令上天，发出闪电，释放雷声。海神波塞冬是宙斯的哥哥，也是地中海之王，所有希腊人既爱戴又恐惧的神。他挥动手中的三叉戟就会出现狂风暴雨，然后坐在深海的珍珠宫里欣赏着自己的杰作。宙斯对于波塞冬来说，既有亲缘关系，又有着令人畏惧的地位。

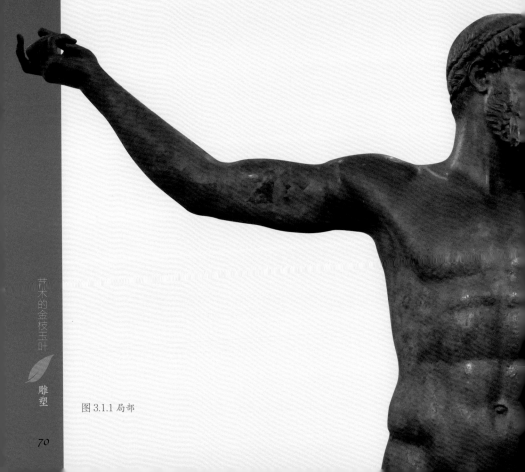

图 3.1.1 局部

无论这尊雕像的真实身份到底是谁，都可以看出它在古希腊人民心中的重要地位。

这类雕像在古希腊时期非常流行，尤其是奥林匹克运动会的发源地：奥林匹亚地区。在当时，举行这类体育竞赛本就是要了解上苍把胜利之福恩赐给了谁，如果有人在运动会期间做出欺骗行为，就会让违规者自己掏钱定制一尊宙斯雕像，并且将虔诚的悔过声明刻在上面，以示惩戒。于是，宙斯像也象征着神灵对人的监督与见证。

说到竞赛场上的胜负之分，就必须请出一位重要的女神，她在奥林匹斯的地位仅次于宙斯，也是我们常说的胜利女神尼克。尼克来自与奥林匹斯神对立的提坦族，提坦族是传说中的巨人族，身材高大，性情暴躁，和以宙斯为首的奥林匹斯众神曾为了争夺统治权互相开战。在双方交战时，尼克站在了奥林匹斯神这边，为他们带来了胜利。于是，她成了众神必胜的象征，裁定对人和神的赏罚。尼克不仅仅象征战争的胜利，还掌管着希腊人日常生活中的许多领域，尤其是竞技类的体育比赛。美国运动品牌 NIKE 正是借用她的同音名来传达胜利的祝福。

图 3.1.2 帕特农神庙中的雅典娜神像复原 原作约公元前438年，高 12 米，美国纳什维尔帕特农神庙等比复制建筑

根据传统的说法，尼克带有翅膀，飞行速度快得惊人，但是除此之外并不具有其他的特殊能力。古希腊的雕刻家喜欢将她塑造成有翅膀的娇小形象，或是从主神的衣裳中探出身来，或是停在宙斯、雅典娜神像的手臂上，比如传说中帕特农神庙供奉的雅典娜巨像，就用右手托着带翅膀的尼克小女神。图 3.1.2

我们最熟悉的尼克雕像，要数卢浮宫的镇馆之宝《萨莫色雷斯的胜利女神》。和前面那尊宙斯立像相比，卢浮宫的这尊女神像虽然没有头和手臂，但她在气势和动态上却更胜一筹。图 3.1.3 艺术家巧妙地抓取了女神刚刚着陆的那一刻，利用扭曲的身体和衣物，营造了一出戏剧化的场景：女神张开翅膀从天而降，落在一块雕成船首的基石上。她的衣角向后飘起，像被海风吹得肆意舞动，叠出流水般的褶皱。轻薄的衣裙紧贴上身，让人仿佛能触摸到

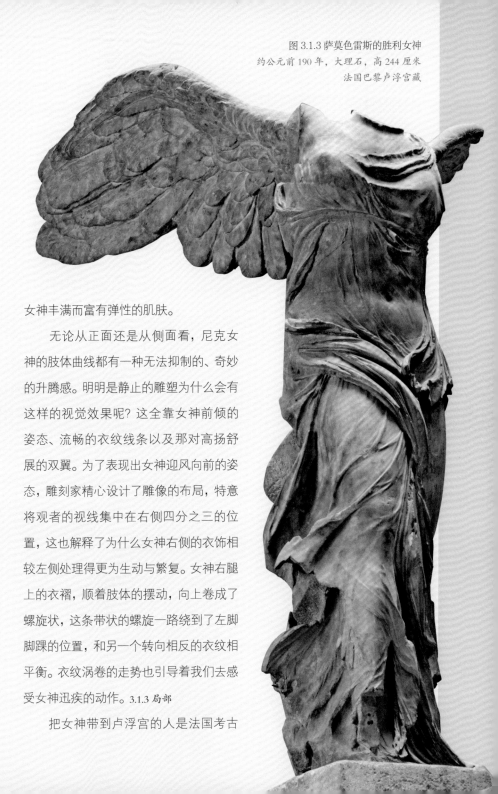

图 3.1.3 萨莫色雷斯的胜利女神
约公元前 190 年，大理石，高 244 厘米
法国巴黎卢浮宫藏

女神丰满而富有弹性的肌肤。

　　无论从正面还是从侧面看，尼克女神的肢体曲线都有一种无法抑制的、奇妙的升腾感。明明是静止的雕塑为什么会有这样的视觉效果呢？这全靠女神前倾的姿态、流畅的衣纹线条以及那对高扬舒展的双翼。为了表现出女神迎风向前的姿态，雕刻家精心设计了雕像的布局，特意将观者的视线集中在右侧四分之三的位置，这也解释了为什么女神右侧的衣饰相较左侧处理得更为生动与繁复。女神右腿上的衣褶，顺着肢体的摆动，向上卷成了螺旋状，这条带状的螺旋一路绕到了左脚脚踝的位置，和另一个转向相反的衣纹相平衡。衣纹涡卷的走势也引导着我们去感受女神迅疾的动作。3.1.3 局部

　　把女神带到卢浮宫的人是法国考古

学家查尔斯·尚帕佐。1863年，尚帕佐以法国外交官的身份来到希腊，在分隔希腊与土耳其的萨莫色雷斯小岛上，意外地发现了这尊雕像。为什么要在这座小岛上放一尊胜利女神像？原来古希腊人出海频繁，难免会遭遇海难，他们相信神灵能庇佑船员在海上平安顺遂。另外，出海征战也是常有的事，如果想取得胜利更离不开神灵相助。为了向众天神表示敬意，人们修建了万神庙，还专门雕刻了这尊昂首挺立于船首的胜利女神尼克像。在雕像刚被发现的原址中，还建有一个水池，借助旁边的岩石和对面另一个水池错开，这又有什么用意呢？可能女神像所在的这艘船象征城邦之舟，这样的设置象征着女神在危险的海域引领着城邦顺利航行。

有关这件作品的确切定年，众说纷纭，从雕像中的战船类型，以及船首和雕像底座所采用的灰色大理石产地来推测，这件作品可能在罗德岛上雕刻完成，是罗德岛人为了纪念一次具体的海战胜利而敬献给天神的。如果这尊雕像真地和罗德岛的海战胜利有关联，那她的制作时间可以锁定在公元前2世纪，甚至有可能是公元前190年左右。雕像的风格特征也有助于创作时间的断代。从作品的整体气势上看，《萨莫色雷斯的胜利女神》的视觉效果极富冲击力和表现力，承接了古典盛期的造型技法，也尊定了这尊雕塑们为希腊化时期雕塑风格的最佳典范。

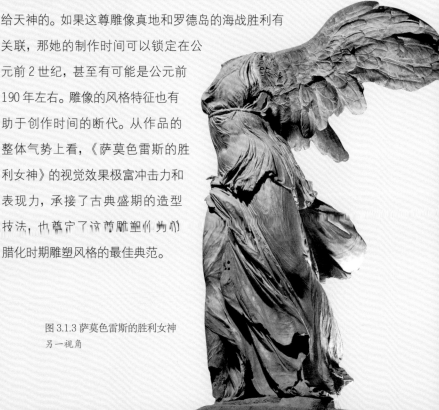

图3.1.3 萨莫色雷斯的胜利女神
另一视角

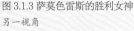

3-2
奇迹见证者

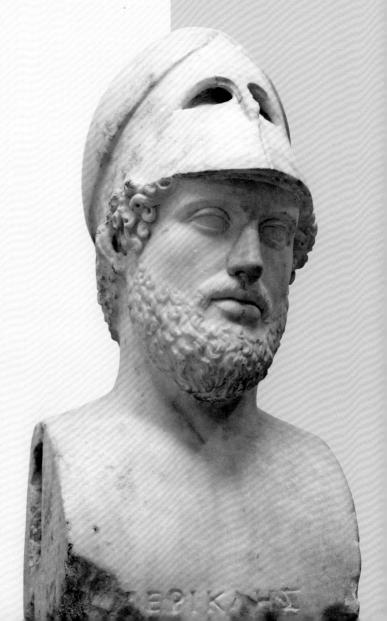

图 3.2.1 伯利克里像
公元前 2 世纪（公元前 440
年—公元前 430 年原作的复
制品），大理石
英国大英博物馆藏

狄奥尼索斯 命运三女神

在古希腊诸神排行榜上，雅典娜的重要性不亚于宙斯，如果能得到雅典娜的庇佑，绝对是无上荣耀。公元前 480 年，和雅典娜同名的雅典城曾被宿敌波斯夷为平地，而后，雅典人在伯利克里的带领下奋起反抗，将强大的敌人赶出希腊大陆和爱琴海。雅典人相信是众神的帮助使他们获得了胜利，尤其是智慧女神的照拂才让城邦渡过无数难关。于是，他们将卫城的山顶视为神圣之地，建起了许多纪念性的建筑。随着城邦日益强大，伯利克里

图 3.2.2 大英博物馆帕特农神庙厅现场照（张怡忱／摄）

决定挨着卫城入口重新修建供奉雅典娜的神庙——帕特农神庙。图 3.2.1

伯利克里何许人也？他是公元前五世纪的雅典执政官，也是将雅典全方位推向"黄金时代"的重要的人物。他不但扩大了以雅典为中心的城邦联盟，还赞助文学家、历史家和艺术家，将艺术与智慧并列而论。在伯利克里的统治下，雅典成了后世欣羡的理想城邦。既然要重新修建雅典最重要的神庙，当然得拉上信任的好朋友当监工，此人就是享有盛名的雕塑家菲狄亚斯。人们推测，帕特农神庙里的巨型雅典娜神像和精美的建筑雕饰都出自菲狄亚斯之手。

可惜在伯利克里去世后，雅典的地位就一落千丈。雅典娜巨像早就不见了踪影，神庙也历经坎坷，成了后人吊唁的废墟。既然是供奉雅典娜的神庙，两边山墙的主题自然都与她有关。山墙东边的雕像群是见证雅典娜诞生的主题。另一边则是雅典娜同波塞冬在众神簇拥下，争论谁才是这片土地的保护

者。如今，东山墙的中心部分已被彻底毁坏了，剩余的部分雕像都在 19 世纪初被英国的埃尔金公爵运到了英国，得到了很好的保护。比如大英博物馆帕特农神庙厅中侧身斜躺的《狄奥尼索斯》和构图相似的《三女神》。图 3.2.2 这两组神像都是神庙东山墙上的装饰物，恰好在山墙两端的对称位置。虽然他们已经脱离了神庙山墙原来的位置，但我们还是能通过这些分散的作品，遥想曾经的恢宏场景。

雅典娜诞生的故事可谓人尽皆知。宙斯使知识女神美蒂斯受孕后，把她吞入肚中以防被爱吃醋的夫人赫拉察觉到。结果宙斯得了一种无法忍受的头疼病，他的儿子赫菲斯托斯就用斧头砍开他的头颅来缓和他的头疼病，智慧女神便从他的身体里跑了出来。可在艺术创作时，要在限定的空间里以群像的阵列讲述这个故事，恐怕就不是一件简单的事了。古希腊神庙的山墙往往呈钝角三角形，是一个极难表现的空间：设计者既要根据两边倾斜的角度来安排雕像，还得让雕像群统合于连贯的线索中来展现有戏剧冲突的场景。如果构思不当，就会让山墙变得拥挤不堪。*这并没有难倒菲狄亚斯，他巧妙地将山墙的高潮部分放到了三角墙的中间顶点，再让诸神们摆出不同的姿势嵌入三角区的两边。*一字排开的神像通过手势的指引和目光注视的方向，突出了山墙的中心区域，错落有致的节奏变化也让整个故事变得跌宕起伏。图 3.2.3

图 3.2.3 帕特农神庙东山墙复原模型 希腊雅典卫城博物馆藏（作者／摄）

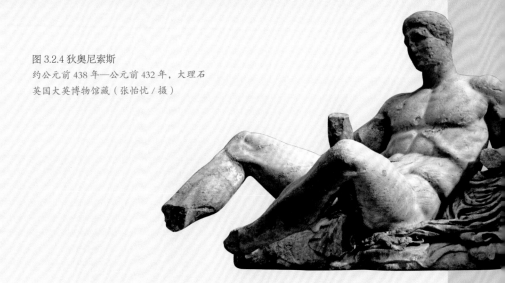

图 3.2.4 狄奥尼索斯
约公元前 438 年—公元前 432 年，大理石
英国大英博物馆藏（张怡忱 / 摄）

 了解了东山墙的整体布局后，我们再来比较大英博物馆藏的这两件作品。男神的双手和双脚已不知去向，女神们也只剩下了躯干，但丝毫不会影响我们去欣赏这两件作品独有的精湛技艺。图 3.2.4、图 3.2.5 帕特农山墙的这尊狄奥尼索斯雕像全身裸体，比例匀称，略带克制地露出饱满的肌肉；斜躺的姿态和三角墙尾端的四架马车迎面而对，巧妙地形成了空间上的呼应。雕像的上身折成了自然过渡的三个块面，双脚交叉抬起，外形轮廓线流淌着不张扬却又非常自然的律动感，仿佛刚刚从静止的世界中转身来到了挑战动态感的

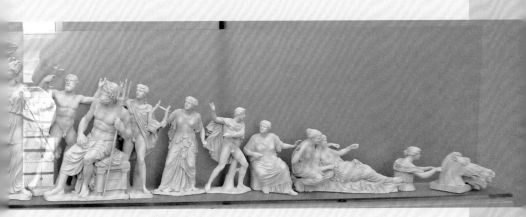

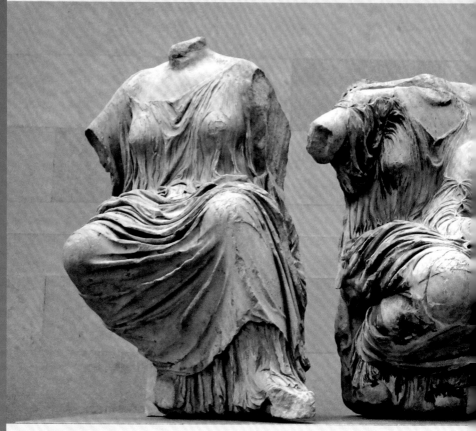

图 3.2.5 三女神
约公元前 438 年—公元前 432 年，大理石，高 135 厘米，英国大英博物馆藏（张怡忱／摄）

古典时期。图 3.2.6

　　为什么会把这个男性雕像和酒神 "狄奥尼索斯" 联系在一起呢？在古希腊神话中，狄奥尼索斯是半人半神的神祇。他的父亲是宙斯，母亲是底比斯公主赛美蕾。因最早掌握了酿酒的技艺，成为种植葡萄和酿酒农人的守护神。在古希腊的陶瓶画里，酒神的形象常常被塑造成宴饮中的享乐者，他慵懒地依靠在卧榻上，一手举着酒杯一手握着葡萄，美酒佳肴相伴，好不快意！东山墙的这尊雕像散发的安逸气息让人们相信，这就是伯利克里时期古希腊人

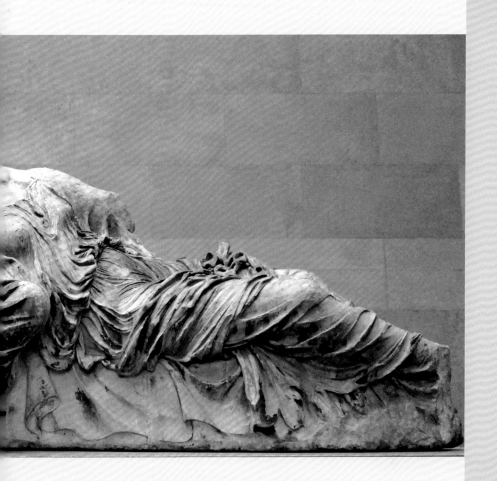

所想象的狄奥尼索斯。

　　原在东山墙墙角的三位女神要比狄奥尼索斯像更有名，她们很有可能是菲狄亚斯亲自操刀雕刻的。图 3.2.5 三位女神一般被认为是希腊神话中掌管命运和生命的三姐妹：克罗索、克拉西斯和阿特洛波斯，她们的任务是纺织人间的命运之线，同时按次序剪断生命之线。最小的克罗索掌管着未来，生命之线便由她编织，二姐克拉西斯负责维护生命之线，最年长的阿特洛波斯掌管死亡，负责切断生命之线。三人的职责其实也象征了过去、现在和未来拟

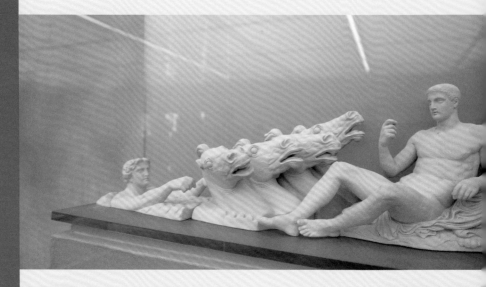

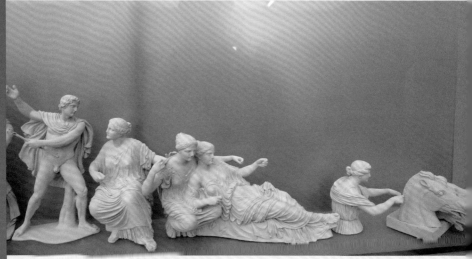

图 3.2.6 帕特农神庙东山墙复原模型（局部，上） 希腊雅典卫城博物馆藏（作者／摄）
图 3.2.7 帕特农神庙东山墙复原模型（局部，下） 希腊雅典卫城博物馆藏（作者／摄）

人化的形象。她们是宙斯与女神忒弥斯的女儿，但就算亲爹出马也不能违抗她们的安排。

　　根据东侧山墙的复原模型，三位女神正在目睹同父异母的姐妹雅典娜从宙斯脑袋里诞生的场景。图 3.2.7 在这惊心动魄的场景中，三位女神还要随着三角墙的空间走势，改变着自己的姿势：一位端坐在旁，伸出左脚靠向另外两位女神，中间的女神蜷着腿和倚靠着自己的女神相互支撑。三人的组合显得随意而放松，和狄奥尼索斯像的姿态既有呼应，又不完全相同。男神坦然地裸露自己的肌肉，女神们则穿着质地很薄的希腊式宽大长袍，抹去了几何化的线条和清晰轮廓。长袍上的衣纹褶皱让山墙多了一层光影变化，这种让衣裙飘如水带的技法通常被称作"湿衣纹法"，光从字面意思来看，我们大致就能理解它的效果：女神们像刚刚从水中走上岸，薄薄的一层衣纹贴在身上，随着人体的结构而起伏流转，泛起撩人心绪的波纹。旋涡状线条勾勒出了胸脯，曼妙的身姿在衣衫下面若隐若现，透出女性柔美又饱满的生机。紧密的衣褶和宽大的斜线深褶则强调了手臂坚实圆满和大腿的强健。在三女神的体态中，高高在上的神性已让位于有血有肉的活生生的人性。

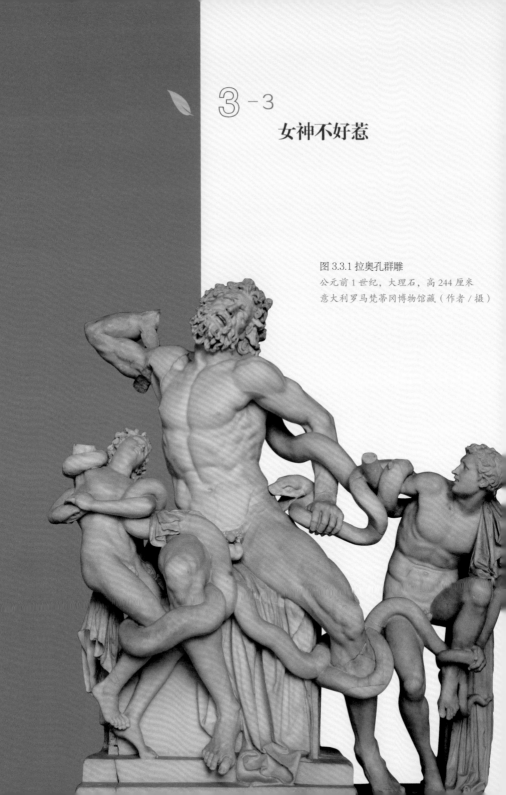

3-3
女神不好惹

图 3.3.1 拉奥孔群雕
公元前 1 世纪，大理石，高 244 厘米
意大利罗马梵蒂冈博物馆藏（作者／摄）

拉奥孔 雅典娜

　　希腊人打过无数场战争，有胜也有败。无论是历史记载还是史诗的唱咏，都会提到一场著名的人神大战"特洛伊战争"。在神话世界中，这场战争的导火线还跟三位女神有关。都说三个女人一台戏，如果是三位争风吃醋的女神，后果就不是看戏那么简单了：雅典娜、赫拉和维纳斯都想得到特洛伊王子手中的金苹果，因为苹果上刻着几个字——"献给最美的人"。最终，维纳斯以人间最美的女子海伦作为交换礼物，得到了它。特洛伊王子抱得美人归，也因此惹恼了雅典娜，让特洛伊城付出了惨重的代价，连带遭殃的还有特洛伊的大祭司拉奥孔。

　　荷马的经典史诗《伊利亚特》主要就围绕着特洛伊战争展开。希腊人为了夺回海伦，向特洛伊发起战争，这场仗足足打了十年。雅典娜为了一报前仇，出手支了招木马计。按照女神的指示，希腊人先制造了一匹巨大的木马，再让勇士埋伏在木马的腹内，然后佯装撤退。放松警惕的特洛伊人误信了被俘的间谍，认为希腊人留下木马是为了请求雅典娜大发善心，只要拥有木马，特洛伊城就不会被攻破。这时，特洛伊城的大祭司拉奥孔，一眼识破了雅典娜为帮助希腊人取胜而设下的圈套。作为祭司，拉奥孔的职责是占卜吉凶传达神的旨意。当他振臂疾呼，让同胞小心防范时，也同时违背了"神意"，因为众神就是要毁灭特洛伊城。女神岂容自己的计划被打乱？雅典娜赶紧派出了两条巨蟒，在一次祭祀活动中把拉奥孔父子三人活活缠死。公元前1世纪的一尊群雕便根据这则故事，还原了拉奥孔父子被"绞杀"的场景。

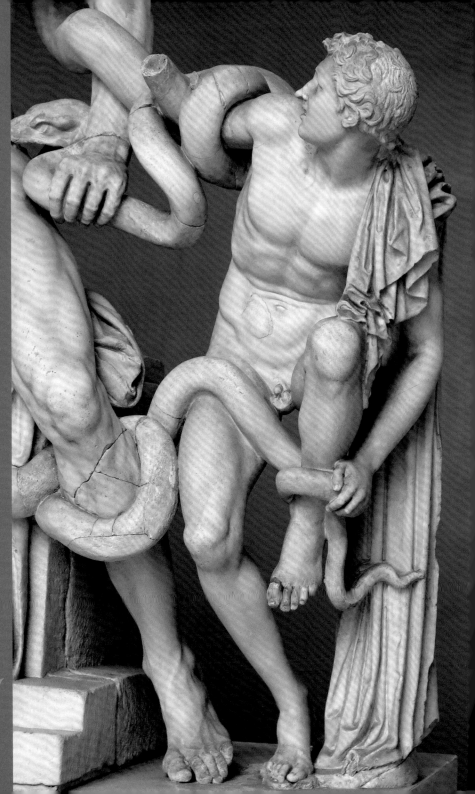

相较前面登场的作品，拉奥孔群雕的精细程度和表现手法凝聚了更激烈的情感张力。图3.3.1 拉奥孔仰着头微微张嘴，肢体和神情由于极度的恐怖和痛苦而变得扭曲，紧蹙的眉头透露着临死之际的悲痛。但他并没有完全屈服于自己的命运，仍紧绷着肌肉跟凶狠的蟒蛇做最后搏斗。相比之下，拉奥孔的两个儿子在面对死亡的威胁时，只剩手足无措。右边的长子满脸惊恐地望着父亲，他的右手臂和抬起的左脚已被蟒蛇缠住，正努力挣脱脚踝上的蛇尾。左边的幼子虚弱地向拉奥孔倒去，他试图抵住毒蛇的进攻却无法阻止被紧紧咬住的厄运，只能绝望地高举着右臂。那垂死的挣扎、顽强的生命力和高度紧张的气氛自雕像出土后，便一直牵动着每位观者的心。

从制作技艺的角度来看，这座群像还涉及几个人物布局和重力安置，难度远超过单件雕塑。如何让多个形象之间比例协调且主次分明，是雕刻家首要解决的问题。居于中间的拉奥孔无疑是整座群雕的中心，高大的体型和两个儿子形成了金字塔式的构图，他的上身随右臂的拉伸微微向后倾斜，和左腿连成了一条对角线，整个人的重量顺势依托在了底座上，同时也将拉奥孔的重心移到了小腹的位置。在这个故事中，蛇也是神谕的一部分，代表了雅典娜的在场。作为神物，自然不能像一般海蛇那样无规律地到处乱游，它们缠绕的动态中形成了一种奇异的律动，串起了整座群雕的内在节奏。拉奥孔父子三人的姿态随着蛇的缠绕而扭动，组成了一个稳固且多变的整体。图3.3.1
局部

拉奥孔群雕又是如何被发现的呢？1506 年，一位意大利农民佛列底在葡萄园挖掘出了一组极富表现力的群雕，那儿曾是古罗马时期的皇宫旧址。当时，米开朗琪罗恰好是教皇尤里乌斯二世的艺术顾问之一，二人收到消息立刻查看了这尊出土的古物。根据历史学家老普林尼的记载，大家认定这尊

图 3.3.1 拉奥孔群雕 局部，左页

雕塑便是公元前 1 世纪的古希腊雕塑《拉奥孔与他的儿子们》，出自罗德岛著名的雕塑家阿耶桑德罗斯与其儿子波利佐罗斯、雅典诺多罗斯，具有极高的艺术价值。传世名作重见天日，引得无数买主蜂拥而至。在米开朗琪罗的极力推荐下，教皇当机立断，利用权势把罗马政府中的一个肥缺职位给了葡萄园主人，才将这座宝物收入囊中，也让梵蒂冈开始具备了博物馆的展示和收藏属性。

待雕塑归属尘埃落定后，又产生了新的分歧。因为拉奥孔和两个儿子刚被挖出来的时候还是"断臂"，一派认为应该把它修补完善，另一派则主张让它保持原状。最后，修补派占了上风，由米开朗琪罗负责设计修补方案。但不知道为什么，米开朗琪罗没有完成这项工作。从留下来的素描稿来看，他认为拉奥孔的右手臂是向头部举起并触及头后脑勺，神奇的是后来出土的手臂竟与米开朗琪罗设计的方案完全吻合。如今，藏在梵蒂冈博物馆的"拉奥孔群雕"共有两件：一件是公开展示的出土原作，拉奥孔的右臂向上弯曲，长子的手掌和幼子的右臂都已断落残缺；另一件是米开朗琪罗的学生孟德索里的补作，拉奥孔的右臂伸直，手握蛇身，奋力挣扎；

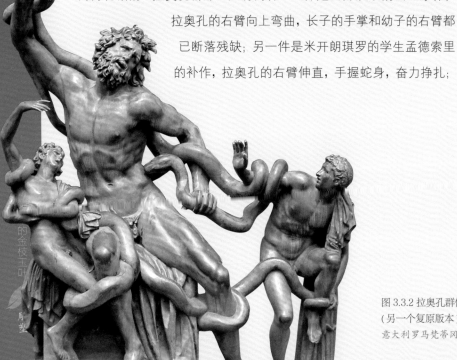

图 3.3.2 拉奥孔群像
（另一个复原版本）
意大利罗马梵蒂冈博物馆藏

图 3.3.3 帕加马祭坛 公元前 166 年—公元前 156 年，大理石，高 230 厘米，德国柏林国立博物馆（郭小杨／摄）

长子的手掌张开，面露惊恐，力图逃逸；垂危的幼子则右臂向上，痛苦万状。图 3.3.2 米开朗琪罗的修复方案也让后世对这件群雕的断代有了疑虑，这会不会是米开朗琪罗策划的"作伪"骗局？他可能故意将自己仿制好的雕塑埋入土里，再与那位葡萄园主串通一气谋取钱财。但最新的研究表明，这的确是一件希腊化晚期的作品。

　　*拉奥孔的悲惨命运印证了雅典娜的威力，在希腊化时期的另一件浮雕作品中，智慧女神不再隔岸观火，干脆放弃端庄沉稳的形象，亲自下场成了混战中的一员。*这件浮雕来自宙斯祭坛东墙，表现了希腊诸神与巨人之战中的一个重要场景。"宙斯祭坛"又叫"帕加马祭坛"，由帕加马的统治者欧迈尼斯二世下令兴建。这项工程从公元前 180 年开始，一直持续到公元前 160 年才完工。彼时，艺术的中心早已从雅典转移到了土耳其境内的帕加马王国。由于帕加马的统治者对艺术情有独钟，为后世留下了大量令人赞叹的雕塑作品。虽然帕加马祭坛早已荡然无存，万幸浮雕的残片被柏林国立博物馆收藏，

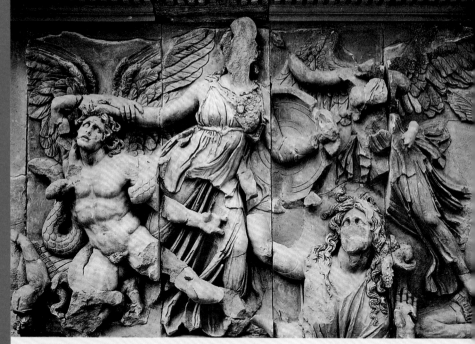

图 3.3.4 诸神与巨人之战
公元前 166 年—公元前 156 年，大理石，高 230 厘米，德国柏林国立博物馆藏

这些残片也促成了柏林博物馆岛上"佩加蒙博物馆"的建立。图 3.3.3

宙斯祭坛全长 120 米，光装饰带就有 2.3 米高。这些作品的艺术风貌和古典时期的希腊艺术已经迥然不同，尤其是雅典娜的形象。祭坛浮雕中的女神头部已经损毁，从衣服和铠甲上的配饰还是能分辨出她的身份。她的飒爽英姿占据了画面的中心位置，主导着对峙双方的情绪波动。雕塑只能截取情感浓度最高的一瞬间，但它同时会内嵌一些小彩蛋，来暗示剧情的走向。我们来看看雅典娜身后的一位女性，这正是收养奥林匹亚山的胜利女神！只见胜利女神正要为雅典娜戴上胜利的花冠，巨人族的败局已定。雕刻家借助饱满有力的高浮雕形象，在这个史诗级的场景中引入了雄浑的戏剧风格。图 3.3.4
雅典娜的右手揪住巨人阿尔库尔纽斯的头发，还放出巨蟒去缠咬敌人。两人朝着反方向用力伸展，身体的走向和浮雕檐壁组成了一个倒三角，在视觉上就给人一种紧张感。阿尔库尔纽斯则扭曲着身体，痛苦而无力地挣扎着。在

雅典娜的右下方，是倒地求饶的巨人之母，她的五官只剩下了一双眼睛，从卷曲的乱发中多少能感受到她的惊恐。胜者在上，败者在下，雕塑的线条和变化的光影编织成激烈的战斗场面。这些惊心动魄的战争场景其实还象征着帕加马人对战高卢人取得的胜利。奥林匹斯山上的诸神代表了帕加马人，那些败下阵来的巨人们则是他们的手下败将高卢人。

　　有没有觉得这个场景和拉奥孔群雕的构图十分相似？虽然并没有直接证据证明，两件雕塑之间存在着必然联系，但可以推测，在希腊化时期，艺术家们更愿意捕捉意外而非既定的规则，在艺术表现中，他们将事物变动性的瞬间转化成了运动的张力和激烈的情感。如何刻画临死之际的挣扎与痛苦，还有让人喘不过气来的紧张感成了这个时期的艺术家最关心的命题。希腊化时期是古希腊美术最后的阶段，这一时期的雕像往往具有独特的个性，而不是某种抽象的模型。这就要求艺术家必须具有高超的技巧，使人物的面部表情栩栩如生。此时，艺术表达情感的方式也从自我克制的理想模型转向了自我表现的真实再现，从对内心冲动的审慎隐藏转向了情感欲念的尽情披露。

3-4
高颜值较量

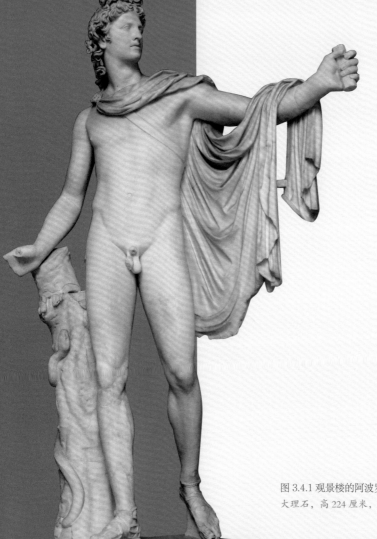

图 3.4.1 观景楼的阿波罗（古罗马复制品）

大理石，高 224 厘米，罗马梵蒂冈博物馆藏（作者

阿波罗 **VS** 维纳斯 ROUND 4

希腊人热衷雕刻男性裸体，并让他们兼容理想化的和自然写实的身体比例。但到了古典后期，尤其是希腊古典雕塑的神圣理想丧失之后，雕塑家们开始追求细腻与妩媚的效果，藏在梵蒂冈博物馆的阿波罗神像就是一例。图 3.4.1

这座白色的大理石雕有 2 米多高，古希腊盛期的英雄气概已从他身上褪去，肌肉的线条轮廓使它多了几分俊秀优雅。男神立于矮树桩旁，身披斗篷，斜背一筐箭镞，卷曲的短发沿着脖子升至头顶，修饰着冷静而俊美的面庞。他的目光随着抬起的左手看向远方，轻盈地像在跳舞。米开朗琪罗就对这尊雕像

钟爱有加，说这是一件比自然还懂得人体之美的作品，等到他自己在创作大卫雕像和西斯廷天顶画《创世纪》中的亚当形象时，还从观景楼的阿波罗这儿汲取了源源不断的灵感。

　　阿波罗又名福波斯，意思是"光明"或"光辉灿烂"。他是宙斯与黑暗女神勒托的儿子，阿耳忒弥斯的孪生兄弟。最常见的阿波罗雕像总是右手拿七弦的里拉琴，左手拿象征太阳的金球。但在早期临摹雕像的素描中，这尊雕像就已经丢失了左前臂，有的画里甚至还没了右手，所以我们无法判断他做出了怎么的姿势，更不知道他是否握着标志性的里拉琴与金球。但人们乐于将他列入阿波罗名下，大概是它符合了阿波罗作为光明之神的形象：从不说谎，磊落坦荡，也常被称真理之神。还有些人认为这是射杀尼俄伯子女的

图 3.4.1 观景楼的阿波罗 局部

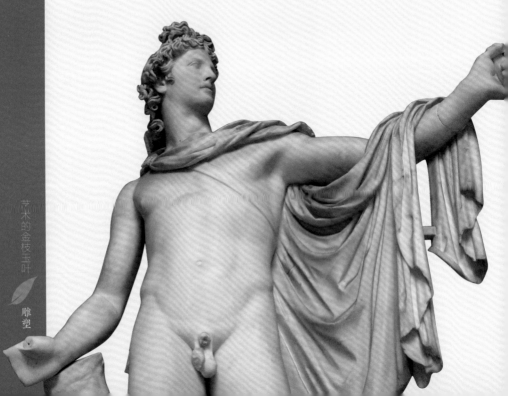

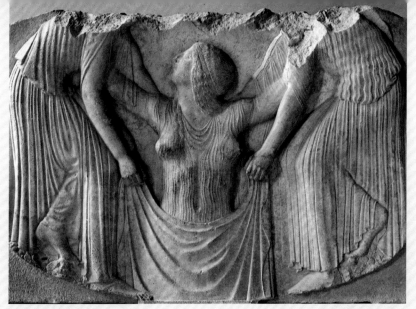

图 3.4.2 维纳斯的诞生
公元前 470 年—公元前 460 年，大理石，宽 142 厘米，意大利罗马国立博物馆藏

场景。在古希腊的悲舞剧中，也会表演这个故事情节：尼俄伯向赫拉夸耀自己子女众多，惹恼了赫拉，阿波罗便奉命和戴安·沙瑟雷斯一起杀害了尼俄伯的孩子们。如果这个推断成立，这尊雕像应当是右手举着弓，左手好像刚把箭放出去而停留在半空中。图 3.4.1 局部

在很长的一段时间里，大家都在讨论这件作品的具体定年和艺术家的身份。一些小小的辅助信息或许有助于判断，比如树干的支撑柱和左脚下垫的那块石头，以及搭在胳膊上的披风下垂的质感，这些细节都证实了它的蓝本可能是一件公元前 4 世纪的青铜作品，由古希腊雕塑家莱奥卡雷斯完成。如今我们看到的大理石像是哈德良时期的复制品，他的雕刻者还为了迎合当时的审美而做了有选择性的改动。即便作为一件复制品，那"理想化的美"也让他当仁不让地跻身世上最伟大的六件艺术品之列。

和男神相比，古希腊的女神们很晚才出现裸体的形象，最能表现女性裸体的优雅与矜持的雕像往往都和维纳斯有关。在古希腊神话中，维纳斯的名字叫阿弗洛狄忒，意为"出水芙蓉般美丽的女子"，她是掌管爱与美的女神。

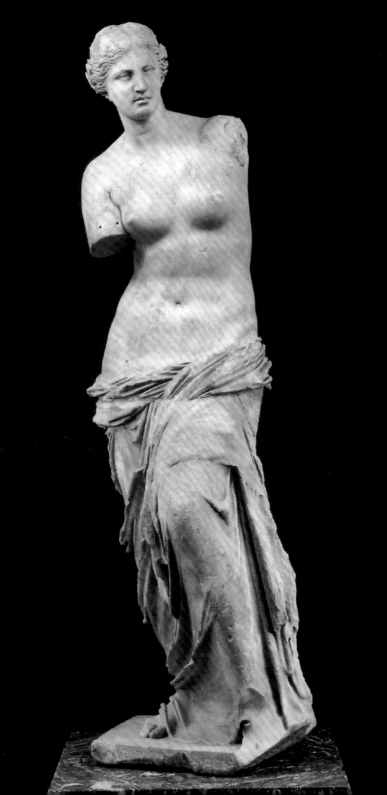

根据传说，维纳斯从海上诞生，古典时期初期就有一件表现维纳斯诞生场景的浮雕。浮雕中的维纳斯仿佛刚刚苏醒，裸露着胸膛，被两旁的侍从搀扶着即将上岸。图3.4.2 我们现在还不知道第一尊裸体的维纳斯出现在什么时候，但能吸引到大批慕名者驻足观赏的杰作就非《米洛斯的维纳斯》莫属了。因为女神的双臂已经缺失，人们又常常叫她"断臂维纳斯"。图3.4.3

　　这是一尊希腊化时期的雕像，在当时的风尚中，雕塑家们日渐喜欢用婀娜的身姿来歌颂维纳斯。卢浮宫的这尊维纳斯有着希腊人挺直的鼻梁和平坦的前额，以及丰满的下巴。女神似乎面带笑容又含而不露，倾斜的双肩和微微扭转的腰肢形成一个稳定的三角构图。图3.4.3 在艺术家的雕凿下，裸露的

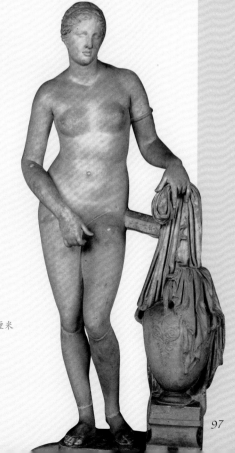

图 3.4.3 米洛斯的维纳斯
约公元前 150 年—公元前 125 年，大理石，高 208 厘米
法国巴黎卢浮宫藏（左页图）
图 3.4.4 克尼多斯的阿芙洛狄忒（古罗马复制品）
大理石，高 203 厘米，
意大利罗马梵蒂冈博物馆藏（右图）

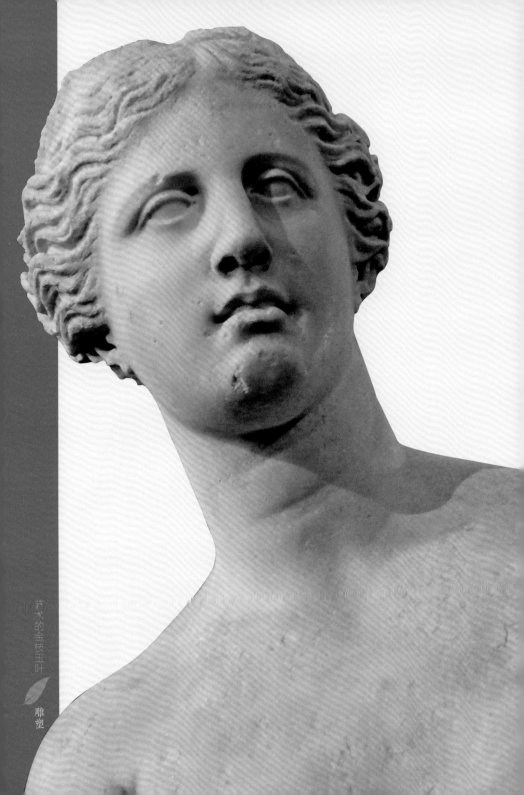

上身平滑细腻，同时又散发着健美和充沛的生命力。如果不仔细看，我们很难察觉维纳斯像是由两块大理石拼接而成，因为它们的连接处藏在了裹巾的褶痕里。

　　这尊雕像的诞生时间应和拉奥孔群像相差不多，但它的出土时间，却比后者足足晚了 3 个世纪。1820 年，一位希腊农民在米洛斯刨地时发现了她，相传维纳斯刚出土时，双臂尚在，右臂下垂，搭在衣巾上，左臂伸过头还握着一只苹果。可是，一座在希腊出土的雕塑，为何会被安放在卢浮宫呢？还成了断臂女神？

　　在维纳斯出土的世纪，正是近代考古学科逐渐成形的阶段。英、法、德等国的古物爱好者相继来到南欧游历、考察，纷纷将古希腊罗马时期的石刻、浮雕等精美文物运回本国出售，或赠送给博物馆。当法国驻米洛领事路易斯 - 布勒斯特得知维纳斯的出土后，便想以高价买下，可他遇到了所有收购者最

图 3.4.3 米洛斯的维纳斯 局部

窘迫的处境：手头没有足够的现金。正当他派人连夜赶往君士坦丁堡，火速向法国大使借钱时，先前已答应领事的售卖者却又反悔，要将神像卖给一位希腊商人，准备直接装船外运。法国当即决定以武力争夺，可这一消息不慎走漏，引得英国也派舰艇赶来争夺。英法两国展开了一场激烈的战斗，让人不禁唏嘘，继"特洛伊之战"后，"维纳斯"又引发了一场战争。正是这场混战让女神的双臂不幸被砸断，从此，维纳斯就成了一个断臂女神。

　　多年来，专家顾问们根据存世的维纳斯名作设想了多种断臂的姿态，图3.4.4，图3.4.5 比如手举苹果、灯具、衣饰或是指向某个方向。可这些复原方案，都在原作面前黯然失色，甚至稀释了维纳斯独有的艺术光环。渐渐地，人们接受了这份遗憾，从她的残缺中还看到了一种新的美感：丰腴的躯体和端庄的面庞凝成了内在的教养和诗意的统一。不论从哪个角度观赏，这尊神像都足以使人忽视原作的损伤，并当之无愧地将它作为赞颂女性之美的代名词。

图 3.4.5 梅迪奇的维纳斯（古罗马复制品）
大理石，意大利乌斐济美术馆藏（作者／摄，上页图）

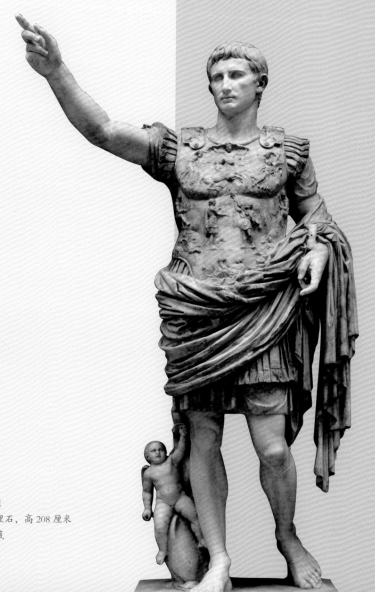

3-5
王权争夺战

图 3.5.1 奥古斯都像

公元 1 世纪初，大理石，高 208 厘米

罗马梵蒂冈博物馆藏

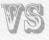

　　希腊的辉煌时期短促如流星，却对后世产生了深远的影响。罗马人占领了希腊，又被希腊人的艺术文化所征服，爱伦·坡的名言"光荣属于古希腊，伟大属于古罗马"多少暗示了古罗马的雕塑和古希腊的渊源。古罗马艺术的灵感主要来自希腊，但他们对于裸体却有着不同的审美判断。在希腊人看来，裸体是彰显人体美的正当形式，罗马人则认为无论男女公开赤身裸体乃是极为不雅的野蛮行为。

　　此外，古罗马人对现世的关注要远远超过理想化的神灵世界。相较于古希腊时期的艺术，古罗马时期的雕塑作品更富有生活气息，他们的创作不再限于神话故事。在当时，为了彰显家族的传承，每个家庭都有一个房间专门用于敬奉先祖和父辈。在这种风俗的影响下，出现了大量的家族纪念肖像。古罗马人为帝国第一位皇帝奥古斯都打造的雕像与这些普通公民的现实主义风格肖像稍有差异。

　　在古罗马，贤明的君主不仅是现实世界的统治者，也是民众敬仰的神明。他们在位之时，民众就会为他们修建庙宇，在公共场合树立纪念雕像。到了祭祀的日子，会在庙宇里举行隆重的仪式，对于古罗马人来说这种宗教仪式代表着罗马帝国的历史和命运。发现于普力马·波尔塔附近的奥古斯都雕像就是这种仪式中的典型"作品"。图 3.5.1

　　奥古斯都原名盖乌斯·奥克塔维乌斯，而我们惯用的称号则是罗马元老院送给他的尊称，意为"至尊者"。他出身于骑士家庭，祖父曾当过地方官吏，父亲是元老院元老，也有人说他的祖父是一位货币兑换商。总之，到奥古斯

都的父亲这辈时，他们家已经非常富裕，也获得了极高的声望。奥古斯都本是恺撒的甥孙，后被恺撒收养为义子，指定为继承人。

巩固政权以后，奥古斯都采取了一系列顺应形势的内外政策。他视长久的和平为一项伟大的使命，又将全部的精力投入到罗马城的重建工程中。这项雄心勃勃的城建计划包含了一个新的广场和其他公共建筑，这些建筑中的精华便是献给和平精神的"奥古斯都和平祭坛"。图3.5.2

恢复公民的道德品行也是奥古斯都在位期间的另一项重要举措。受惠于早年良好的教育，奥古斯都对文学有发自内心的仰慕，于是他想到通过文学

图 3.5.2 奥古斯都和平祭坛
公元前 13 年—公元前 9 年，大理石，高 700 厘米，意大利罗马和平祭坛博物馆藏

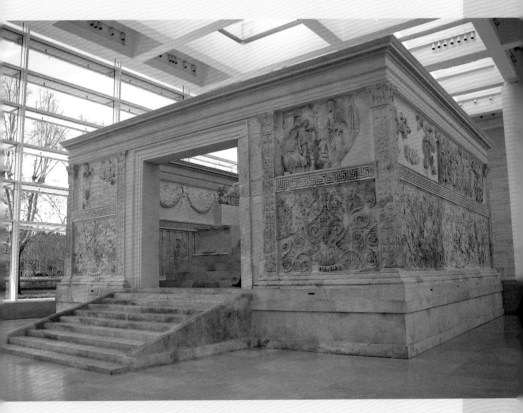

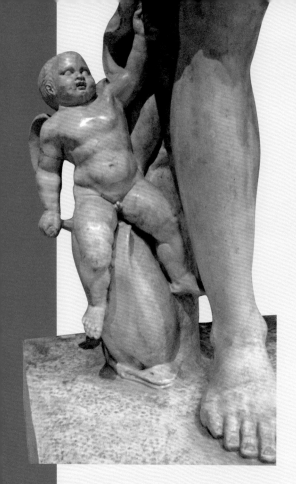

图 3.5.1 奥古斯都像 局部

作品重新唤起罗马公民的自豪感。除了自己创作，这位帝国君王还会亲自造访那些愿意为有教养的公众发表自己新作的作家朗诵会。罗马文学史上的重要诗人维吉尔、贺拉斯就活跃在奥古斯都在位时期。维吉尔的《埃涅阿斯纪》就是在这种政治氛围下诞生的作品，甚至代表了整个古罗马文学的巅峰。这是一部类似《奥德赛》的史诗，他将古罗马人歌颂为维纳斯的后代，也为同时代的艺术家提供了丰富的创作素材。

梵蒂冈博物馆藏的这尊奥古斯都的大理石塑像创作于他去世后，将这位俗世中的帝王塑造成了半神的英勇将军。奥古斯都的真实身高大约 1.74 米，这座雕像高度接近 2.08 米。作为罗马人崇敬万分的君王，他必须威仪地指

出人民前进的航向，于是雕刻家将他塑造成了一位态度庄严又能言善辩的总司令。他的手杖象征着绝对的权力，重心落在跨出一步的右脚，右手指着前方似乎正在向他的军队发号施令。在他的金属胸甲上还以浅浮雕的形式讲述了奥古斯都统治时期所取得的杰出成就：一位帕提亚人把罗马旗帜交还给一名罗马军人，帮助过奥古斯都的众神则环绕在他的四周。在奥古斯都的右脚旁下是骑着一只海豚的丘比特，这又有什么特殊含义？图3.5.1局部维吉尔的《埃涅阿斯纪》将古罗马城最早的缔造者归为爱神维纳斯的儿子埃涅阿斯，

图 3.5.3 大祭司奥古斯都像 局部

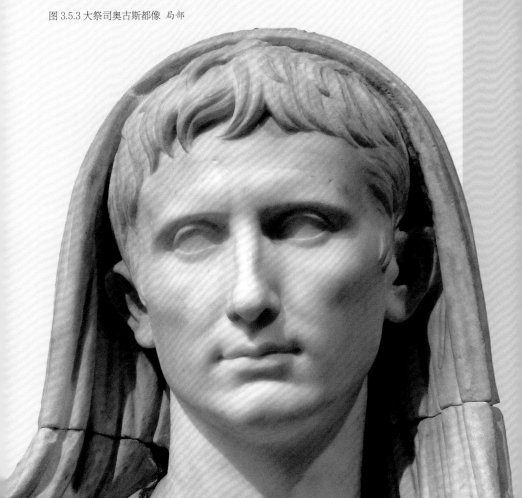

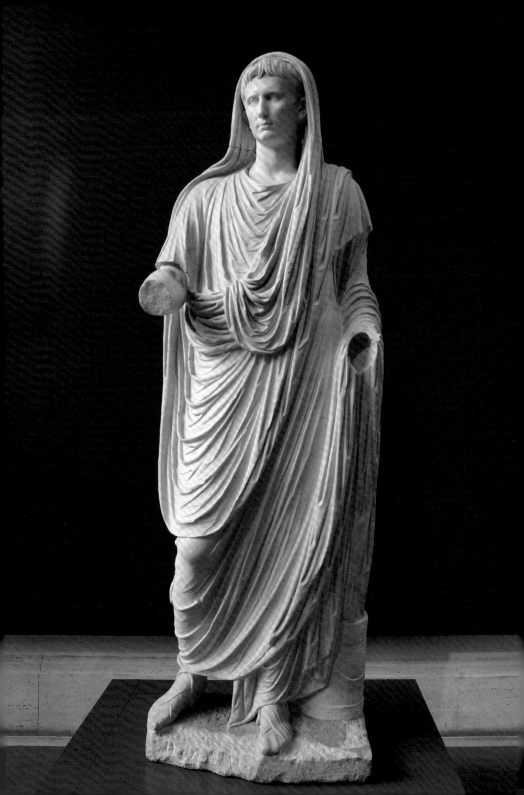

奥古斯都便依此自称为埃涅阿斯的后裔。海豚的出现提醒着人们维纳斯诞生于海中，爱神丘比特象征着奥古斯都乃是一个仁爱之君，作为维纳斯的儿子，小爱神也暗示了奥古斯都与维纳斯的亲缘关系。

　　这并不是奥古斯都存世的唯一雕像，在罗马的马西莫国立博物馆，我们还会看到他的另一面：一位身披迦脱袍的虔诚祭司。为了逼真还原迦脱袍的质感，雕刻家分别用了两种石材来塑造不同的部位，奥古斯都像的头和手用的是希腊大理石，身体则用了斜纹大理石。奥古斯都 16 岁时便被恺撒推荐为祭司团的一员，他在 50 岁时，成为古罗马祭司阶级的最高位——大祭司，这也是恺撒曾担任过的职位。在奥古斯都之后，只有古罗马的皇帝才能担任大祭司一职。据传奥古斯都在世时，就热衷让自己的肖像遍布罗马帝国内外，大约有 250 座身着不同装束的奥古斯都像，这还不包括钱币上的肖像和戒指、宝石、银器上的迷你浮雕。在奥古斯都之前，从未有一位统治者对自己肖像的传播达到这样的规模，难道奥古斯都和拉美西斯二世一样的"自恋"？

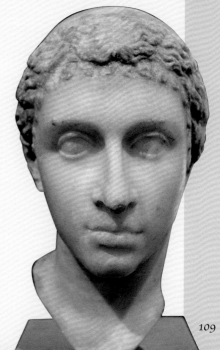

图 3.5.3 大祭司奥古斯都像
公元 1 世纪晚期，大理石
意大利罗马马西莫国立博物馆藏（作者摄，左页图）
图 3.5.4 克娄巴特拉头像
公元前 40 年—公元前 30 年，大理石
德国柏林旧博物馆（右图）

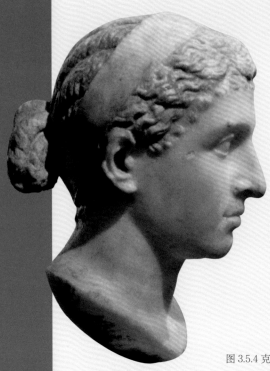

图 3.5.4 克娄巴特拉头像 侧面

　　我们不妨先比较下两尊身像的面容。据传记作者的描绘，奥古斯都头发凌乱，牙齿不齐，还喜欢用增高鞋垫！可是这两尊雕像都留着僧侣的平头，面容清瘦，远望的双眼和紧闭的嘴唇，透露出灼人的胆识和才智。图 3.5.3 局部在奥古斯都执政时期，他很有可能制定了一个理想化面貌的模板，让自己的肖像在大范围传播中不会走样，同时也能让帝国偏远地区的居民与统治者面对面，即便不是皇帝本人真头的面容。

　　能和奥古斯都一争高下的女神，除了埃及艳后克娄巴特拉，恐怕无人能够胜任。在好莱坞大片的渲染下，我们几乎忘了她的本名，只记得她被冠以艳后之名以及斡旋于古罗马权力角斗场的风流韵事。在古代的历史记载中，克娄巴特拉的美貌早就被争相传颂。卡西乌斯·狄奥形容克娄巴特拉的魅力："她是一位国色天香的佳人，当她还是青涩少女时就已引人注目，她拥有的

黄莺出谷般的声音充满知性，懂得让自己讨任何男人喜欢。"图3.5.4古罗马历史学家普鲁塔克在《希腊罗马名人传》里着重描述了克娄巴特拉与恺撒还有安东尼的情史，后世的诸多演绎大概就是以他的记述为蓝本的。

可是想探清克娄巴特拉真容确实有些难度，因为不同地区发现的雕像都根据工匠擅长的风格塑造了"艳后"不同的形象。藏在柏林的一件克娄巴特拉头像多少会让人有些难以置信——这张古朴的脸还是我们所熟知的倾国倾城的女神吗？再看这尊雕像的发饰与面容，"艳后"像的风格倒更接近古罗马早期的女性雕像。她的眼神坚定，五官立体，和古埃及时期的人像已全然不同。普鲁塔克对克娄巴特拉外貌的描述倒有点符合这尊雕像给人的观感，

图 3.5.5 古罗马石棺 大理石，罗马梵蒂冈博物馆藏（作者／摄）

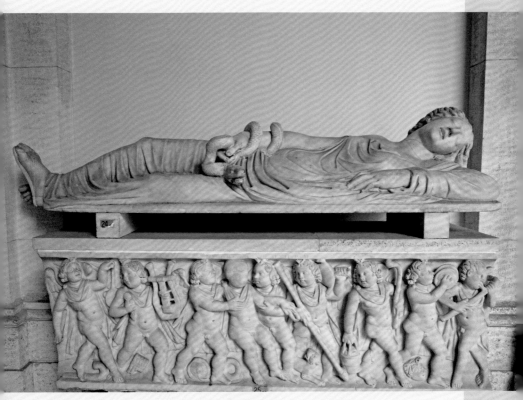

他说："关于她的容貌，据说并没有到达绝代佳人的貌美，也没有到倾城倾国的那样，但她有一种无可抗拒的魅力，相处时，她动人的谈吐结合俏丽的举止，流露出一种特有的气质，的确能够颠倒众生。单单听她那甜美的声音，就令人感到赏心悦事，她的口齿就像是最精巧的弦乐器。"

为什么克娄巴特拉会和古罗马的恺撒还有安东尼纠缠不清呢？虽然她拥有埃及法老的称号，其实身上流着的是马其顿希腊人的血液。她是古埃及托勒密王国的王室成员之一，之后根据古埃及的传统，与亲弟弟托勒密十三世结婚并共治。克娄巴特拉并不甘于和丈夫共享王权，她想成为单独的统治者，却遭到了放逐。为了夺回失去的权位，她与尤利乌斯·恺撒结盟并成为其情妇，还为恺撒生了一个男孩恺撒里昂，重揽埃及的统治大权。恺撒被刺的时候，罗马的执政官是安东尼，他是恺撒的心腹大将，很有野心，自命为恺撒的继承人。克娄巴特拉再度使用了美人计，与安东尼结婚，获得了罗马在东方行省的部分地区。

也是这场婚姻，让奥古斯都找到了向埃及宣战的理由。直到公元前 31 年，

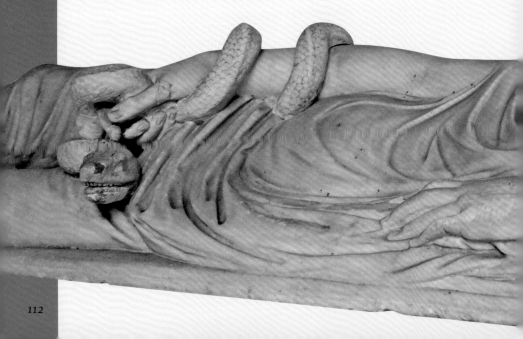

奥古斯都在亚克兴战役中打败了安东尼和克娄巴特拉的联军，成为罗马世界的唯一统治者。克娄巴特拉兵败落荒而逃。回到埃及后，因为不想屈服于胜利者，最终选择被一条毒蛇咬死。公元前 29 年，当奥古斯都班师回朝举行凯旋式庆贺自己的战功时，他还特地授意用真人大小的复制品重现女王临死时的样子，梵蒂冈博物馆里的这块石棺盖图 3.5.5 很可能沿袭自那件复制品的形式：克娄巴特拉双眼紧闭，奄奄一息，她穿着轻薄的纱裙，衣纹却不再有过多生气，毒蛇缠上了她的右手，正凶恶地咧着嘴，仿佛死神的执行者，也暗示了克娄巴特拉即将香消玉殒的命运。此后，克娄巴特拉之死也成了后世艺术家非常喜欢表现的主题。图 3.5.5 局部

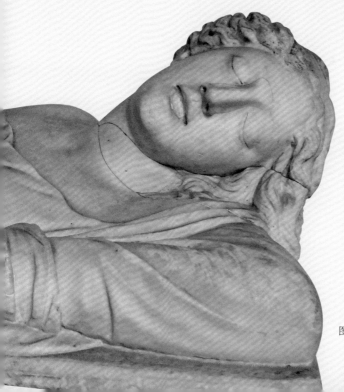

图 3.5.5 古罗马石棺 局部

3-6
罗马的神

图 3.6.1 卡拉卡拉浴场遗址

赫拉克勒斯 芙罗拉

古罗马人虽然耽于世俗的享乐，但他们并没有完全抛弃神明的世界。在基督教成为古罗马的国教以前，古罗马人和古希腊人一样，也信奉多神教，还直接照搬了古希腊的神谱。为了拉近与异邦神明的距离，他们喜欢按自己的叫法给男神女神们改名。比如古希腊神话中的大力神赫拉克勒斯，到了古罗马神话中，就成了赫丘利。

赫拉克勒斯是古希腊神话中半神半人的英雄代表。作为宙斯的众多私生子之一，他不可避免地遭到赫拉的嫉恨。阴差阳错之下，赫拉却用自己的乳汁喂了赫拉克勒斯几口，自此，便让赫拉克勒斯拥有了无穷大的神力。赫拉

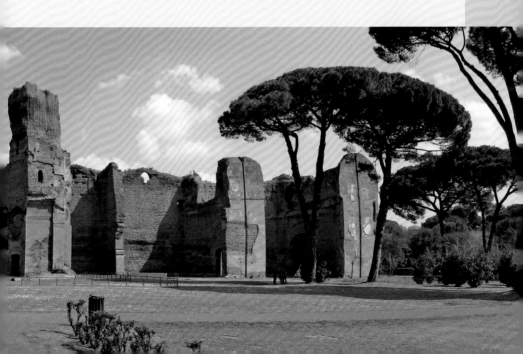

克勒斯的传奇身世使他的雕像备受古罗马帝王的喜爱，公元 212 年，罗马人击退北方蛮族，当时的皇帝卡拉卡拉大手一挥，修建了一座可容纳两千人的大型公共浴场，史称"卡拉卡拉浴场"。他还专门请了一位希腊的雕刻家打造两尊赫拉克勒斯像，摆放在公共浴场中。图 3.6.1、图 3.6.2

　　古罗马时期的公共浴场并不是简单地用于沐浴，它还是市民社交活动的中心，如果是皇家打造的浴场，里面的设施就会更齐全，甚至包括图书馆、讲演厅、小剧院。卡拉卡拉浴场是古罗马历史上最豪华的浴场，一共修建了

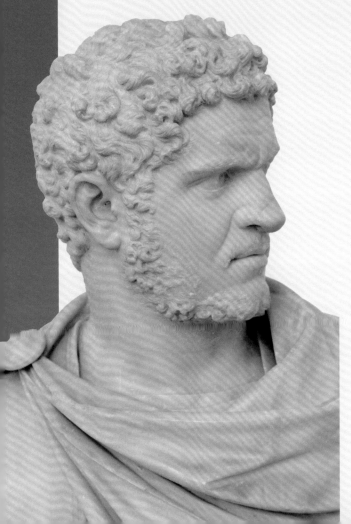

图 3.6.2 卡拉卡拉像
公元 212 年，大理石
意大利那不勒斯国立考古博物馆藏

图 3.6.3 法尔内塞的赫拉克勒斯　局部

五年，可以想象是个非常浩大的工程，不夸张地说，浴场内的空间构架恐怕比今天的大型综合商业体还要壮观。那么，能够装饰这一恢宏的雕像又会有怎样的气势？收藏于那不勒斯国立考古博物馆的赫拉克勒斯便是当年立于卡拉卡拉浴场中的男神像之一。图 3.6.3 巨像高达三米，没有做大幅度的动作，重心都落在大力神斜靠的兽皮榔头上。重心的转移也让他迈出了左脚，将身体扭成 S 型的动态，即便他正低头沉默，健硕的肌肉和高大的身型都在提醒着观者潜伏在这具身躯里的野蛮神力。

　　如果我们绕到赫拉克勒斯的身后，会发现他交在背后的右手还握着东西。图 3.6.3 局部这个小道具将帮助我们更准确地辨识出雕刻家选择的主题——休憩的赫拉克勒斯。赫拉克勒斯被要求完成欧律斯透斯交付的十二项任务，第一项任务是杀死涅墨亚狮子。赫拉克勒斯与它缠斗许久之后，终于获胜，

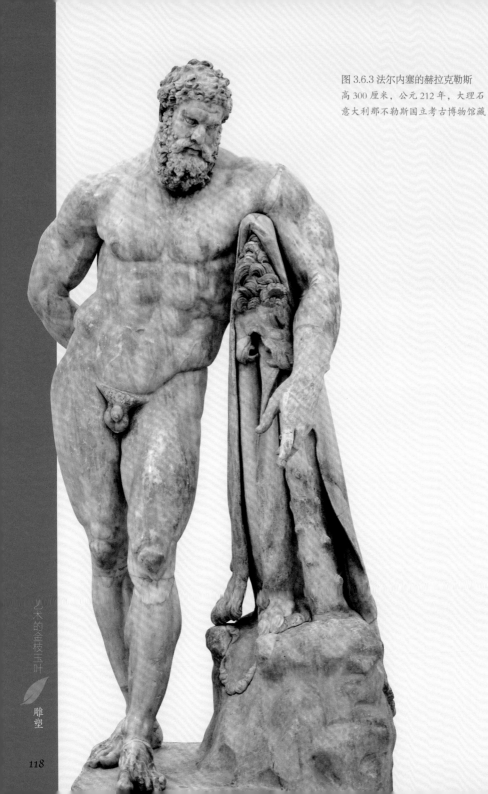

图 3.6.3 法尔内塞的赫拉克勒斯
高 300 厘米，公元 212 年，大理石
意大利那不勒斯国立考古博物馆藏

为了彰显自己的功绩,他剥下狮皮做成战袍扛在了肩上,巨像手中的小圆球则暗示了此刻的大力神已完成了第十一项任务:摘到金苹果。我们已经无法获知是谁选择了这个主题,将这样一尊神像放置于大浴场中,真是再适合不过的"活招牌"了。连力大无穷的男神都要像凡人一般喘气休息,来到浴场的人还有什么理由不好好放松一下呢?

1546 年,人们在罗马的卡拉卡拉浴场遗址重新发现了这尊雕塑。刚出土时的赫拉克勒斯可谓"双腿残疾",人们尚未挖掘到巨像的下身,于是米开朗琪罗的好友火速给它配了一双"假肢",虽然原装的腿很快又被挖出来了,可是直到 1768 年,这副文艺复兴款假肢才被替换掉。赫拉克勒斯"重见天日"

图 3.6.4 法尔内塞的芙罗拉 局部

之时，也是罗马权贵们攀比好古之风的高潮，最终，台伯河对岸的法尔内塞将其收入囊中，这便是巨像的得名缘由。曾立于卡拉卡拉浴场的雕像很多都成了法尔内塞的藏品，这批藏品又在因缘际会之下来到了那不勒斯国立考古博物馆，其中就有一位紧挨着赫拉克勒斯的女神：芙罗拉。图 3.6.4

*芙罗拉在拉丁语里是"花"的意思，她也是罗马神话中非常重要的女神——掌管植物和园艺的花神。*因为百花齐放的时候往往是春天，于是古罗马人又给她多了份差事，让她同时掌管春天，意大利人到现在还会在 4 月末到 5 月初欢庆花神节，最早的源头可能就出自对这位女神的爱慕。

相传花神原是花之精灵克洛莉丝，被西风之神泽费罗斯拼命追逐，最终没能逃脱。当她被风神拥抱的时候，还从口中吐出了斑斓的玫瑰花，这些花瓣飘到她的身上，织成了一件花衣裳，就这样，克洛莉丝变成了花神芙罗拉，所到之处便会鲜花怒放，生气盎然。

古罗马时，每到花神节人们就尽情狂欢，举办各类赛会。为了向花神致意，他们会用玫瑰装点自己和动物，还会选出一位年轻貌美的女子以手持鲜花的方式扮演花神。法尔内塞的芙罗拉很有可能复制了一尊公元前 5 世纪时的维纳斯雕像，虽然她的五官和波浪纹束发还能看到一点维纳斯雕像的踪迹，但她稳健的步态早已离开爱琴海，走进古罗马人的现实生活。图 3.6.4 局部女神的贴身长衫自然垂挂，一手掀着衣裙，一手握着花束，这无疑遵照了花神节中扮演者的仪式。

图 3.6.4 法尔内塞的芙罗拉
公元 2 世纪，大理石
意大利那不勒斯国立考古博物馆藏（右页图）

第四章

变身是件技术活

逼真的人像从哪儿来？

这位大神是个混血儿？

意大利人为何钟爱大卫？

人像也可以不再像人？

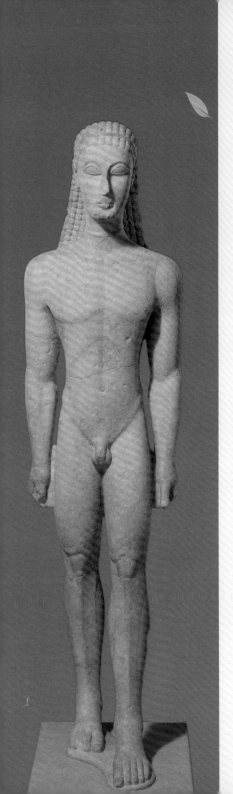

4-1

运动员的觉醒

前文中出现的人像雕塑多是天上的神明，但经过雕刻家之手，往往以真人的面貌和体型来到我们面前。最先确立这套法则的是爱琴海岛屿上的古希腊人。希腊早期的人像雕塑除了人们供奉的神明，还有体育运动员的裸体形象。

古希腊人热衷举办竞技比赛，每年都会有一场盛大的运动会，我们今天举办的运动赛事正来源于此。这些运动会原先是希腊特有的宗教庆典，加上适合进行户外锻炼的宜人气候，体育运动便成为古希腊公民必不可缺的一项公共活动。这项活动附带了另一个好处，为邻近城邦提供平等交往的契机。但古希腊人设定的参与者准入门槛极高，不论业余级别还是职业级别的竞赛，只有希腊名门贵族的成员才有资格成为一决胜负的运动员。

图 4.1.1 男青年立像
约公元前 590 年—公元前 580 年，大理石，高 194.6 厘米
美国大都会艺术博物馆藏

为了褒奖比赛的胜利者，他们会赠予运动员一尊定制的塑像，这些雕像也代表了一种如何培养青年人的精英观点。美国大都会博物馆藏的这件青年立像表明，早期的古希腊雕刻家还跟在埃及和亚述人的身后，亦步亦趋，严格遵守已有的模板。图4.1.1 他们吸收前人的制像要诀，开采大理石进行雕刻。可以看出，这件僵直的雕像仍受制于石材的原状，对各部分的肌肉和躯干的连接处只做了简单的示意：宽肩和紧靠身体两侧的长手臂使整体身形呈长方形，垂直的中线将胸部一分为二，腹部则成了四边形。但是在埃及的雕刻作品中，并没有出现裸体形象，对运动的表现也不诉诸于精确的要求。这座男子立像左腿略向前伸，仿佛暗示了古希腊人对既有手法的不满和对未知领域的好奇。

　　*不到一百年的时间，古希腊的艺术家们不再依赖现成的知识，而是相信自己的眼睛，大踏步迈向活力四射的运动人像。仿佛经过一夜的觉醒，古典早期雕像中大块头、四肢僵直的人像消失了，取而代之的是稳健的立体感和变化精微的块面。*这件出土于阿纳维索斯墓地的青年男子虽然还没完全脱离先前的构图，但他脸上的神情已有了显著的变化，上提的嘴角流露出朦胧的笑意，

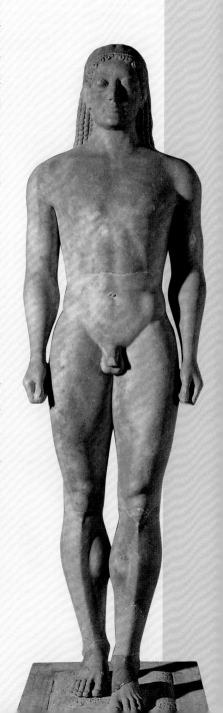

图 4.1.2 阿纳维索斯男青年立像
约公元前 525 年，大理石，高 193 厘米
希腊雅典国立考古博物馆藏

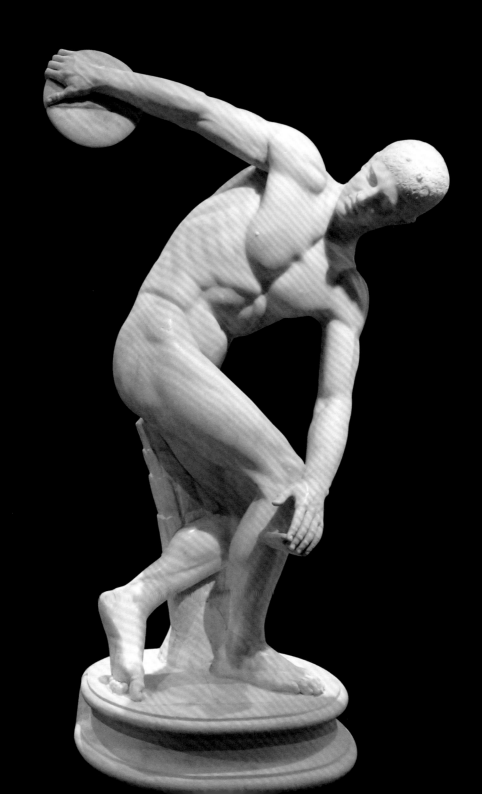

人们将这种还没完全脱离程式的质朴风格称为"古风式的微笑"。图 4.1.2

就在"古风式微笑"出现的时候（大约公元前 6 世纪左右），古希腊人还熟练地掌握了铸造真人等大的青铜雕像技术。艺术家们会先用黏土做一个雕像模型，并且在模型的制作过程中反复修改，等到模型完成，在蜡像外再敷上一层石蜡，精心雕刻细部。最后，再用黏土将蜡层均匀封住。等到黏土变硬，石蜡融化流出，就形成了一定厚度的空隙，只需要把熔化好的青铜水注入空隙中，待青铜冷却凝固，再敲掉外面的黏土模具就是一尊空心的青铜像了。

和大理石相比，青铜的延展性能塑造出更多变的动态，许多古典时期留存至今的运动员大理石像其原型多是青铜像，比如米隆的《掷铁饼者》、波利克里托斯的《持矛者》。

米隆大概出生于公元前 490 年，活跃的时间正好与希腊古典盛期重合。米隆擅长铸造青铜雕像，传说经他手创作的青铜动物像能引得真马嘶鸣。然而，他的青铜雕像原作早已不见踪影，只能通过古罗马的大理石复制品来想象原作的面貌。米隆的《掷铁饼者》再现了一名强健的运动员在掷铁饼过程中最具有表现力的瞬间，雕像中力与美的统一也成为体育运动最深入人心的视觉标志。图 4.1.3

米隆的这件作品也是最早解决雕塑时间和空间上的难题：如何在静止的一瞬间让观众身临其中，感受到竞技者做出的激烈运动，同时保持体态的均衡？为了让作品保持稳定，雕像的重心移到了右腿上。同时，运动员张开了双臂，让弯曲的上身和屈膝的双腿形成了动静对比。他的目光沿着手臂看向那枚被高举的铁饼，整个动作具有了连贯性。事实上，如果完全照搬雕像中的这个姿态，你会发现，根本不能抛出铁饼！

图 4.1.3，掷铁饼者（古罗马复制品）
米隆作，原作约作于公元前 450 年，大理石，高 153 厘米
意大利罗马马西莫国立博物馆藏（作者／摄，左页图）

稍晚于米隆的波利克里托斯是古典盛期唯——个可以和菲迪亚斯齐名的雕刻家，他同样是用青铜材料铸造人像的高手。波利克里托斯塑造的人像大多是运动员，那不勒斯国立考古博物馆藏的这件雕像经常被误认为是战争中的斗士，其实他手里拿的应该是竞技场上的标枪。图4.1.4 在早期的奥林匹克运动会上，比赛的项目只有短跑、跳远、掷铁饼，直到公元前708年，掷标枪才成为竞赛项目之一。

这个裸体青年体魄健壮，肩膀和躯干看上去也非常强壮，很好地展现了一个迈着坚定步伐进入会场的运动员的形象。雕刻家将雕像的重心都放在了右脚，于是左脚可以自由舒展，稍稍弯曲后移，再用脚趾着地。雕像整体生动灵活、优雅自然而富于节奏感，持矛的左手和支撑全身的右脚构成了一个"S"形的小幅度张力，又保持了身体各部分的和谐关系。

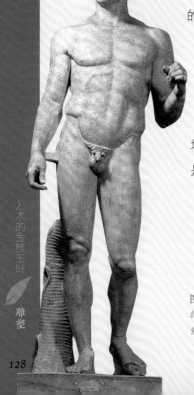

对于此时的艺术家而言，忠实再现真人形象已是小菜一碟，波利克里托斯还想更进一步，找到他心中理想化的人体标准。于是在创作之余，他专门总结理论，制定了一套特有的比例来阐述他对人体美的认识（《论法规》）。他认为，身长与头的比例达到7：1，才是一个健壮的成年人的典型比例，《持矛者》显然也符合了他的"七头身"理念。确切地说，这件雕像不是再现某个现实中的运动员，而是一个遵循《论法规》理论的理想化人体。

图4.1.4，持矛者，波利克里托斯
约公元前440年，大理石，高212厘米
意大利那不勒斯国立考古博物馆藏

雕塑

4-2
梵音东传

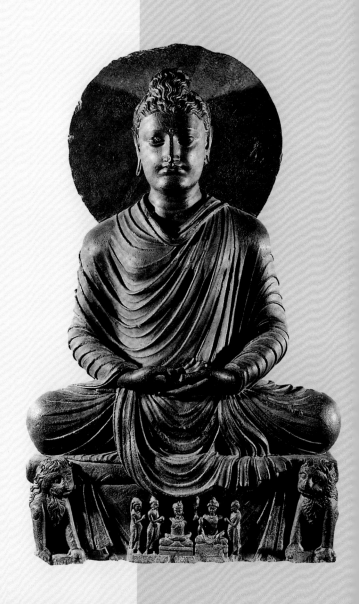

图 4.2.1 坐佛像
2世纪，片岩，高110厘米
英国苏格兰国家博物馆藏

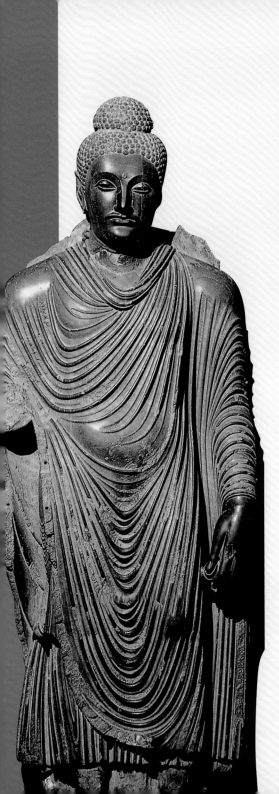

在中亚边疆地区的贸易交互带，商旅的往返与交流也让这片远离西方的沃土成为东西方艺术交流的重要枢纽。这里又被称为犍陀罗地区，在希腊化时期深受希腊文化的影响，后来被并入贵霜王朝版图。虽然和地中海世界的联系没有往日紧密，却没有阻断艺术作品的流入，尤其是古罗马东部行省的艺术家来到犍陀罗后，形成了受西方罗马艺术与东方印度艺术双重影响的独特形式。

被贵霜王朝雇用的罗马工匠，结合了希腊化的风格加上波斯式的头光（日轮）组成了最早的佛陀范样，更神奇的是，这种杂糅出来的造像艺术因融合了希腊艺术中的对称平衡和印度俗世的价值理念，摇身一变，成了最具精神灵性的东方艺术。这种新风格的美感，不但影响了印度的佛像艺术，也经由佛教的传播之路，来到中国，孕育出庄严的肃穆佛像。

图 4.2.2 立像佛
2 世纪至 3 世纪，片岩，高 228 厘米
巴基斯坦拉合尔博物馆藏

犍陀罗艺术的兴盛期应该在公元 2 世纪，此时的佛像往往具有浓郁的古希腊—罗马风格。以姿势来看，圆雕佛像分为坐像和立像两种，苏格兰国立博物馆的《坐佛像》和巴基斯坦的《立像佛》算是这两类雕像的标准件。图 4.2.1、图 4.2.2 为了表现出佛陀可见的人形，犍陀罗雕塑家化用了古希腊与罗马神灵的雕像，比如佛陀的面部和衣纹的样式能明显看到古希腊—罗马时期雕像的影子。

图 4.2.3 坐佛像

约 1 世纪末叶至 2 世纪初叶，红砂岩，高 69 厘米，印度马图拉政府博物馆藏

《坐佛像》的佛陀双眼闭合，盘腿打坐，交叉的双手掌心朝上安放在腿上，整尊佛像有着庄严和仁慈的双重气息。在佛像背后，一个圆环状的头光衬托出佛像所具有的神性与威严，引导信徒和佛像一同进入静观冥想的状态。这件坐像有着犍陀罗佛像的典型标记——希腊式的高鼻深目，但佛像的人体比例和饱满的形体又使它在风度与骨相上则更具东方神性。同样受到古希腊罗马艺术影响的巴基斯坦佛陀立像，头部酷似希腊太阳神阿波罗，波浪状的头发盖住佛顶肉髻，拉长的耳垂是佛陀的专属特征。佛像正面直立，重心落在两脚间，仅存的左手拈指提衣。身上披的僧服近似古罗马人的托加袍，衣褶松散下垂，隐隐可见肩膀、腹部、膝盖几处关键部位，显露出衣下的身体与动作。佛像表情超然而高贵，让人在和它对视时就能获得内心的宁静，完全不同于古希腊—罗马神像的张扬和对生命的竭力歌颂。

　　相较而言，马图拉的《坐佛像》图 4.2.3 则纯属印度艺术风格，是这个地区红砂岩雕像的代表作。雕像尺寸虽小，却显得阳刚有力，非常有男子气概。躯干上肌肤的饱满度与桑奇大舍利塔上的女药叉非常相似，这种神灵特征可以追溯到最早期的印度河古文明。这尊佛陀雕像是开悟前的释迦牟尼，闭目坐在菩提树下，身下的雄狮宝座及身旁两名执拂侍者，代表其尊贵的皇家地位；佛陀身穿透明的僧衣，只阴刻了几道衣纹作示意，好像全身赤裸。佛陀掌心向前，举起右手，以象征的方式宣扬佛法。为了让信徒明白无误地看到佛像所代表的精神力量，工匠特地在他头顶上方刻了环绕的飞天，手掌与脚心上刻出象征佛法的法轮图案。

　　公元 5 世纪，西罗马灭亡，标志着欧洲中世纪的启幕。就在亚平宁半岛战乱不断的时候，中国的龙门石窟开凿修建（北魏太和年间，477—499）。这座石窟位于河南省洛阳市城南的伊水两岸，自 5 世纪以来，东西两山现存窟龛 2345 个，碑刻题记 2800 余品。佛塔 40 余座，造像 10 万多尊，窟龛 2300 多个。其中最大的造像卢舍那大佛就高达 17.14 米，最小的仅有 2 厘米。

　　中国的佛教雕像从两汉、魏晋南北朝一直到唐代，已渐渐形成自己的

风格流派。北魏佛像秀骨清相、婉雅俊逸的风格,在唐代佛像中明显消退,代之以健康丰满的形态,具有更多的人情味和亲切感。它们不再是高不可攀的神灵,而是像统治者的世俗化身。唐高祖咸亨三年(672),武则天出钱二万贯修建奉先寺,耗时四年才完工。奉先寺并没有凿洞而建,而是利用山势开辟了大面积的山崖,寺内的圆雕群像蔚为壮观,可算得上唐代造像雕塑的翘楚。

4.2.4 天王力士像 局部,唐,龙门奉先寺(田松青/摄)

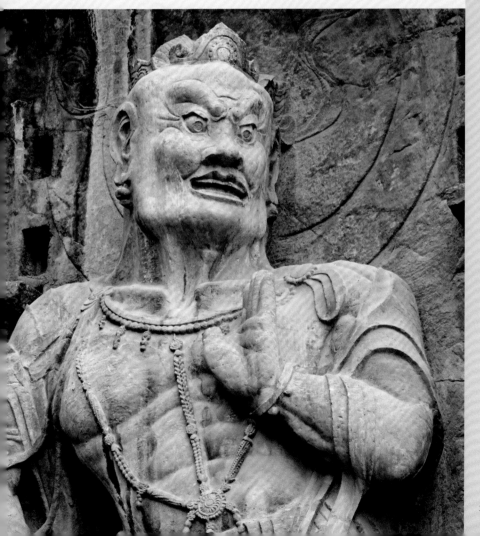

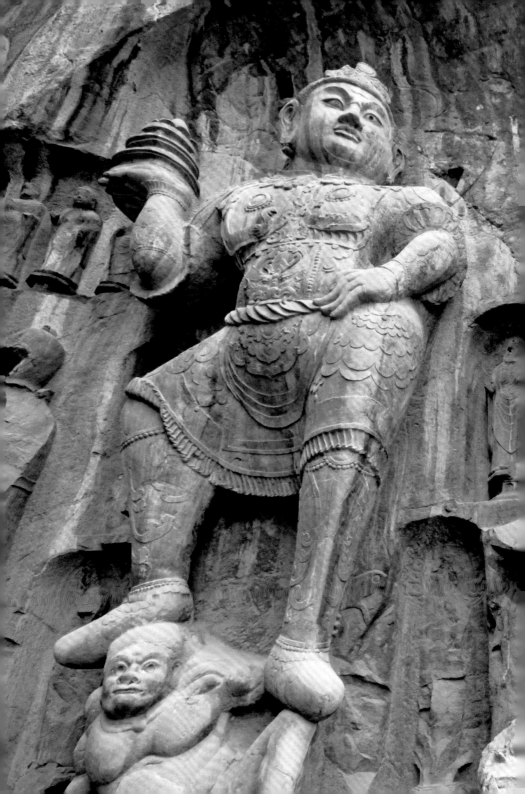

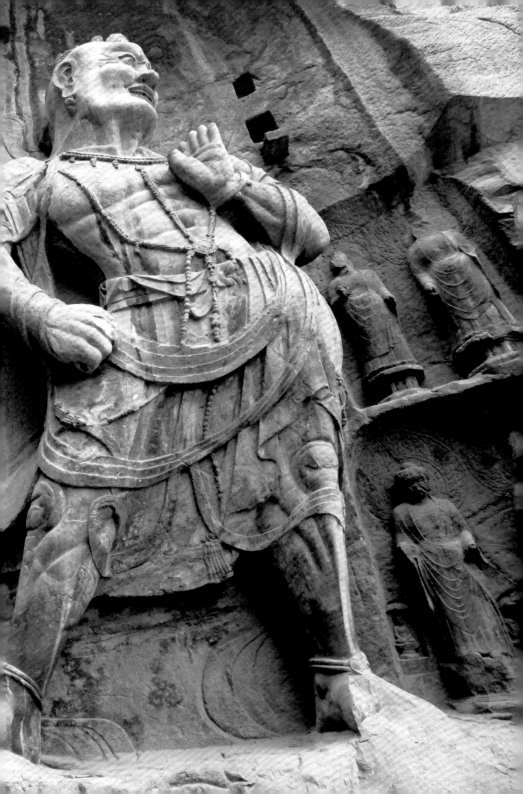

从远处看，奉先寺主佛身旁的天王和力士尤为瞩目，他们孔武有力、气势逼人，形态威严又夸张。图4.2.4 天王、力士的职能是遵从佛的意旨，护持正法，驱邪镇乱，但这类形象并不是出自佛教，而是来于印度民间神话。早在印度佛教艺术中就已经流行在石窟或建筑入口处雕刻护法形象，佛教"东传"之后，天王、力士开始融入本土，和中国民间的"门神"崇拜有了诸多交集，算是佛教造像中典型的汉化产物。

初唐时期，石刻的雕刻刀法已从平直刀法转为圆刀，突兀生硬的棱角也随之消失，力士造像的写实性也在这时候抵达一个高峰。这些形象比例合度，刀法圆转自如，可以看出工匠们对人体结构已了然于胸，还形成了一套完整的制作程序。奉先寺的天王、力士像各具神态，极富个性，在准确的人体结构的基础上，还进行了一些夸张变形。

力士头戴鸟冠，嘴巴张开，双目圆睁，神情豪放。他上身赤裸，肌肉凸起，层次变化分明。力士一手撑在腿上，一手抬于胸前，强化了身姿的扭转。下身的战裙仿佛迎风飘动，和上身的刚硬形成了鲜明对比。一旁的天王身披铠甲、体魄魁伟，比力士更加洒脱而威猛。只见他蹙眉怒目直视前方，将一只丑陋的小鬼踩在脚下，昭示着强健的震慑力。天王脚下的小鬼设计得也很巧妙，从它各部位夸张有力的筋肉来看，虽承受着天王巨大身躯的重量却丝毫没有恐惧感。

4.2.4 天王力士像 唐，龙门奉先寺（田松青／摄，上页图）

4 -3
美少年逆袭

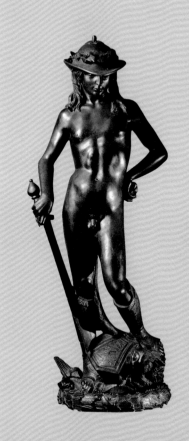

在欧洲经历中世纪的几百年间，古代雕刻家们掌握的逼真造型手法渐渐失传，工匠们更愿意对古代的神话雕像做番本土化的改造，好让这些形象变形寄居在不同文化的艺术中。直到文艺复兴时期，一批卓越的艺术家激活了遥远的古代世界，在多纳泰罗、维罗奇奥和米开朗琪罗等人的带领下，具有古典风格的男性裸体雕像又再度复兴。

巧合的是，这些引领新潮流的老大师们都在不同时期雕刻过一位传奇人物——以色列王大卫。在《圣经》中，大卫原本只是个放羊牧童，后来拿杖和甩石的机弦一对一单挑巨人歌利亚。他趁对手松懈之际，用从溪中挑选的五块光滑的石子，出其不意地用机弦将石子击中

图 4.3.1 大卫

多纳泰罗作，约 1430 年—1432 年，青铜，高 158 厘米

意大利佛罗伦萨巴杰罗国家博物馆藏

图 4.3.3 大卫
米开朗琪罗，1501年—1504年，大理石，高432厘米
意大利佛罗伦萨美术学院画廊藏（作者／摄）

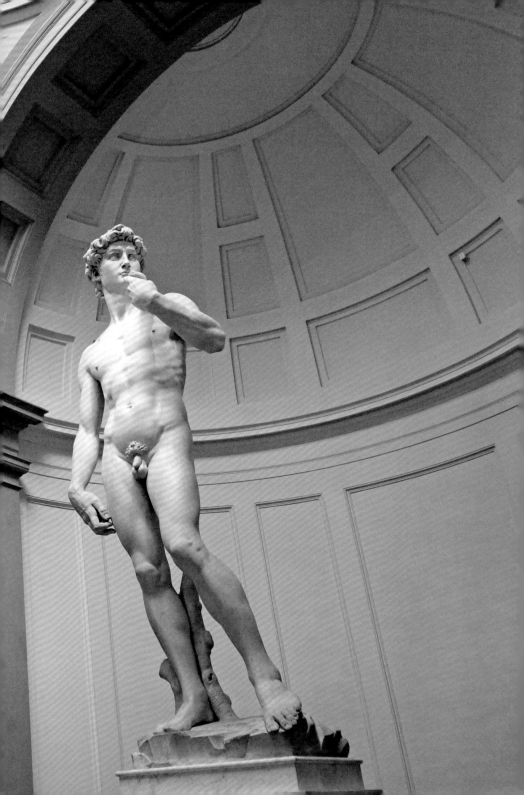

歌利亚的额头，击败了歌利亚。然后大卫割下了歌利亚的头，拿到耶路撒冷，为扫罗立下了战功。从此大卫一战成名，变成以色列的民族英勇。

文艺复兴时期，大卫的故事成了欧洲艺术家非常喜爱的题材之一，特别是在意大利的佛罗伦萨，市民们相信大卫这样的古代英雄可以保佑自己的城市不受侵害。1495 年，米开朗琪罗接到了一份订单，佛罗伦萨大教堂委托他制作一尊新的大卫雕像。

在米开朗琪罗收到委派以前，佛罗伦萨的市政厅院内已经有了多纳泰罗的《大卫》图 4.3.1 和韦罗其奥制的青铜《大卫》图 4.3.2。两位艺术家都选择让大卫非常平静地站在巨人头颅之上，还把他塑造成了紧跟佛罗伦萨时尚的美少年。

图 4.3.2 大卫

安德烈亚·韦罗其奥，约 1465 年，青铜，高约 124 厘米
意大利佛罗伦萨巴杰罗国家博物馆藏

多纳泰罗性格急躁但具有大胆的想象，他对铜雕、木雕和石雕多种材质无所不通，但不喜欢被金属工匠那套精雕细琢的程序所束缚，更愿意追求一种粗犷宏大的气魄。多纳泰罗的大卫赤身裸体，帽檐的阴影盖住了少年的俊美面庞，他戴的帽子是当时托斯卡纳牧羊人的典型款式，低头的姿态更像是佛罗伦萨街头的某位公子哥儿。这位美少年右手持剑，左手握着一块石头，神情从容，满怀信心。这是一尊可以多角度观赏的独立雕像，它不再像之前放置在壁龛里的雕像，只是作为建筑的附属装饰。多纳泰罗的《大卫》一直立在梅迪奇府邸的庭院中，梅迪奇家族似乎对"大卫"情有独钟，韦罗其奥的《大卫》也是受到他们委托而作的。

韦罗其奥是梅迪奇家族赞助的另一位雕塑大师，他还有一个常被人遗忘的身份，那就是文艺复兴三杰之一莱奥纳多·达·芬奇的老师！韦罗其奥的《大卫》不再是个裸体少年，他穿上了佛罗伦萨人的比武铠甲。单手叉腰，另一只手持剑，神情自豪。和多纳泰罗那尊姿态惬意的美少年相比，这尊大卫像的力量感更强，手臂上还分布着扩张的血管。

两位大师的同名作在前，米开朗琪罗又会如何超越？米开朗琪罗无疑是典型的文艺复兴式"天才"，他不但是雕刻家、画家、建筑家，还是位诗人。天赋异禀也让他的性格上与周遭有些格格不入，他不爱交际，猜疑心重，喜怒无常，甚至是近乎病态的骄傲，总是自认为不同于其他艺术家们。

米开朗琪罗来自佛罗伦萨一个贫穷的没落贵族家庭，他曾在写给侄子的信中说道："我才不是那种开店的画家或雕刻师。"虽然曾给基尔兰达约做过短期的学徒，他的风格成形时期却是在 1489 年至 1492 年间待在梅迪奇家族的时候。他在这里向乔凡尼学习雕塑，结识了古典学者兼诗人波利齐亚诺，还和梅迪奇家族的子弟们相熟，其中有两位后来平步青云都当上了教皇，即利奥十世与克莱门特七世。

1501 年，米开朗琪罗终于开始了大卫雕像的创作，这一年他才 26 岁！
图 4.3.3 米开朗琪罗曾为一块优质的大理石和莱奥纳多·达·芬奇掐过一架。

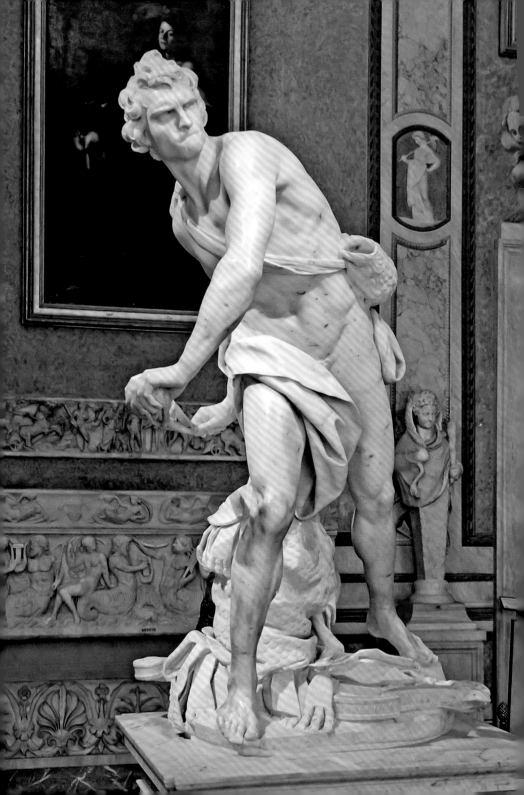

这个石块足足有 5 米多高，正是大卫的原材料。能被两位大师同时看上的巨石，一定气质不凡，米开朗琪罗足足花了 3 年时间来精心打磨这块得之不易的"宝贝"。1504 年的秋天，大卫终于展现在了世人面前，这也是当时体型最大的裸体雕像。其实大卫的后背右侧少了一块肌肉，米开朗琪罗非常坦率地承认了这一"缺漏"，因为大理石本就缺损一块，他只好将计就计，忽略

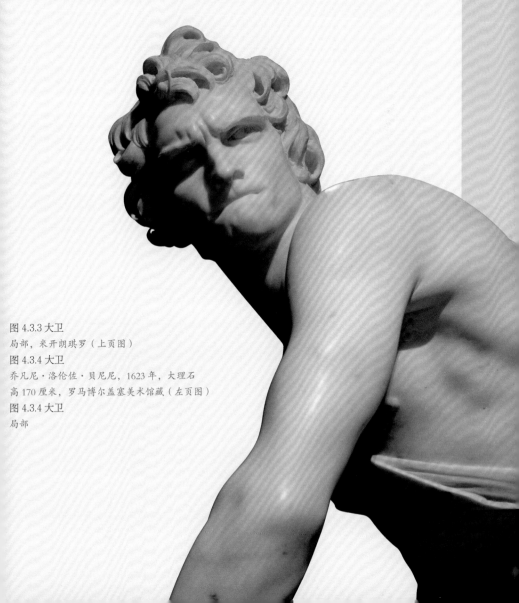

图 4.3.3 大卫
局部，米开朗琪罗（上页图）
图 4.3.4 大卫
乔凡尼·洛伦佐·贝尼尼，1623 年，大理石
高 170 厘米，罗马博尔盖塞美术馆藏（左页图）
图 4.3.4 大卫
局部

这块肌肉。

不同于前人的表现方式，米开朗琪罗一扫大卫美少年的形象，更关注"人"的尊严与肩负的使命。此时的少年还没攻下歌利亚的头颅，他目光坚定极富攻击力，右手贴身攥紧石块，左手握着机弦等待最佳时机迎战强敌。图4.3.3局部大卫健硕的体格和守卫国家的魄力完美地契合了人们对英雄的期盼：充满力量，英勇果敢，无所畏惧。考虑到雕像将放置在市政府二楼的位置，米开朗琪罗并没有完全按照古典人像的法则进行雕刻，他根据仰视的角度故意将手脚雕刻过大，夸大了肌肉与筋脉隆起的效果。这位英雄外表平静，内在却紧绷而激动，瘦长的肢体始终处于亢奋的状态。

在米开朗琪罗去世30年后，意大利雕塑界终于迎来了他的接班人，乔凡尼·洛伦佐·贝尼尼。贝尼尼凿刻《大卫》时，不过25岁，他一定猜到作品完成后难免会被人拿去和米开朗琪罗的巨像作番比较。艺术家之间跨时空的"较量"让贝尼尼独辟蹊径，创造了一尊独一无二的英雄像。这件雕塑并没有高大的身躯，更没有古典式的沉稳和不可触碰的神情。它用一种戏剧性的感染力赋予了《大卫》箭在弦上的紧迫感与爆发力，让观者也仿佛身临对战现场，变成大卫即将要瞄准的目标。图4.3.4

这件雕塑算是贝尼尼青年过渡时期的一件标志性作品。此时的他还受到古典人文主义创作理念的影响，但已经别具匠心地将人物姿态设计为更富动感的瞬间定格。少年大卫抿着嘴巴皱眉怒视，深邃的目光被阴影覆盖。图4.3.4局部他的双脚斜跨，形成了一个有稳定支撑的纵深空间。扭曲的上身肌肉绷顺，构成了多条交义的对角线，强化了不同块面的明暗对比，让快速转身的姿势有了一种不稳定性。在之后的作品中，贝尼尼一直致力于呈现动态戏剧感的效果，并将表现手法提炼得更为成熟。我们会在下一章了解更多贝尼尼的故事。

4-4

人的变形

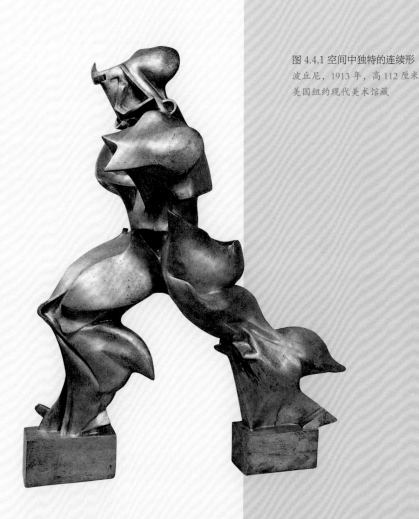

图 4.4.1 空间中独特的连续形
波丘尼，1913 年，高 112 厘米
美国纽约现代美术馆藏

贝尼尼之后，绘画艺术的光芒逐渐盖过了雕塑艺术，直到19世纪以后，现代雕塑的转型才使人们再次将目光转向这种探索运动、材质还有光影变化的塑形艺术。此时的雕塑家身处工业化的加速时代，为了标新立异，他们放弃石头、青铜或黏土这类传统材质，更钟情于铁、钢、铝、玻璃等工业材料。比如意大利未来主义的视觉领军人物翁贝托·波丘尼，就以一件看似怪异的铜雕表达了对速度、运动、强力和工业的崇拜，他把这件作品取名为《空间中独特的连续形》。图 4.4.1

　　波丘尼于 1882 年出生在意大利南部的雷焦卡拉布里亚，那里是最古老的地中海文明发祥地，迄今还保留着完好的古老庙宇、雕像、圆柱式建筑物等古典古代的遗迹。因为父亲的工作频繁调动，他在青年时期流转多地：1899 年考入卡塔尼亚技术学院，之后移居罗马接受训练成为艺术家。直到 1907 年搬到米兰以后，波丘尼结束了流浪生涯。也是在米兰，他认识了未来主义运动的关键人物 F.T. 马里内蒂。接下来的六年，波丘尼在欧洲各地举办展览，撰写未来主义宣言和文章，就在他发表《未来主义雕塑宣言》前一年，《空间中独特的连续形》诞生了。

　　经过几轮现代艺术运动的洗礼，波丘尼对"人"的塑形不再恪守之前奉行的"逼真"准则，他要和古典的雕塑形式决裂，发现新的法则，用他自己

艺术的金枝玉叶

雕塑

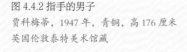

图 4.4.2 指手的男子
贾科梅蒂，1947 年，青铜，高 176 厘米
英国伦敦泰特美术馆藏

的话说，是将"外在造型的无限"和"内在造型
的无限"联系起来。这尊金属人像面容模糊，
手臂残缺，仿佛被一层波动的"外衣"裹挟着，
波丘尼以一种流线曲面拆解了正踏步前行的人。

　　乍看雕像的总体轮廓，或许会让人想到卢
浮宫中的《萨莫色雷斯岛的胜利女神》，但这
种运动感和古希腊雕刻家们表现运动的技术已
关联不大。一直以来，艺术中表现运动的姿态
往往截取一个瞬间，正如作品标题暗示的，波
丘尼试图将运动的全部过程连接到一个固定的
形体上。变形的线条还打破了古典艺术所确立
的透视构型法。空间不再是被填充的对象，而
是可以塑形、分割、封闭的媒介。表面坚硬的
金属质感，也闪烁着未来主义者们对机器和工
业的狂热赞颂。

　　现代艺术运动被各路风潮不断席卷，标榜
和现代社会背道而驰的"原始主义"也让雕刻

家们备受启发，创造出了新的塑形语言。1922 年，瑞士人贾科梅蒂移居巴黎，同时被非洲的原始艺术品和立体主义的雕塑吸引。贾科梅蒂成长于一个艺术氛围很浓郁的家庭，父亲和叔叔都是小有成就的画家，自小就开始创作绘画和雕塑。到了巴黎后，他便开始探索雕塑的抽象形式，创造出了一些具有原始风格、抽象变形的作品。

贾科梅蒂早年和超现实主义艺术家交往密切，在这样的氛围下创造了许多神奇的形象。但贾科梅蒂一直徘徊在抽象形式和具象表现之间。当他和超现实主义分道扬镳之后，他开始回归对"人"的探索，聚焦在"人物和头像"的主题上了，形成了标志性的"苦行僧式的"人像雕塑。

《指手的男子》就是他的经典作品之一。图 4.4.2 他创造了视觉的新方法，通过缩小人物和头像，把距离的观念引进雕塑艺术中。而且他发展出了一种独特的雕像形式：在金属骨架上用石膏拉出狭长直立、枯骨如柴的人体。这些像火柴似的"人像"表面粗糙，只有细长羸弱的外形轮廓，做着一些简单的动作，好像一碰就会肢解散架。

神奇的是，贾科梅蒂的作品中总有将人一击即中的力量。*这种力量并不是来自雕塑材料的体量，而是"轻"到极致的沉重，在变形轮廓中充满了孤独、空虚和焦虑，提醒着观看者生命的脆弱。这种畸形的人像表现了某种恐惧与厌世的情感，这也是第二次世界大战以后普遍存在的思想情感。*他象征了某种无法触及的神秘感，还有难以捉摸的虚无感。这样一位"前卫"的现代雕塑家却声称自己崇拜的是古埃及艺术，尤其抗拒文艺复兴以来确立的那套"真实"再现的标准，这套说辞也让贾科梅蒂和作品备受哲学家的青睐。他在世时的好友中，就有大名鼎鼎的存在主义开派大师萨特，于是也有人把贾科梅蒂归入"存在主义"流派。

英国雕塑家亨利·摩尔创造的人像变形和贾科梅蒂恰恰相反，他喜欢从厚重的材料原有的形态中获得灵感，再依照天然不规则的形状巧妙地凿出人物形象。

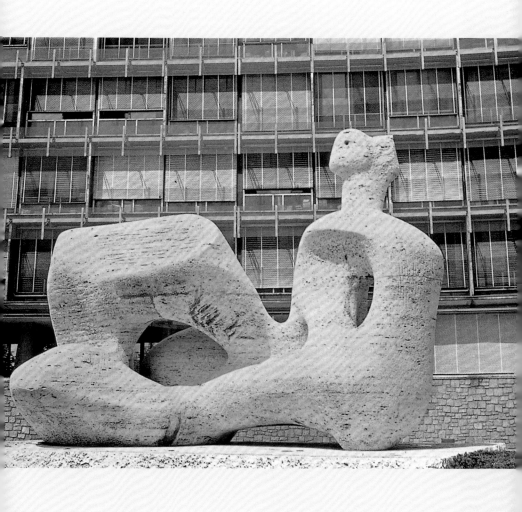

图 4.4.3 依卧人像

亨利·摩尔，1957年—1958年，罗马石灰，长508厘米

法国巴黎联合国教科文组织总部

摩尔的作品外形轮廓往往是起伏的曲线，每件作品都包含孔洞，或者让作品被穿透。这些孔洞，也可以被视为大地之母和生命源泉的象征符号，具有神秘的力量。1926 年摩尔开始创作他的第一批倚躺的妇女雕像、母亲与孩子群雕。卧像有着非常悠久的传统，摩尔对这种姿态做了变形，之后总在作品中反复利用这个母题，比如为巴黎联合国教科文组织总部创作的《依卧人像》。这种造型的来源相传是他在巴黎看到的一件玛雅雕塑，一个描绘雨神的男性人像。图 4.4.3

摩尔一向反对欧洲的传统雕塑艺术，更醉心于埃及、墨西哥和非洲雕塑的奇异力量。古代墨西哥美术、非洲艺术，还有超现实主义，都对他的作品起着潜移默化的影响。摩尔还热衷于收集不同的自然物，如"贝壳""卵石""骨头"等等，这些自然界的丰富形态都能给他启发。但他更在意的还是人和生命内在的结构。摩尔的作品很难用"现代 / 传统""抽象 / 具象"这样简单的二分来归类，它们总是充满着自然的生机和生命力。

二战之后，摩尔在世界不同地区完成了众多纪念性作品，所以他在创作时必然会将雕塑和空间、建筑的关系考虑到一起。

第五章

疯狂的爱

被男友丢弃在荒岛怎么办？

惹到丘比特的后果有多惨？

好奇心太重有危险吗？

爱上艺术家注定没结果？

德加不为人知的秘密是什么？

5-1
睡美人情史

图 5.1.1 熟睡的阿里阿德涅
公元前 2 世纪，大理石
意大利罗马梵蒂冈博物馆藏（作者／摄）

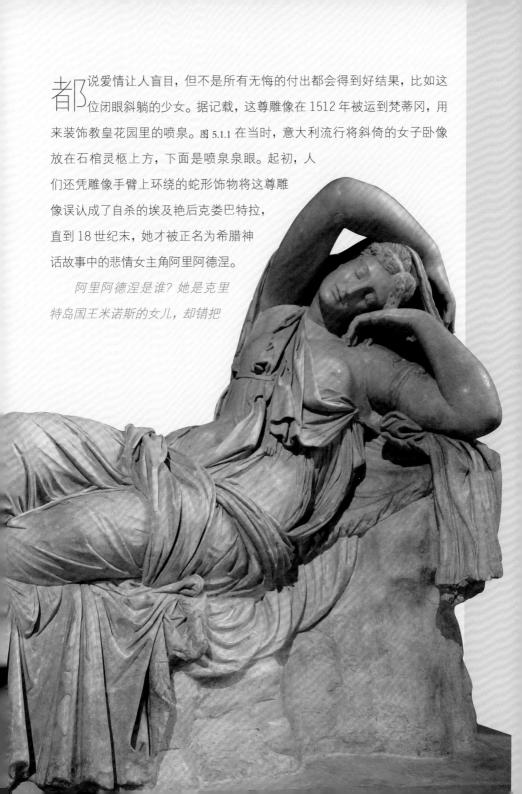

都说爱情让人盲目，但不是所有无悔的付出都会得到好结果，比如这位闭眼斜躺的少女。据记载，这尊雕像在 1512 年被运到梵蒂冈，用来装饰教皇花园里的喷泉。图 5.1.1 在当时，意大利流行将斜倚的女子卧像放在石棺灵柩上方，下面是喷泉泉眼。起初，人们还凭雕像手臂上环绕的蛇形饰物将这尊雕像误认成了自杀的埃及艳后克娄巴特拉，直到 18 世纪末，她才被正名为希腊神话故事中的悲情女主角阿里阿德涅。

阿里阿德涅是谁？她是克里特岛国王米诺斯的女儿，却错把

图 5.1.1 熟睡的阿里阿德涅 局部

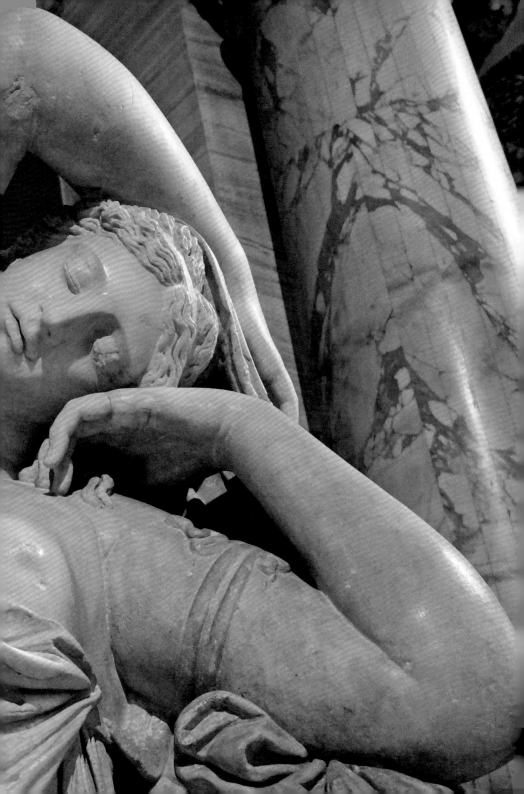

自己的全部情感托付给了雅典国王的儿子忒修斯。这段情缘还和一头怪物有关，也是阿里阿德涅同母异父的哥哥弥诺陶洛斯。图5.1.2 因为阿里阿德涅的母亲生了一个牛头人身的怪物，米诺斯国王为了掩盖这个丑闻，下令让建筑师代达洛斯造了一座历史上有名的密室迷宫来幽禁它。当时的克里特国远比雅典要强大，米诺斯下令雅典人民每年进贡 7 对童男童女来喂养这个怪物。紧接着出场的便是故事的男主角，雅典王子忒修斯，但他并不是来找阿里阿德涅谈情说爱或求婚论嫁的。为了让雅典人民不再受胁迫，忒修斯暗下决心要杀了这个牛头人身的怪物，于是他假扮成献祭的童男来到了克里特。忒修斯气度非凡，凭着英俊的面容，一上岸就迷倒了阿里阿德涅。得到阿里阿德涅的告白后，忒修斯使了一招美男计，让情人帮助自己完成使命。被爱情冲

图 5.1.2 弥诺陶洛斯

公元前 5 世纪，大理石

希腊雅典国立考古博物馆藏（作者 / 摄

艺术的金枝玉叶

雕塑

昏头脑的小公主哪舍得让忒修斯去送死，心一横，干脆背叛了自己的父母。她给了忒修斯一把魔刀和一团线，魔刀是用来杀死弥诺陶洛斯，线团则是帮助忒修斯找到回去的路，这也是"阿里阿德涅之线"的由来。

　　忒修斯成功杀死了怪物后，沿着事先铺好的线走出了迷宫。为了躲避米诺斯国王的追杀，当天夜里，忒修斯便带着阿里阿德涅公主一起逃亡。可是在途经纳克索斯岛的时候，命运女神托梦告诉忒修斯他和阿里阿德涅的爱情不会得到祝福，如果两人在一起只会给彼此带来厄运。收到神谕的忒修斯虽然深爱着公主却深知自己无力与之对抗，赶紧叫醒同伴，在黎明的第一缕曙光到来之前驾船离开了纳克索斯岛，丢下了熟睡中的阿里阿德涅。

　　梵蒂冈的这尊阿里阿德涅像正在纳克索斯岛上沉入梦乡。熟睡的阿里阿

图 5.1.4 酒神与阿里阿德涅 提香，1519 年—1520 年，西班牙马德里普拉多博物馆藏

德涅将头侧枕在左手手背，另一只手高举过头，搭在了下垂的头巾上。图 5.1.1 局部她的五官立体，面容平和，嘴巴微微张开，似笑非笑。也许此刻她正做着和忒修斯幸福生活的美梦，全然不知已被情郎抛弃。这件雕塑的原作可能出自古典后期的帕加马学派，我们今天看到的是古罗马复制品，也是现存古罗马时期最优美的女性雕塑之一。从雕像的整体风格来看，古罗马的雕刻家也许对她做了些本土化的改造。阿里阿德涅波浪状的长发束着发带，上身衣衫轻解，露出柔滑的肌肤，双腿交叠的姿势和裙摆的褶皱不再追求轻盈的蓬松感，多了几分古罗马雕像特有的厚重和写实。

在古罗马时期的石棺浮雕中，阿里阿德涅常常以这样的姿态出场，不过男主角却换成了酒神巴库斯，也就是希腊神话中的狄奥尼索斯。图 5.1.3 在这

图 5.1.3 巴库斯与阿里阿德涅 公元前 2 世纪，大理石，古罗马石棺

件浮雕中，阿里阿德涅斜躺在石棺的最右侧，裸露着上半身，巴库斯在狂欢队列的簇拥下来到了她的面前。*此时的阿里阿德涅刚从睡梦中醒来，发现情郎不知所踪，正梨花带雨地坐在岸边哭泣。酒神对眼前的美人一见钟情，开始疯狂地求爱，当即献上火神和锻造之神打造的黄金王冠，作为二人结婚的礼物。*或许是刹那相逢的怦然心动更能激发创作的灵感，连文艺复兴时期最重要的赞助人洛伦佐·德·梅迪奇都深受感染，专门为嘉年华游行中的乐队写了一首颂歌，唱咏二人的爱情与易逝的青春。在游行的车队上，还出现了真人扮演的巴库斯与阿德阿德涅的形象，也是从文艺复兴时期开始。画家们更热衷于描绘阿里阿德涅在落魄之际被酒神疯狂求爱的场景。图 5.1.4

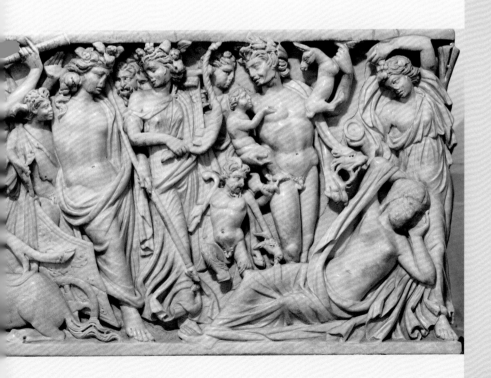

5-2
丘比特之箭

丘比特的爱神之箭总是百发百中，但如果惹到了他，很有可能会发生下面这出惨剧。公元 1 世纪拉丁诗人奥维德就在《变形记》中让人领教了爱神的威力。妄自尊大的太阳神阿波罗嘲弄了丘彼特的箭艺，为了复仇，愤怒的小爱神将一支金箭射向了阿波罗，让他疯狂地爱上了达芙妮。见阿波罗已卷入爱情的漩涡，丘比特又将一支使人拒绝爱情的铅箭射向达芙妮，让姑娘对阿波罗冷若冰霜。不甘遇冷的太阳神不依不饶，追着达芙妮向她求爱。达芙妮大声向自己的父亲呼救，请求父亲把自己变形，避开阿波罗的求爱。就在阿波罗即将追上她时，达芙妮的父亲把她变成了一棵月桂树。阿波罗见此情景，悲痛不堪，跪在月桂树下哀悼，于是月桂树也就成了阿波罗的圣树。

在罗马的博尔盖塞美术馆里，一尊巴洛克时期的雕像截取了这个故事中最惊心动魄的一幕，就在阿波罗的手即将要触到达芙妮身

图 5.2.1 阿波罗与达芙妮
贝尼尼作，1622 年—1625 年
大理石，高 243 厘米
意大利罗马博尔盖塞美术馆藏（右页图）

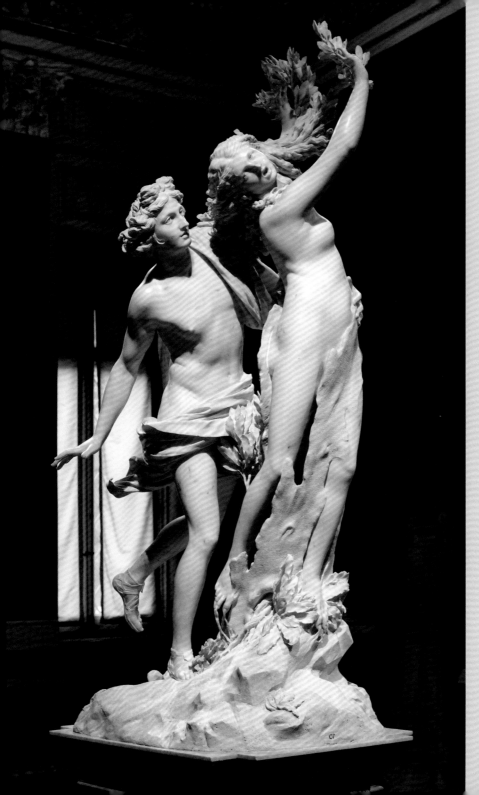

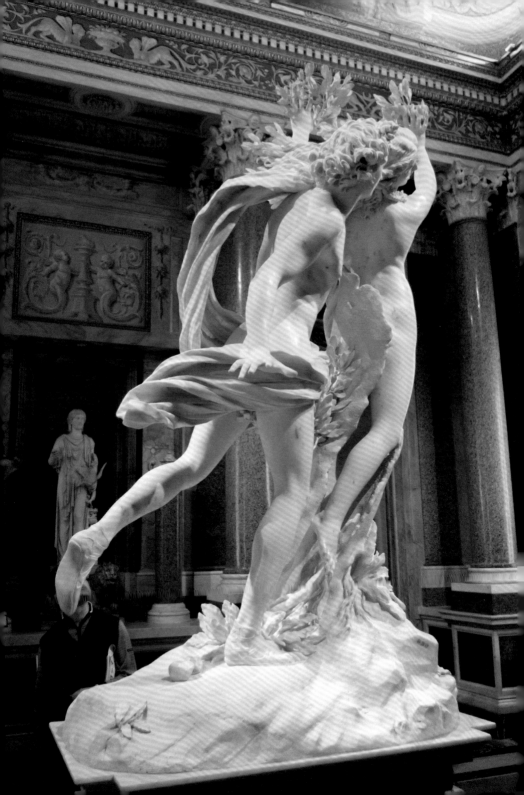

体时的那一瞬。图 5.2.1 这尊雕像出自巴洛克雕塑的执牛耳者贝尼尼之手。贝尼尼少年成名，才二十岁出头就已经被视为一颗巨星。许多权贵为了求一件他的作品，纷纷向他示好。教皇乔治十六世干脆给了他一个骑士爵位，下一任教皇则和他成了密友，允许贝尼尼自由出入自己的寓所。有了政治和宗教上的保护，贝尼尼有足够的理由凭借对生命的体悟挥洒创作激情。作为回报，他在 27 岁时创作了一组引领新潮流的雕像，博尔盖塞的《阿波罗与达芙妮》便是其中之一。

贝尼尼的雕塑总是让人无法一口气窥探全貌，他擅长将轻巧和华丽并置，又不乏深沉与庄严。这时候，达芙妮已经逃进森林中，衣服被树枝撕破，露出丰满的肉体。阿波罗气喘吁吁地紧追不舍，他的披肩和头发还在空中飘动，气息吹到了达芙妮扬起的秀发，虽然达芙妮已筋疲力尽，无法逃脱，但她丝毫没有要停下来的迹象，而是张大嘴巴发出尖叫，头发和手指已经变成树枝的模样。图 5.2.1 背面

在贝尼尼的作品中，我们更多的是联想起情绪的激动而不是动作本身，他总是能准确地抓住了人物关系的瞬间动作，在动态中找到雕塑结构的不平衡状态，他的人体造型更趋于苗条、纤细，完全不同于古典艺术的庄重和平静，富有戏剧性的动作影响了 17 世纪的艺术风向。

更令人拍手叫绝的是贝尼尼在同一块大理石上尝试了不同材质的表现实验。如果我们的目光跟随着二人奔跑的身体而转移，就会发现在轻盈而优美的姿态下，艺术家对每一处表情、衣纹的褶皱、枝叶的衔接都有着细腻的想象。大理石质地恰好映衬出达芙妮温润而富真实感的肌肤，她开始变成月桂树，健步如飞的腿已经长出树根伸向大地，飘动的头发和伸展的手指缝中长出了树叶，即使是她最柔软的双乳也覆盖上了一层薄薄的树皮。

图 5.2.1 阿波罗与达芙妮 背面（左页图）

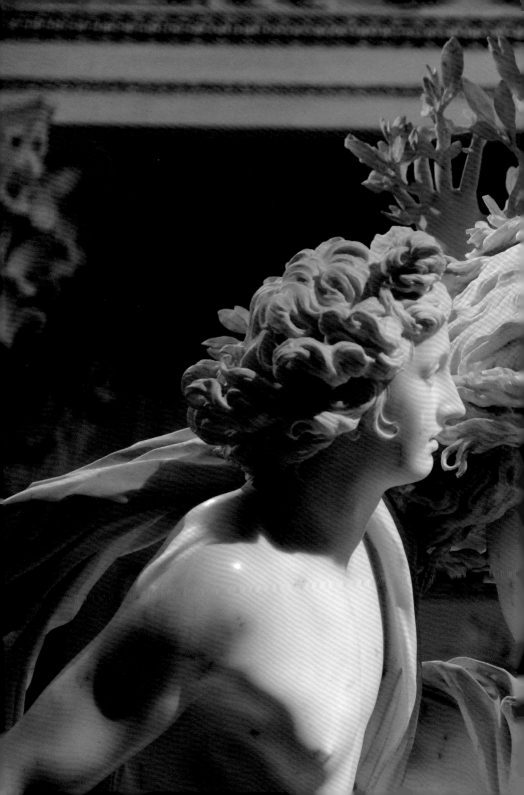

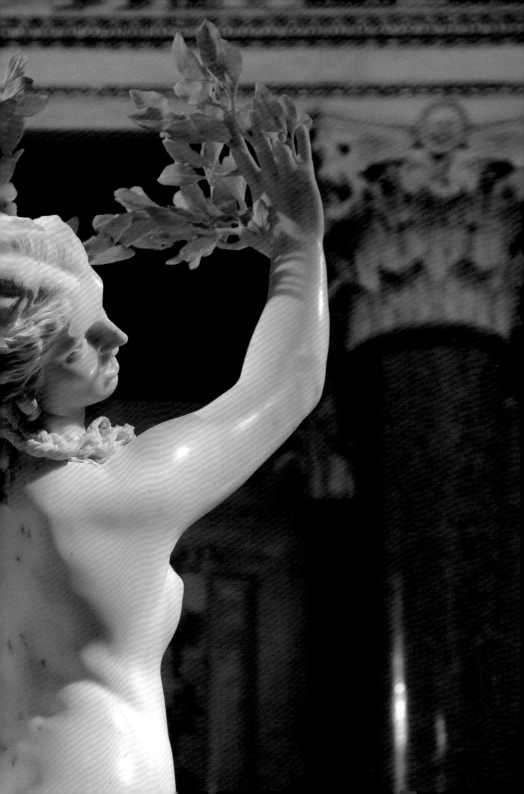

然而，贝尼尼并不满足于再现可触摸的材质肌理，他还要从韵律、色调、线条和布局以及具有立体感的造型上力求能激发出美感的形式。正是由于他对艺术本身有了新的理解，赋予其新的意义，才让它们负载着自己的情感去抒发对生命的感悟。达芙妮的整个身体仍具有凌空欲飞的姿态，手臂与身体

图 5.2.1 阿波罗与达芙妮 局部（上页图和下图）

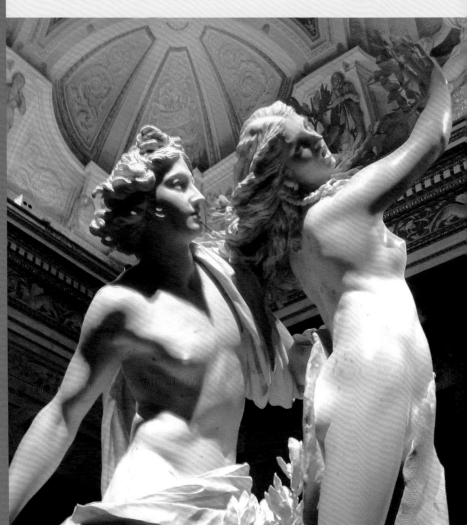

形成了优美的曲线。她侧着头，眼睛斜视，目光由惊恐变为麻木，具有使人怜悯的美感。阿波罗眼睁睁地看着达芙妮变成了月桂树，神情由惊讶转为悲伤，却无力挽回。图 5.2.1 他的一只手仍然放在达芙妮的身体上，另一只手则向斜下方伸展，同达芙妮的手臂形成一条直线，使整个雕像有一种优美的动感，充满了表现力。两人都处在乘风追奔的运动之中，传递出一种上升之势，充满生命力的优美感觉。古典主义艺术家创作出来的物象，是固定实体的稳定世界，而在贝尼尼的眼中却是不固定的、是在变化中把握世界的。他从这种静态的材料中，引发出动态的有生命的形式力量，形成了一种完全不同于古典主义的新的艺术语言。这种充满激情的运动风格被称为典型的巴洛克艺术。图 5.2.1 局部

 虽然贝尼尼拥有过人的艺术天赋，他本人的性格却并不完美，他心胸狭窄，不愿意和别人分享荣誉，这份狭隘或许还有他对艺术和美的占有欲。其实博尔盖塞的那件《阿波罗和宁芙》还有一个幕后助手，朱利亚诺·菲内利。菲内利曾在贝尼尼的工作室学习过，参与雕刻了月桂树的根和叶这些最为精细的部位，他的才华和精湛的技巧虽然打动了贝尼尼，但免不了遭到贝尼尼的忌惮，最终，这件作品的署名只归于贝尼尼自己。菲内利因此和贝尼尼闹掰，远走那不勒斯，自立门户。

5-3
神秘男友

在巴黎的卢浮宫，有一尊优雅的雕像宣告了新古典主义时期"爱即美感"的理念，这件作品的名字叫《天使爱神之吻》，也叫《被爱神吻醒的普赛克》。它原来藏于维列拉加勒城堡，几经辗转被拿破仑收入囊中，到 1824 年前后才进入法国卢浮宫收藏。图 5.3.1

雕像中的少年面容清秀，身姿矫健，爱情之箭系挂在腰间，一双张开的翅膀已表明了他的身份——爱神厄洛斯，也就是我们熟悉的丘比特，这是他的罗马名字。躺在爱神怀里的是人间的一位公主普赛克，艺术家让爱神的右腿向外伸出，和横卧的普赛克相互照应，两人相拥的身体彼此交叉，成了一个稳定的大 X 形。从他们深情的对视中，能真切地感受到两个纯真少年的缠绵爱恋与精神交流。如果你以为这是关于爱神和小情侣热恋时期的一瞬，那就大错特错了，其实它的背后是一出因好奇

图 5.3.1 天使爱神之吻
安东尼奥·卡诺瓦作
1793 年，大理石
法国巴黎卢浮宫藏（右页图）

图 5.3.1 天使爱神之吻
背面（下页图）

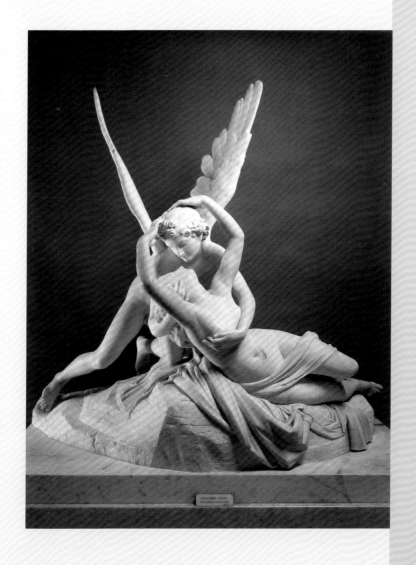

心而导致的悲剧。

　　故事中的女主角普赛克因为长得太过美丽,引起了维纳斯的嫉妒,女神便派丘比特去趟凡间,想让普赛克爱上一个丑陋的怪物。乱点鸳鸯谱的事,丘比特没少干过。可当调皮的爱神一见到普赛克,就被她的美貌深深地吸引了,不仅把亲妈交代的任务抛诸脑后,还用一阵温和的微风把这位美丽的凡

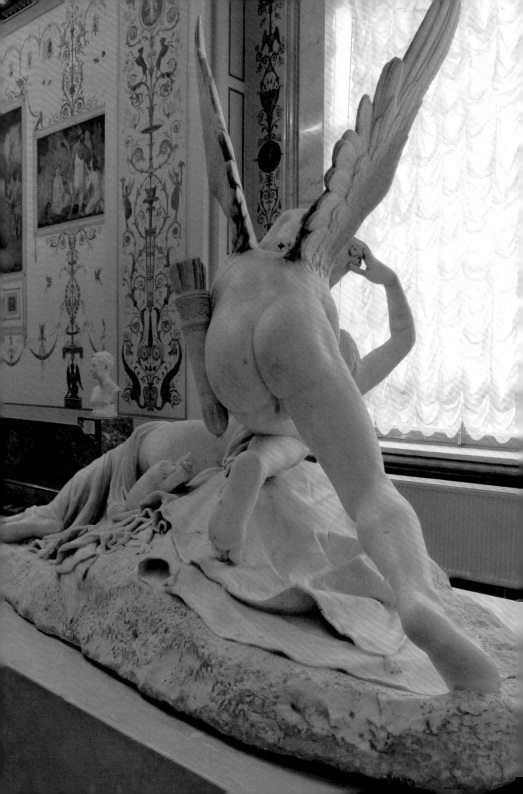

人带到了自己的宫殿中。虽然丘比特让普赛克拥有了无尽的财富和爱情，但他为了隐藏自己的真实身份，坚决不允许公主看到自己的真容。

热恋中的少女只能在夜间和情人相会，却不知道枕边人是谁，长什么模样，恐怕任谁也耐不住自己的好奇心。在姐妹的唆使下，普赛克趁丘比特睡着后，便拿着油灯一探究竟。等她凑近丘比特举灯一照，竟发现情郎是如此的英俊，激动地将一滴滚烫的灯油滑落在了丘比特身上。突然惊醒的丘比特生气妻子违背了之前的约定，果断飞走，消失在夜空中。

普赛克开始疯狂地寻找丘比特，但是无人愿意提供帮助，她来到维纳斯的住所，任维纳斯把她当作奴隶一样让她做苦役。一天，维纳斯让她给冥界的珀耳塞福涅送一个珍贵的盒子，并且叮嘱她不能将盒子打开。然而普赛克并没有吸取之前的教训，这一次，她吸入了盒子中地狱的气息，陷入了濒临死亡的深睡中。

*卢浮宫的这尊雕像便是丘比特得知这个消息后，飞奔到情人身旁的场景。洁白如凝脂的大理石变成了栩栩如生的神话人物，流畅的曲线与光润的表面，形成了美妙的视觉效果。*爱神背后的一双翅膀来不及收拢，急切地俯下美丽的腰肢，轻轻抱起普赛克将其吻醒。图 5.3.1 背面普塞克原为仰面斜躺的姿势，被爱人吻醒后，玉臂舒展向上攀住心上人的头顶，增强了柔软的体态，娇媚缠绻之情无比迷人。虽然我们依然能看到巴洛克式的扭动姿态，可经过艺术家的雕凿并没有显得十分刻意，反而多了一种悠远的韵味。情侣间流露出的深情也标志着雕塑艺术从戏剧化的巴洛克时期进入到以复兴古典风格为追求的新古典主义时期。

雕出这件作品的艺术家叫安东尼奥·卡诺瓦，是欧洲新古典主义时期非常重要的一位雕塑家。1757 年卡诺瓦出生于威尼斯附近的一个小村庄，家里的男丁都是当地的石匠，所以他从小就继承了雕刻石头的技艺。等到他正式出师开始独立创作的时候，意大利新古典主义的雕刻风格已在欧洲风靡一时。卡诺瓦非常反感戏剧化的巴洛克风尚，试图复兴沉静的古典趣味。

凭借自己的艺术修养和精湛的雕刻手艺，卡诺瓦成了时代宠儿，深受拿破仑及其家族的器重，频繁受邀让他塑造纪念性雕像。其中，就有他为拿破仑的妹妹雕刻的全身像《扮成胜利的维纳斯的波利娜·波拿巴》。图 5.3.2 卡诺瓦将这位公主雕刻成了手拿金苹果的维纳斯，暗示她是获得帕里斯王子首肯的最美女人。波利娜·波拿巴半裸着身子，倚靠在豪华的躺椅上，姿态优雅，气质高贵。在卡诺瓦塑造的诸多女神形象中，总会反复出现像维纳斯这样理想化的裸女形象，她们的柔美和恬静，代表了卡诺瓦心目中古代希腊雕塑的理想境界。

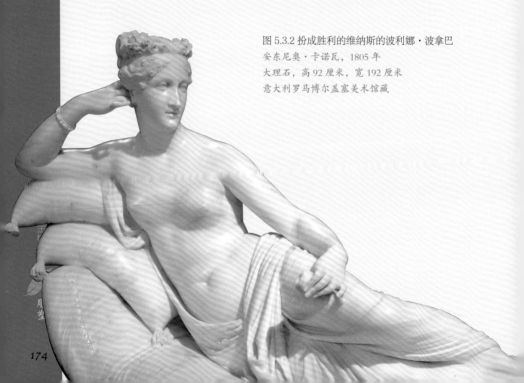

图 5.3.2 扮成胜利的维纳斯的波利娜·波拿巴
安东尼奥·卡诺瓦，1805 年
大理石，高 92 厘米，宽 192 厘米
意大利罗马博尔盖塞美术馆藏

5-4
爱欲和毁灭

文学作品中的爱情故事往往凄美动人，将这些故事从文字转为视觉造型时，艺术家们还需要调动自己的情感体验和想象，这也是艺术作品的感染力所在。而有些作品，可能直接来源艺术家自己的情感经历，这就需要我们有一双八卦的眼睛，来查探雕像背后的故事。

*当贝尼尼创作阿波罗的追逐时，恐怕没有想到，自己会在五年后也遭遇一段令他发疯的爱情。*1630 年，贝尼尼创作了一尊大理石女性胸像，以胸像的模特康斯坦茨·博纳莱利的名字命名。图 5.4.1 在当时，只有罗马人会定制非正式的肖像，但在康斯坦茨的肖像之前，那些再现面容的雕像不过是些冰冷的记录档案。贝尼尼创作的这尊女性胸像完全打破了 17 世纪的肖像惯例，也成为雕塑史上从巴洛克风格到洛可可风格非常重要的过

图 5.4.1 科斯坦扎·博纳莱利胸像
贝尼尼，1630 年，大理石
意大利巴杰罗国立博物馆藏（下页图）

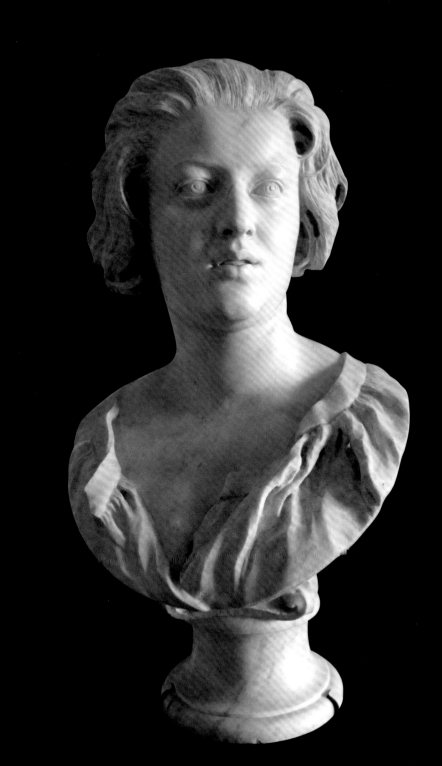

渡作品。这尊不寻常的胸像还和一段耸人听闻的多角恋丑闻有关。

康斯坦茨本是贝尼尼助手的妻子，因为这层关系，贝尼尼有机会认识了自己的缪斯。从贝尼尼年轻时的自画像来看，他的宽额头下嵌着一双深邃的眼眸，被一头乌发衬托得格外俊俏，据贝尼尼同时代的传记家说："当他想要得到什么，只需要使个眼色就行。"可见艺术家的魅力之大。图 5.4.2 康斯坦茨思想独立、意志坚强，与贝尼尼的自我独断相得益彰，两人很快就坠入了爱河。热恋中的艺术家最喜欢做的事当然是为情人创作肖像了，这尊胸像也成了他们爱情的见证。

贝尼尼将所有的爱慕之情都倾注到了作品中，他对爱人的深情和欲望被

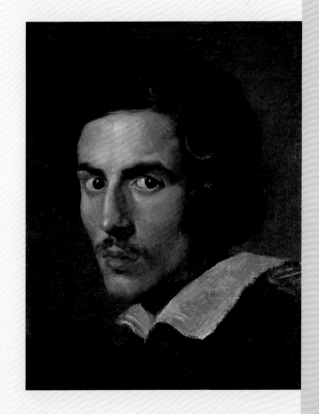

图 5.4.2 贝尼尼自画像 贝尼尼，1623 年，油画，意大利罗马博尔盖塞美术馆藏

转化为康斯坦茨轻启朱唇的那一刻：她似乎正要张嘴说话，神情并不恭谦，还散发着野性的活力。她的头发蓬松，皮肤光滑，敞开的衣领摇曳在胸脯上，神态中带着爱侣间相视的挑逗。如果和贝尼尼一手打造的达芙妮相比，这位康斯坦茨女士看起来有点相貌平平，她的脸颊丰满，鼻子和下巴较为厚实，至少不是古典意义上的美人。但情人眼里出西施，贝尼尼对她简直爱到要发狂的地步。

然而好景不长，很快就传出谣言说贝尼尼的情人背地里还和他的弟弟路易吉有暧昧关系。路易吉也是一位雕刻家，还是位建筑师和数学家。为了平复内心的疑虑，贝尼尼特地设下圈套试探两人的关系，没想到亲眼看到康斯坦茨与路易吉在巷子里拥吻。贝尼尼本来就不是个性格温顺的人，嫉妒和愤怒完全蒙蔽了他的理智，他发疯似的在罗马街道上追赶路易吉，等逮到情敌后又是一通拳打脚踢，几乎要将路易吉殴打致死。更让人震惊的是，贝尼尼全然不顾此前的浓情蜜意，差遣仆人跑到康斯坦茨那儿用刀划伤她的脸。然而贝尼尼的暴行并没有得到应有的惩罚，谁让他是教皇跟前的大红人，反倒是受害者路易吉被流放到了博洛尼亚，行凶的仆人和康斯坦茨都被关进了监狱。曾经挥洒在雕像上的柔情，从此烟消云散，只有大理石胸像还透露着艺术家创作时曾停留过的爱意。

5-5
亲密搭档

艺术家的创作激情非常容易吸引到同样
有天分的伴侣，但这样的吸引也可能
伴随着致命危机。法国的雕塑大家罗丹和才华
横溢的卡米尔·克洛岱尔便是这样的关系。*卡
米尔遇到罗丹的时候只有 19 岁，比罗丹足足
小了 26 岁。美丽、热情又聪明的少女激发出
罗丹的艺术灵感和创造力，但他们在一起的
几年，也透支了卡米尔一生的爱与幸福。*

　　和卡米尔相恋期间，罗丹创作了一件传
世名作《吻》。图 5.5.1《吻》中的男女主人
公是但丁在地狱的第二层碰到的一对苦
恋情侣，保罗与弗兰切斯卡。根据 13 世
纪的原版故事，弗兰切斯卡和保罗坐在
一起读爱情故事小说的时候坠入了爱河，
但是弗兰切斯卡的丈夫也就是保罗的
兄弟发现了他们的奸情，于
是就刺死了两人。这对

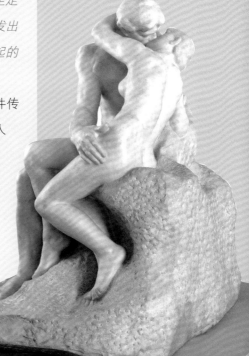

图 5.5.1 吻
罗丹，1886 年，大理石
法国罗丹博物馆藏

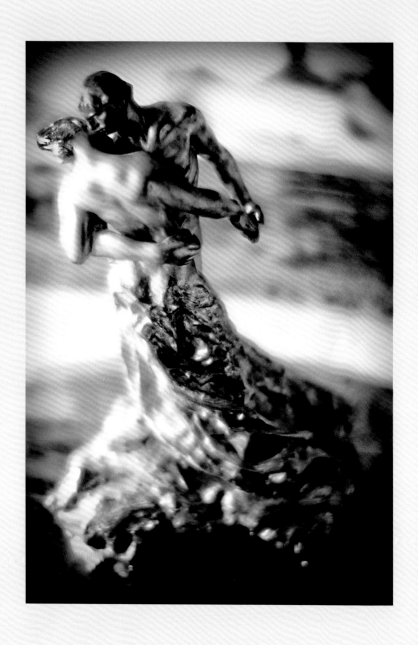

图 5.5.2 华尔兹
卡米尔作，1889年，青铜
法国罗丹博物馆藏

苦恋之人是 19 世纪艺术中非常流行的主题。罗丹决定塑造出这对恋人初次接吻的时刻，两人赤裸相拥，保罗的手很拘谨地放在弗兰切斯卡的胯部。他们的身体并没有完全贴合，想要靠近彼此又有点担惊受怕。为了塑造弗兰切斯卡的形象，罗丹还从当时的情人也是他的助手那儿获得了的灵感，这位缪斯正是卡米尔·克洛岱尔。

罗丹之所以能认识卡米尔，还得感谢一项官方委托。当时的法国政府需要给实用美术博物馆大门设计一件恢宏的青铜作品，特地找到了罗丹，让他自行发挥设计主题。罗丹受到佛罗伦萨洗礼堂的青铜浮雕大门"天堂之门"的启发，决定以但丁《神曲》的"地狱篇"为主题，创作表现人间地狱的雕塑《地狱之门》。其实，《吻》和我们非常熟悉的雕塑《思想者》都是罗丹为"地狱之门"而设计的装饰形象。《思想者》创作的时间要比《吻》早几年。因为有政府的资金支持，艺术家召集了一群助理在身边工作，卡米尔就在其中。卡米尔首次向罗丹展示自己的作品时，就展现出她对人体造型的精准把握。罗丹的学生与助理通常只能为他做前期准备工作，卡米尔却被交付了最困难也是罗丹最为重视的任务——创作雕塑的手脚部位。罗丹为卡米尔的艺术天赋着迷，热恋中的大师在写给情人的信中表白道："如果看不到你，我就无法度过这一天。"由于两人创作风格相近，卡米尔所表现的技艺，常常与罗丹的作品混淆，连罗丹签下的一些订单，都会直接交给卡米尔完成最后的塑形。这样亲密无间的合作关系也为两人日后决裂埋下了伏笔。

虽然两人工作时默契十足，罗丹也经常把她介绍给大批评家和赞助商。但他们之间爱情故事可没有像《吻》中那对男女表现得那么浪漫。罗丹迟迟不对两人的关系给出肯定的答复，因为他拒绝离开自己的妻子，这个决定激怒了卡米尔，她性格中强悍与暴力的一面让罗丹想要逃避。此外，当时的沙龙展对女性雕刻家仍有很大的成见，为了成为一名独立的艺术家，卡米尔常常得付出更多的努力，她甚至有意和罗丹保持一定距离。

还没有离开罗丹时，卡米尔曾创作过一件雕塑《华尔兹》来回应两人的

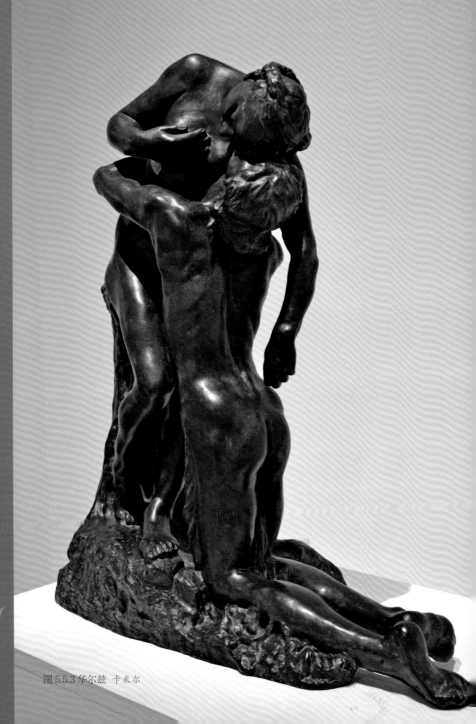

图 5.5.3 华尔兹 卡米尔

关系。图 5.5.2 作品中的男女半裸上身，紧密相依，仿佛是拥抱的一瞬间被凝固在了一起。女人将头埋在舞伴的肩上，而男子则侧过头想去吻她。在罗丹的《吻》中，以男性为主导的力量打磨着情侣的背脊，而卡尔米则以一种纤细的柔情缓解着肢体间的张力。从两件作品来看，罗丹的雕塑注重姿态和光影的瞬息变化，他甚至不去精细刻画某个部位，而是用一种强悍的表达欲将作品的不同立面打磨成一个整体。情感或者说激情是罗丹创作的第一位，于是他的人物形象和动作也是为了激发出这样的情感，这和当时学院派强调的"凝固"风格完全相悖，雕塑艺术中的"印象派"由此诞生。卡米尔同样具备这种敏锐的感受力和对人性内在情感强烈的表现力，但我们依然能从卡米尔的作品中，辨认出罗丹的影响，尤其是塑造形象的手法，毕竟大师的能量实在太过强大。这种影响在热恋时或许是激发创作的动力，但在分手之后，对急于独立的卡米尔来说，必然是挥之不去的阴影。

卡米尔的性格孤傲要强，她既没有人际关系，也没有经济上的报酬，生活来源仅靠弟弟保罗与父亲的赞助。看到曾受她启发的罗丹日渐成名，而自己创作的作品却只能覆盖在罗丹的阴影之下被吞噬，内心必定痛苦万分。这段时间的她像个隐士，远离人群，有记载的作品少之又少，内心的灵感泉源已经枯竭。她不断幻想罗丹正在背地里筹划如何剽窃她灵感、打击她，越来越偏激。幻想症加重时，卡米尔便开始摧毁自己的作品，她彻底失去了可以主宰自己命运的力量。

当卡米尔的父亲在 1913 年离世以后，她失去了最后的保护伞，被家人强行送进巴黎的一家精神病院，一关就是三十年。1913 年，罗丹已是一位健康状况极差无比的老人，但是他从来没有忘记过卡米尔。罗丹将他的房子与作品捐赠给了法国政府，并且为卡米尔留了一间专属的作品展示空间，以纪念这位 20 世纪以来伟大的女性雕塑艺术家。图 5.5.3

5-6

德加的秘密

图 5.6.1 穿袜子的舞女
德加，1895 年—1910 年，青铜
42.5 厘米 ×28.6 厘米 ×14.6 厘米
美国大都会博物馆

在印象派圈子里，德加是出了名的芭蕾舞女画家。其实他还有一个隐藏身份，那就是小舞女雕塑家。图 5.6.1 德加创作雕塑的时间长达 40 年，但是在他的笔记和信件中却很少提到这件事，他似乎并没有兴趣在雕塑领域崭露头角。这个秘密，直到德加去世后才被揭晓，人们在他的工作室中发现了 150 多件雕塑作品，大部分用粘土和蜡制成。

晚年的德加和许多印象派艺术家们一样，不能幸免地患上了"印象派创作后遗症"——白内障，因为早年长时间站在强烈的日光下追光写生，以致损伤了眼睛。可即便看不清外面的世界，他还坚持着以手塑形，来留住记忆中的那些灵动的小

舞女们。为什么德加会对小舞女这么情有独钟？图 5.6.2

　　其实德加并不同意把自己归入印象派队列，他早年追随安格尔为代表的学院派，对形和线条的训练尤为苛刻，而后在色彩方面又受到浪漫主义画家德拉克洛瓦的影响。舞女的体态和练功房里独特的光影变化，成了德加在努力调和两种绘画风格的实验田。他曾说："人们通常称我为画舞女的画家。但他们并没有意识到，我对舞者的兴趣主要在于描绘她们运动状态和有趣的服饰。"

　　在德加的画中，舞女们多呈现出后台才能看到的慵懒状态，多数时候精神萎靡或大大咧咧地张开双腿，偶尔会整理下衣裙，观看聆听教师对其他舞者的点评。而他的雕塑作品却是另一种状态，小舞女们专注于练习，体态轻盈又富动感，丝毫没有对艺术家或者观者的在场表现出有意识的回应。这些的雕塑都是用彩色蜂蜡、干性黏土和非干性黏土进行翻模的。德加常常以不同的比例混合这些材料，再把它们粘在即兴搭建的手工支架上，用手或特制的刮刀做出表面的肌理效果，好吸收并反射光源。

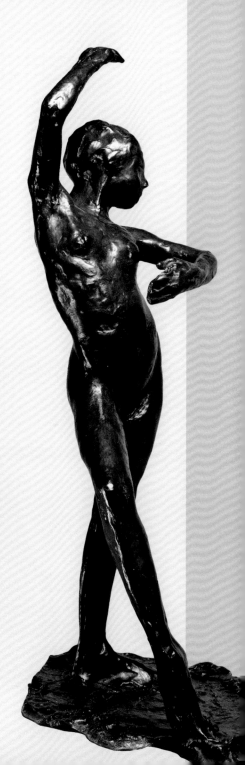

图 5.6.2 西班牙舞女
德加，1884 年，高 43.2 厘米
美国大都会艺术博物馆藏

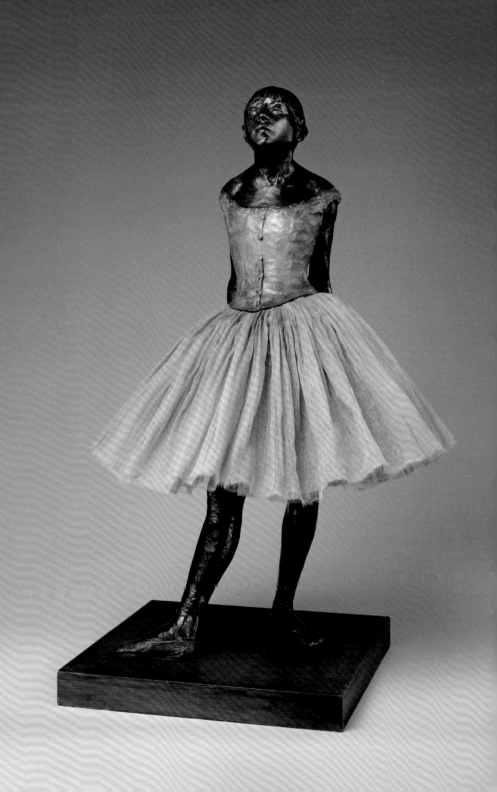

德加生前只公开展示过一件雕塑作品，《十四岁的小舞女》，它的蜡像原作如今藏于美国国家美术馆。图 5.6.3 博物馆利用最新的放射照相技术，揭开了雕像的内部构造：小舞女最初的头部要比现在看到的样子小很多，如今掩藏在了目前雕像的头部里面。图 5.6.4 德加最先固定的是铅管支架，为了使雕像内部隆起有体积感，再用金属丝把木片系在铅管上，包上类似棉垫的东西。做完这层粗糙的构造后，德加糊上黏土，涂上蜂蜡来铸造外部模型。艺术家似乎对头部的塑造并不满意，又加厚了几层塑形材质。为了让整体比例看起来更和谐，他提高了雕像的肩部，又用一圈圈类似于弹簧的金属线将颈部拉长。这一系列的改动，使雕像比原定的展出计划晚了一年。

小舞女第一在公共视野中登场是 1881 年的第 6 届印象主义画展上，它成了令人费解的艺术作品，还引起了不小的轰动，让公众感到有些窘迫和不知所措。

在德加生活的时代，雕塑的主要功能仍然是用于历史性纪念，而被纪念的对象也往往有着很高的地位。可是德加塑造的这个女孩相貌平平，她的姿态与衣饰都称不上高雅。14 岁的小舞女双目紧闭，上颌微微扬起，双手背在身后，让人捉摸不清脸上究竟是什么神情。德加还用了真正的毛发贴在小舞女的头上，连女孩的芭蕾舞衣和舞鞋也是布做的。图 5.6.4 但在那个崇尚"艺术高于生活"的年代，德加的小舞女太过贴近日常生活，反而无法被大多数人理解与接纳。按照当时学院派的标准来看，这个女孩甚至有点粗俗。更令批评家费解的是，他竟用了一种描摹圣徒或希腊女英雄的崇高手法来再现小舞女如此平凡的一幕，简直是对主流艺术审美的挑衅。

另一个引起人们不适感的原因还和小舞女的职业有关。虽然欣赏芭蕾

图 5.6.3 十四岁的小舞女
德加作，1878 年—1881 年，青铜、木头、丝绸，高 97.8 厘米，美国国家美术馆藏（左页图）

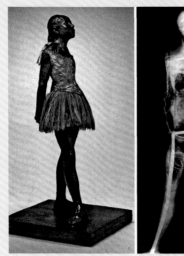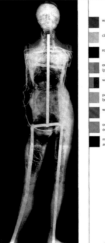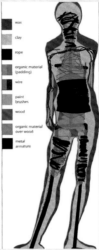

wax
clay
rope
organic material (padding)
wire
paint brushes
wood
organic material over wood
metal armature

图 5.6.4 十四岁小舞女 放射图

舞已成为 19 世纪巴黎都市生活的潮流，但德加关注的芭蕾舞女们往往都只是些孩子。这些稚气未脱的小姑娘并不美丽，她们年纪尚幼，通常出身于下层阶级，也没有受过良好的教育。最典型的人物就是《十四岁的小舞女》的模特玛丽·冯·戈德曼，她来自裁缝和洗衣女的家庭，13 岁时进入巴黎歌剧院。从现实的角度来看，这一选择未必是出于对歌剧院和芭蕾舞的向往，主要还是为了谋生。以戈德曼为代表的小舞女群体在当时也被称为"歌剧院鼠"，她们的芭蕾舞姿僵硬而稚嫩，尚未学会上流社会的优雅，也还没有成熟女性的魅力，很难说她们的姿态中展现了多少芭蕾的高雅与优美。大众们自然了解这些小孩的身份，所以当德加的这件作品一面世，更像是戳穿了一个邪恶的世界，以及那些待价而沽的年轻女孩。这或许能说明，为什么德加之后创作的舞女雕像几乎从不展出。

为什么德加在失去光明以后，仍要孜孜不倦地刻画这些小舞女呢？难道他还带有其他感情？一则流传下来的轶事给人们茶余饭后增添了一点谈资。

艺术的金枝玉叶

雕塑

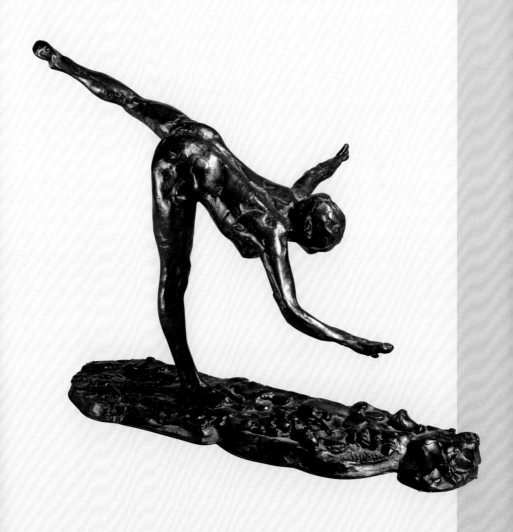

图 5.6.5 舞女

德加，1890、1920 年，青铜，27.6 厘米 x 42.2 厘米 x 20.3 厘米，
美国大都会艺术博物馆藏

曾经有一位女士问德加，"德加先生，你为什么总是要画这么丑的女人？"德加回答道："女士，因为女性总的来说是丑陋的。"德加的回答难免让好事者怀疑他有厌女症，毕竟德加终生未娶。*很多人推测他对舞女的迷恋其实带有某种病态的窥视癖。*图 5.6.5

第六章

世俗生活

汉唐美女多时尚？

地下世界也实行996？

日常娱乐怎么玩？

古代乐器知多少？

自带背景乐的雕塑？

6-1

汉唐时尚

流传于世的雕塑作品，不仅凝结了不同时期的雕刻工艺，还记录了世俗生活中的点点痕迹。其中，女性的"服饰风尚"一定是个永不过时的话题。在被西方现代服装样式同化以前，汉族完整的服饰制度最早确立于汉代，当时的官服和民服都有相应的各种规定，会通过不同的颜色、质料和配饰来表明身份的不同。

考古出土的西汉侍女俑能让我们直观地了解到汉代的女性"怎么穿"？这些侍女俑多端庄持重、敦厚朴实，她们身上裹着西汉女服中最流行的礼服——深衣。汉代深衣的前身是楚服，从西汉初年始，贵族妇女的礼服就开始采用深衣制，一直到东汉末至魏晋才被襦裙衣制所替代。

古时候，人们通常把上装叫衣，下装称裳，深衣则将衣裳连为一体。深衣的制作过程也

图 6.1.1 彩绘立俑

西汉，高 45.6 厘米，湖南省博物馆藏（作者／摄）

体现了很多"礼"的秩序：深衣的下裳由十二幅度的裁片缝合而成，寓意一年中的十二月，圆领方裾则意为行事要合乎准则，垂直的背线暗示做人要正直。按样式来分，深衣主要有直裾和曲裾两种，曲裾深衣也是女性服装中的流行款。

马王堆一号汉墓曾出土了101件彩绘木刻立俑。这些木刻人形身着长袍，广袖曲裾，全部为交领右衽，有少数领口稍向外翻。图6.1.1袍缘绘出黑底红花织锦，袍上花纹除有七件为菱形纹外，其余全部为云纹。

这类曲裾深衣的衣领通常用交领，领口很低，如果穿了几件衣服，每层领子必会露在外面，最多的达三层以上，于是，"深衣"又有了一个很形象的别称："三重衣"。

了解完深衣的穿法，想必大家最关心的还是"怎么穿才美"。曲裾深衣的衣长平均有130厘米—155厘米，穿在身上要缠绕好几道，每道的花边都会显露在外，形成了楚风浓郁的汉代鱼尾式"三绕膝"。之所以会有这样的设计，和当时服制中没有罩裤的历史条件有关，层层叠加的下摆既能遮蔽身体，同时也凸显出女性修长的身形。常见的汉代侍女俑未必会精细地刻画出深衣"三绕"的衣裾，但总体轮廓多是通身紧窄，长可曳地，下摆呈喇叭状，不露足，将她们的风韵处理得恰到好处。

汉代深衣的另一个审美点便是宽衣广袖。深衣的衣袖本来有宽窄两种样式，但更常见的还是大袖。从出土的实物来看，深衣的袖子足足有2米长，十分宽大，甩臂时都不会露出手。这尊出土于陕西西安的西汉舞女俑，五官清俊，流露出淡淡的笑容，似乎全身心都沉浸在轻歌曼舞的欢愉之中。她里面穿着交领长袖舞衣，外面再罩着一件交领宽袖长裙。人物身材苗条，上身前倾，臀微后凸，右手上扬，左臂后摆，长袖自然甩向后方。图6.1.2所谓"长袖善舞"，舞者在起舞时，在深衣的衬托下，舞姿舒展洒脱，婀娜动人。虚实有秩的概括手法也让这尊拂袖舞女变得亲切可人。

我们说的服饰，除通常意义上的上衣和下裳外，还包括冠巾、发式、妆饰、

西汉，陶，高 49 厘米，
中国国家博物馆藏

饰物、履等。这尊舞俑的头发中分向后梳，末端绾着扁平式发髻，折射出汉代妇女的常见发型。汉代女性一般在头后挽髻，仅单髻、双髻和多髻三种，可不要低估了古人的想象力，款式虽少，取名来凑！汉代的发髻有许多亮丽的名字，如瑶台髻、迎春髻、垂云髻、盘桓髻、同心髻、三角髻等。

女性服饰在唐朝也掀起了一股新风尚。经过多元文化的交融，唐朝女性的发型装饰不再是简单地承袭前朝遗风，还加入了外族特色样式，更加纷繁复杂、艳丽别致。 除了中原常见的巾、冠、暖耳之外，流行搭耳帽、蕃帽、卷檐虚帽、浑脱帽、幂篱等胡帽。图 6.1.3 当时的首服已经有襦、衫、半臂、帔帛等传统中原服饰，但开放的大唐女子还喜欢着袍、小口袴等胡装。唐代官履承袭前制，履头上翘，其形有圆头履、云头履、方履等。唐代女性脚上穿的鞋履式样最为典型的有笏头履、重台履、鸳鸯履、承云履等。

后世发掘的唐代仕女陶俑大多出土于陕西一代，其他地区如甘肃、山西等地也有少量出土。这些女俑多为镂雕与圆雕，工匠们喜欢用繁密复杂的细线和短的阴线表现装饰衣纹等等，陶俑的造型也由笨拙守旧向精细华美转变，尤其是脸部的刻画，越来越精细，更加注重体现出人物造型的神韵，做到神形兼备。

盛唐时期的女性都以丰腴肥胖为美，这段时期的侍女俑也不例外，她们五官秀美，两腮圆鼓，略带笑意，十分可爱。故宫博物院藏的这尊单髻仕女俑通身涂粉白色，面部残存粉红彩，嘴唇是朱色，两颊的粉色较重。图 6.1.4她的身材饱满，衣裙宽松，削肩，双手笼着袖子。腹部圆鼓，腰身较粗，双脚分开作侍立状。造型突出圆弧形的轮廓，简洁洗练，又有一种雍容华贵气。

她头上髻发蓬松，顶上绾着高发髻，垂向一侧，这款发型有一个很象形的名字——抛家髻。从初唐至晚唐，发饰的潮流频繁更替，光唐代女陶俑常

图 6.1.3 彩绘帷帽仕女骑马木俑 唐，陶，新疆维吾尔自治区博物馆藏（左页图）

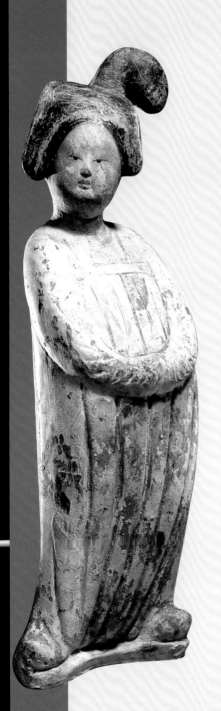

见的发髻就有三十多种，除了抛家髻，还有高髻、花髻、倭坠髻、反绾髻、乌蛮髻、囚髻、回鹘髻等。但归纳起来，这些样式不外乎两种类型：一类梳于头顶，一类梳于脑后。抛家髻流行于中晚唐，编发时先将头发全部束于顶，挽成一髻，再向左下垂，鬓发突出掩住了双耳。

再来看看女俑的着装。她上身穿开着领窄袖短的襦衫，襦衫为略泛黄的白色。胸前束着曳地长裙，双脚露出履尖。白色长裙上有用朱红、橘红描绘花纹的痕迹。襦和裙早在汉代就已经出现，早期和深衣一样，是男女都会穿的衣制，随着服制的变迁，慢慢成为女性的专属服饰。裙通常由六幅布帛拼接制成，上连于腰，女俑外穿的这类长裙通常会用绣、织、染、贴等工艺，如今残留的花纹或许印证了这一点。唐代贵族妇女的裙以裙裾宽大、颜色鲜艳为时尚，女俑所穿的襦裙，通常是黄、绿，黄、白，红、黄两两颜色相间。

除了用色比较朴素的陶俑，唐代彩绘女俑最具代表性的还是上有低温色釉的唐代三彩俑，她们的面部会先用白色粉彩打底，再彩色绘制，略施粉黛。上衣多施黄、白色釉，长裙则施黄、绿色釉。精美的配色之下，造型活泼生动。

中国国家博物馆藏的三彩女俑，直身而立，

图 6.1.4 陶彩绘女俑 唐，陶，高 44 厘米，故宫博物院藏

单臂微微上举，另一臂自然下垂。姿态端庄，身材丰腴却不臃肿。她头微微看向左侧，头发从两鬓下垂到后脑，绾到后颈，头顶梳出髻鬟，呈长条形搭在前额。乌发之下面容丰满，五官集中，眉眼细长，小巧的口鼻衬得脸颊愈加浑圆。图 6.1.5

　　女俑的衣裙线条流畅婉转，洒脱自然，细腻传神。这类三彩女俑多穿着无领的尖口对襟衫，罩着半臂，搭下垂的帔帛。胸前系着拖地的长裙，裙下露出翘头履尖。襟衫一般都是对襟，用轻薄罗纱制成，没有里衬，腰上用襟带相连，衣袖则以宽博为主。女俑肩上亮眼的黄色帔帛也叫"披帛"，或是"披巾"，也是以轻罗纱为主要材质，或晕染或彩绘。帔帛的形制有两种：一类横幅较宽，长度略短，披在肩上类似披风，即雕像上的款式；另一类是帛巾，横幅变窄，但长度却有两米以上，通常会将它绕到后背缠着两臂，像飘带，在飞天浮雕中更为常见。这种服制最早始于秦汉，盛行于唐，多用于宫嫔、歌姬及舞女，唐代开元之后，流入民间，普及甚广。

图 6.1.5 三彩釉陶女俑
唐，陶，高 45.2 厘米，中国国家博物馆藏

6-2
地下职场

前面列举的侍女俑多是经考古挖掘的出土文物，而这不过是地下世界的冰山一角。从春秋战国时代开始，陪葬俑通常是用陶、木、青铜等各种材料制作而成的小型模拟人像，被用来替代殉葬的活人。墓葬俑的身份多种多样，根据职责的不同，他们的形象也会化作墓主生前的护卫、仆从、厨夫等各色人物，好让他们在地下继续侍奉墓主人。

1974 年陕西临潼出土的秦始皇兵马俑坑是震惊中外的考古发现。俑坑距离秦始皇陵不远，应该是秦陵陪葬的一部分。坑中的陶俑几乎和真人等大，平均身高在 1.75 米到 1.95 米之间。兵马俑整体的风格浑厚健壮又写实洗练，每个形象之间，无论是

脸型、发型、体态还是神韵都会有所不同。但工匠连发丝、带扣、铁甲的穿钉这些微小的细节都做到一丝不苟，连鞋子底部的绳结都清晰可见。在秦以前，从未有陪葬俑具有如此写实的风格，后来的朝代也没有继承，算得上中国古代雕塑史上一次前无古人后无来者的绝唱。

出土于2号坑弩兵方阵的跪射俑算一件兵马俑"职业造型"的代表作。图6.2.1兵马俑的头部和面部是刻画得最精细的部位，这位跪射俑头绾圆形发髻，前额平阔，眉骨突出。双目圆睁，眼角上挑。高鼻梁、大鼻头，嘴唇较薄，显得冷峻严厉。从装扮来看，秦朝的步兵穿的是交领的齐膝长衣，上身披铠甲，小腿有护腿，脚上穿着方口翘尖齐头鞋。他的头和身体向左倾斜，双目凝视前方，一副正在备战守卫的架势。两手在身体右侧摆出了持弓弩的姿势，手半握，拇指上翘，持重稳健。他的上身笔挺，右膝盖着地，右脚脚尖点地，左腿屈膝，以右膝、右脚尖和左脚三个支点形成稳定的三角形。这种坐姿在射击时，重心稳，便于瞄准，同时，跪坐射击比站立时目标小，是一种理想的射击姿势。

兵马俑多用陶冶烧制的方法制成，先用陶模做出初胎，分模制作出身躯、头部，再覆盖一层细泥进行加工刻画加彩，有的先烧后接，有的先接再烧，待细化头部的五官和发饰后拼接到身上，发辫的脉络也不会掉以轻心。图6.2.2头部以外的部分因为很少经手工雕刻，略显粗糙。最后是上色环节。秦俑表面的颜色一般以红、绿为主，涂的面积相当大，色泽也十分鲜艳。秦俑的手脸、冠服、武器等的设色，均取平涂手法。从残留的彩绘痕迹来看，起点睛作用的是表现眼珠的黑墨，在褐色

图6.2.1 跪射武士俑（正、反，左右二图）
秦，陶，高130厘米，秦始皇兵马俑博物馆藏

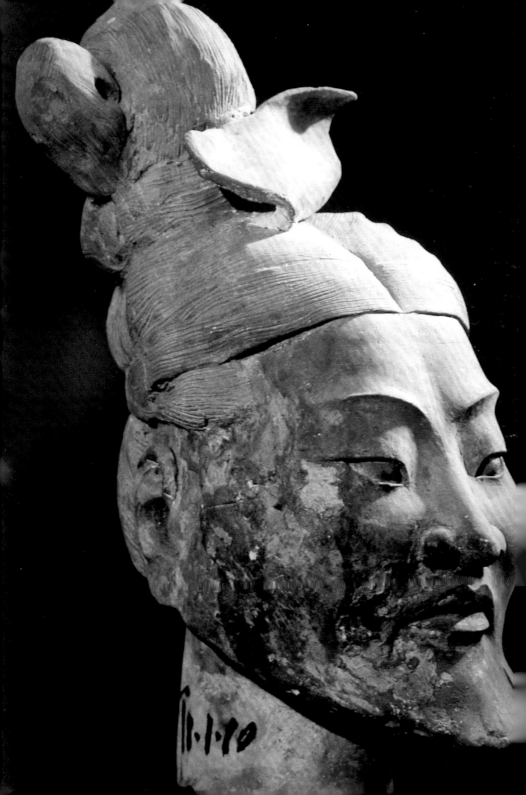

瞳孔上衬以黑色，赋予陶俑灵活的生气。

1968 年，河北满城中山靖王刘胜墓附近的大墓中出土了一盏人形灯，这盏灯仅有 48 厘米高，却重达 15.85 公斤，因为它的胎体是青铜材质，表面的装饰采用了鎏金工艺。灯的主体是一位跪坐在地的侍女，头戴冠饰，后脑梳着发髻，发尖垂梢。从她的穿着来看，也是汉代非常典型的曲裾深衣：宽袖长袍，搭半臂襦，内衬领和袖口都镶着宽边装饰。图 6.2.3

侍女手中托着的灯一共有三部分：塔型灯帽，圆柱形的灯罩和工字形的灯座，灯罩还能随意开合，来调整光线亮度。长信宫灯的巧妙之处首先在双关意涵的造型，既还原了宫人双手持灯侍奉的形象，同时她自身也是这盏灯不可或缺的一部分。虽然灯具小巧，侍女的头部、右臂还有灯罩、灯座都可以拆卸，做工精细考究。

早在战国时，就出现过以跪坐举灯的侍从为主架的人形灯，但长信宫灯的侍女身上还隐藏着一个小机关：侍女罩在灯帽上的右袖和身体都是中空相通的，这样的设计其实有着非常实用的功效。在当时的宫廷用具中，点灯燃烧的多是动物脂肪，如果在侍女身体里存点水，脂肪燃烧时冒出的油烟就会通过左手臂进入身体里，而不会弥散在室内。

从灯上的铭文来看，它最初的主人应该是汉武帝的姐姐阳信公主，公主又将这盏灯献给了住在长信宫里的窦太后，于是有

图 6.2.2 彩绘士兵俑头像
秦，陶，秦始皇帝陵博物馆藏（左页图）
图 6.2.3 长信宫灯
西汉，铜器，高 48 厘米，河北博物院藏（右图）

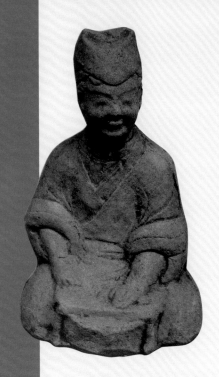
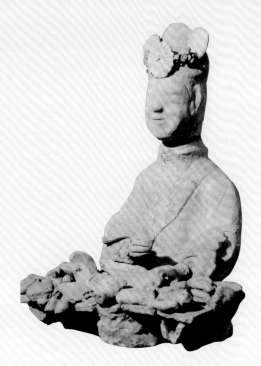

图 6.2.4 庖厨俑
东汉，陶，高 30 厘米，重庆中国三峡博物馆藏（左图）
图 6.2.5 执厨俑
东汉，陶，高 30 厘米，成都市新都区文物管理所藏（右图）

了"长信宫灯"之名。为什么窦太后宫里的物品会出现在刘胜墓附近的大墓？原来这座墓室的主人是刘胜的妻子窦绾，也是窦太后的同姓族人，这盏精致的人形灯很有可能是窦太后赏赐给孙子与同族孙媳的结婚贺礼。长信宫灯被发现的位置是停放棺椁的地方，这个空间相当于墓主人沉睡地下的卧室，可见窦绾生前一定是对这盏灯喜爱有加。

在"视死如生"的厚葬风气下，要想让墓主人过上好的生活，除了需要仆从照料起居，更重要的当然是填饱肚子了。东汉时期的厨俑，多由红陶烧制。戴着方形软帽的男厨俑双眉修长，眼帘低垂，嘴角带着微微的笑意。他跪坐在地上，腿前有一个圆盆，盆上摆着厨具。只见他袖口挽得很高，左手压着食材，右手按着厨具，或许是在聚精会神地制作某类面食。图 6.2.4 另一位与

他姿态相似的厨俑，头戴花饰，可能是位厨娘。她面前的食材更加丰富，这很有可能是烹宰猪肉的场景。图 6.2.5

两尊厨俑的出土地，是今天的热门菜系"川菜"发源地。西汉末年，古式川菜已经基本成形，但这时候的川人并不嗜辣，反而喜欢在菜里面加糖和蜜！随着巴蜀经济的发展，川菜的烹饪原料除了就地取材，还通过水路运输从长江下游和秦岭以西获得江东的鱼鲜和陇西的牛羊。到东汉末至魏晋之际，正是这两尊厨俑的制作时期，川菜的口味才转变成我们今天熟悉的辛辣香。

了解完一本正经的陪葬俑，还有两对有趣的雕像值得一提。四川省博物院藏的这件东汉抚琴俑除了头部和弹奏的姿态有精细的刻画，服饰则以粗放的刀法凿刻纹饰，风格质朴大方。图 6.2.6 大概工匠想把他刻画成一位沉浸于自己弹奏音乐的弹奏者形象，他仰着头，双眼向上看，嘴角挂着痴痴的笑意，连头上的帽子戴歪了也没有察觉。再看他脸上陶醉的表情，实在让人忍俊不禁。上海博物馆藏的一件东汉抚琴陶俑，图 6.2.7 头上簪花三朵，应是位女性。女俑穿着交襟长袍，两膝着地，坐在小腿上，这种坐姿也被称为"跽坐"。她脸带微笑，正视着前方，将琴放在腿上，两手高低悬在琴上，仿佛正在奏曲。

另一对是西晋时期的对书瓷俑。图 6.2.8 这对瓷俑出土于湖南长沙晋墓，因为墓砖侧面刻有"永宁二年五月十日"的篆体

图 6.2.6 抚琴俑
东汉，黄砂岩质，高 55 厘米，
四川博物院藏

阳文，可以推测它的制作时间应该在永宁二年（302年）之前。

当时人俑多是徒手捏制，因此这对瓷俑人物的身体、脸部、手和头都比较简略粗糙，身体各部分的比例也不是很精准，但对衣帽、书案、书绳和书箱的刻画却非常精细，或许是想突出他们的官位和职责。二人头戴进贤冠，身穿长袍，他们的冠上都只插了一根横梁，应该是比较普通的文吏。他们中

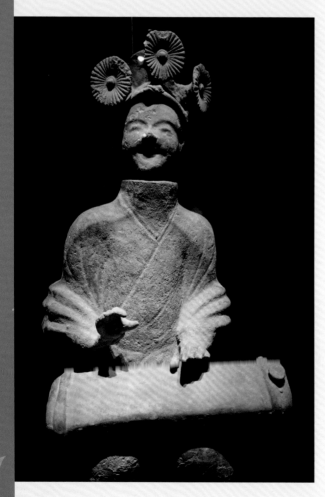

图 6.2.7 抚琴俑 东汉，陶，高 75 厘米，上海博物馆藏（作者／摄）

间还摆着一个小书案,书案一头放着长方形的砚台,另一头则是带提手的小书箱。两位校书俑面对面跪坐,一人手里拿着简牍与毛笔,正要下笔写点什么,另一位也拿着简牍抵住对方。

这件瓷俑也印证了当时校雠书籍的场面。"雠"本是"仇人"的意思,和"校对"并无相关。原来古人校对时,如果由一个人来完成就叫作"校"。如果由两个人来完成——即一人读原文,另一人看从原文抄下来的稿子,这就叫作"雠"。从事校对的这两个人,必须面对面地坐着才便于校对,就像面对面争吵着的仇家一样,所以叫作"雠"。不过这两人的神情略显木讷,并没有"仇人"相见的感觉,他们的脑袋都微微前倾,更像在切磋讨论。

从他们手中的工具来看,当时的文吏是在简牍上做"校雠",大概当时纸张的发明不过百年,简牍仍然是主要的书写工具。因为古代的文献在传抄、刻印、排印的过程中,都会出现错误,需要严格把关,不仅仅是查验文章、书籍有无错字、漏字等情况,还要"校是非",有自己的判断。

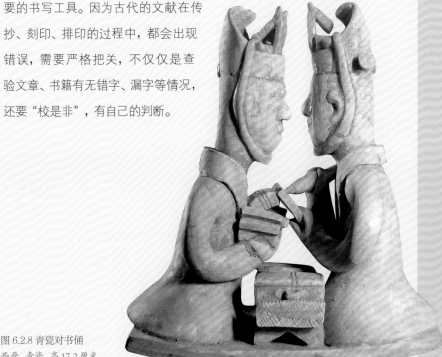

图 6.2.8 青瓷对书俑
西晋,青瓷,高 17.2 厘米,
湖南省博物馆藏

6-3
一出好戏

周雕塑中的日常场景，除了严肃的工作，当然少不了欢快的娱乐消遣。四川一带曾出土过一批东汉的陶塑说唱俑，这些说唱俑的塑造手法简练概括，神态夸张，注重轮廓以及动态关系的表现而显得特别生动，仿佛有一场好戏正在上演。

"说唱"是汉代百戏的重要组成部分，最早在西安地区的戏曲艺术萌芽。此"说唱"可跟美国的嘻哈音乐完全是两回事。这门艺术源于先秦时期诗乐结合的乐歌和由乡村讴谣发展而成的谣曲，内容主要是讲故事，由歌唱和说白交替进行。汉代的说唱艺术与歌舞艺术密不可分，当时歌舞中的"相和歌"里就有部分曲目主要是以说唱形式进行表演的，经汉乐府采集整理的《陌上桑》就是其中的名篇。

这尊击鼓说唱俑头上系着巾帻，前额还扎了一个花结，上身赤裸，下身穿长裤，赤着

图 6.3.1 击鼓说唱俑（右页图）
东汉，陶，高 55 厘米，
中国国家博物馆藏

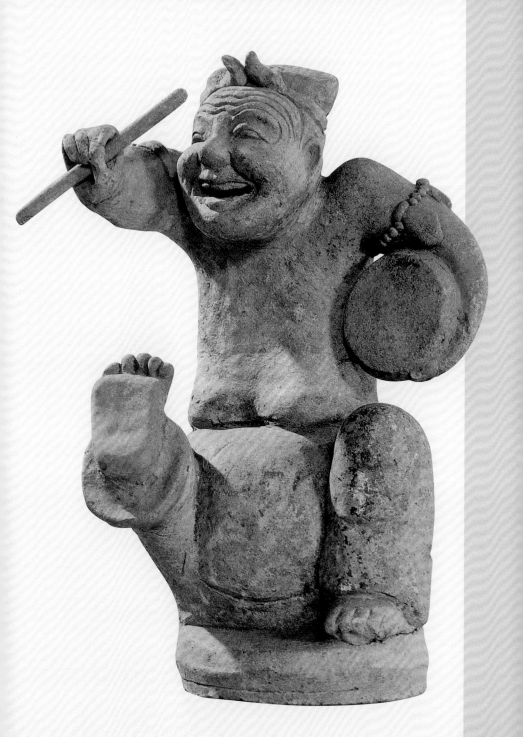

脚，坐在圆垫上。胳膊上佩戴串珠，袒胸耸肩，肚腩鼓鼓，神态也是一脸喜庆。他左手抱着石鼓右手握着鼓槌，可能说到了精彩处，右脚兴奋地抬了起来，非常滑稽。图 6.3.1

另外一件说唱俑头戴旋钮软帽，上身光膀，下身穿着长裤，裤口还是时髦的喇叭形。他的头微微左倾，双肩上耸，左手拿着小鼓，右手握槌即将敲击。雕像重点强调了人物动作和神情的刻画，他腆着肚子，臀部后翘，两腿下蹲屈膝，前额布满皱纹，挤眉弄眼，歪嘴龇牙，吐着舌头，表情古怪，把说唱艺人那种摇头晃脑，手舞足蹈的动态表现得生动传神。图 6.3.2

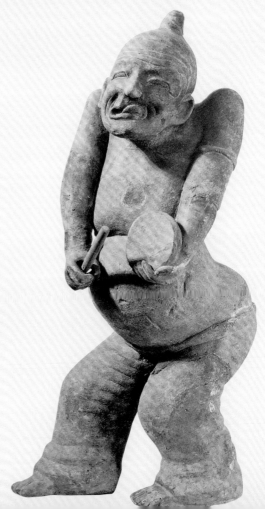

图 6.3.2 说唱俑
东汉，泥质灰陶，高 66.5 厘米，
四川博物院藏

艺术的金枝玉叶

雕塑

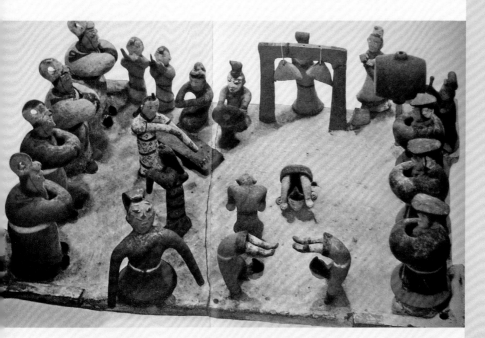

图 6.3.3 杂技陶俑盘 西汉，陶，长 67 厘米，济南博物馆藏

　　"说唱"只是百戏的一种表演形式，此外，还有杂技、歌舞以及民间各种新的音乐技艺。汉代的百戏通常是指流行于两汉的各类竞技、杂耍、幻术以及乐舞、俳优戏和动物戏等。图 6.3.3 由于人们有时间和精力从事娱乐性的活动，社会上出现了不少类似杂技团、歌舞团的组织。在宫廷内部养着各种各样的乐队供皇室贵族欣赏享乐。从皇亲贵族到平民百姓，都乐于以歌舞表达情感。这种歌舞之风，成为汉代社会风气的一个特点。

　　秦代出现的角抵戏早在春秋时期就有多种项目，到西汉的时候，在歌舞之风和尚武之风的双重影响下，吸收了大量外来表演形式，节目更丰富，十八般武艺，技巧难度直线上升。汉武帝时，随着"丝绸之路"的开通，中原与西域的文化交流日益活跃，连安息的马戏班都曾来到中国，表演角力、杂耍等技艺。

　　杂耍以制造紧张的氛围来吸引看客的注意。鉇瓶技，又称做"弄壶之戏"，

表演者施展不同动作将碗、瓶、壶、罐之类器物抛向空中，然后用身体各部位承接。或者用头、四肢等部位连续抛接器物，踢弄自如，器物在身上滚动而不落地。

　　河南博物院藏的这尊杂技俑可能正在表演这项节目。他仰头往右偏，眼珠瞪圆，张大嘴巴，下巴伸得很长，表情专注不敢有懈怠，似乎正等着用嘴接住落下之物。俑身袒胸露腹，两腿屈蹲，侧身而立，粗壮的体躯和宽大的裤腿增强了作品的稳定感。图6.3.4

图6.3.4 乐舞杂技俑群（之一）
东汉，陶，高5.1厘米—14.5厘米，河南博物院藏

6-4 我有雅乐

日常庆典的氛围营造离不开音乐的渲染。早在周代，中国就形成了以宗法制度和等级制度互为表里的礼乐制度。在这个制度中，不同的职位身份、地位和权力，都有相应的礼乐器，还规定了使用制度、摆列制度、音阶制度。音乐被统治阶层垄断后，金石之乐成为当时一种类型化的音乐，人们更注重它的祭祖和政治礼仪功能，娱乐的功能居于次要的地位。在金石雅乐中，钟和钟乐作为宗法等级制度下的一个载体，一直处于领奏的地位。相比之下，根据特定的表演场合以及用乐环境，琴瑟只能在王与诸侯等贵族阶层所用，或流传于乡间的士大夫阶层，处于陪衬之位。

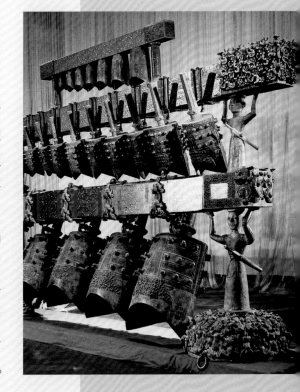

图 6.4.1 曾侯乙编钟
战国早期，青铜，高 273cn，
湖北省博物馆藏

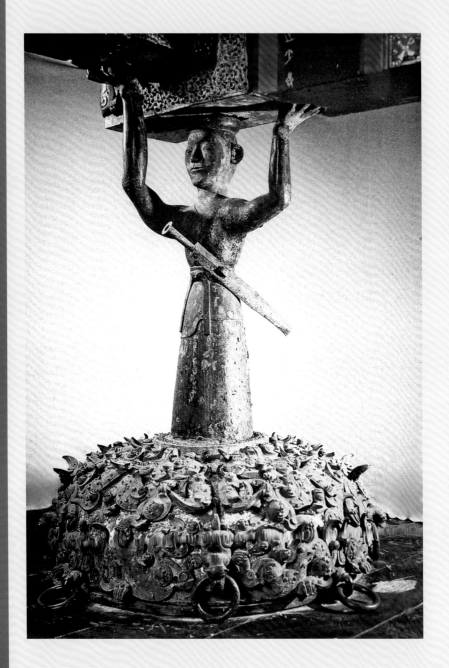

图 6.4.1 曾侯乙编钟 局部

1978 年春季曾侯乙墓在擂鼓墩被发现，出土的一套青铜礼乐器因墓主人得名曾侯乙编钟。编钟体量巨大、音乐性能完好，按大小和音高为序，编成 8 组悬挂在 3 层钟架上。最上层 3 组 19 件为钮钟，形体较小，有方形钮、有篆体铭文。中下两层 5 组共 45 件为甬钟，有长柄，外加楚惠王送的一枚镈钟，共 65 枚。图 6.4.1 甬钟与钮钟的组合，形成了明显的高、中、低三个音响色彩区。敲击每个钟的下面和侧面，都可以奏出升降的两个双音。最令人震惊的是，这套编钟出土时，65 个大小编钟都整整齐齐地挂在木质钟架上，总重量就达 2567 公斤。

　　这套曾侯乙编钟高达 3 米，长达 11 米，钟架呈曲尺形，绘饰以漆。钟体遍饰蟠虺纹，细密精致，钟上有错金铭文，除"曾侯乙作持"外，都是关于音乐方面的内容。编钟的每层横梁还有三个佩剑铜人，以头、手托顶梁架，中部还有铜柱加固。铜人穿长袍，腰束带，神情肃穆，是青铜人像中难得的佳作。图 6.4.1 局部作为钟座，更显编钟的华贵和装饰感。曾侯乙编钟既是乐器，也是礼迎宾客、宴飨群臣的礼乐重器，它也见证了礼乐编钟由雅入俗的历史变化。

　　战国时期，礼乐的制度几乎已经完全崩溃，出现了士卿大夫僭用天子之礼或士僭用诸侯之礼的现象，所谓"礼崩乐坏"。此时，乐悬制度的功能也发生了颠覆性的转变，娱乐性上升到了主导地位，祭祖的礼仪功能在慢慢衰退，编钟的使用更贴近日常的享乐。相应地，编钟的纹饰也发生了改变，出现了云纹、云雷纹、夔纹、凤纹等装饰感更强烈的纹饰，曾侯乙编钟那样繁复的风格便是最好的例子。图 6.4.2 在西周春秋时期，编钟的铭文内容多为歌颂祖先功德，和政治礼仪功能紧密相关。可到了这时候，铭文的内容也发生了很大的变化，只记述制作的时间与归属，或是乐律学的知识。

　　随着这套礼乐制度在现实礼仪生活中被逐渐废弃，适于演奏旋律的编磬逐渐受到重视，原来地位显赫的编钟虽然在音乐性能方面达到了很高的水平，但总体数量在战国时锐减，也成了贵族们死后下葬的明器。

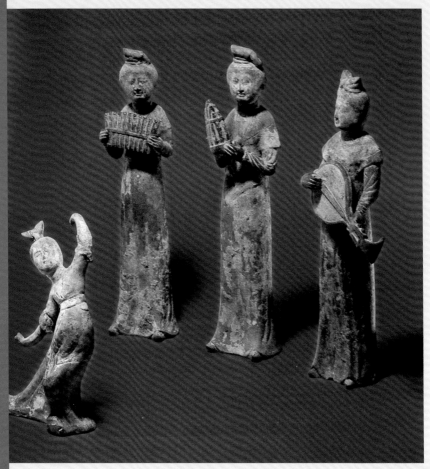

图 6.4.3 乐舞群俑（之四）　唐，陶质彩绘，高 20.4 厘米—35 厘米不等，故宫博物院藏

　　到了唐代，享乐之风早已没有了教化功能，客观上也促进了乐伎数量和乐舞规模的壮大。这些乐伎通常兼备几种艺能，或擅长歌舞、或精于丝竹乐器。所以唐代的乐俑形象多是善歌善舞的群像，场面十分欢快，故宫博物院藏的这套《乐舞群俑》就是一例。图 6.4.3 在乐俑们吹拉弹奏的各种乐器中，出镜率最高的非琵琶莫属，这也是唐代燕乐中的领头乐器。

　　为什么琵琶在唐代的地位会这么高呢？隋唐之前的燕乐，主要以打击乐

和管乐为主，但这两类乐器的音色过于单纯素净。随着胡乐入华，琵琶、筝、筑、击琴、竖箜篌这类弹拨乐类的器乐因为具有旋律性与节奏感，和具有音高的打击乐器相比，发音密度大于打击乐器，能连续弹奏或拨奏出密度可大可小、发音可长可短、颗粒性强的乐音来，使音乐色彩和层次更加繁复。白居易在《琵琶行》中曾形容琵琶的音色"大弦嘈嘈如急雨，小弦切切如私语"，可见音色之美。于是，弹拨类的乐器便成了唐代音乐表演、伴奏、器乐组合中的主力，弹奏琵琶更是风靡一时。

6.4.4 弹琵琶女俑
隋代，陶质白釉，上海市博物馆藏

6-5
文艺的标配

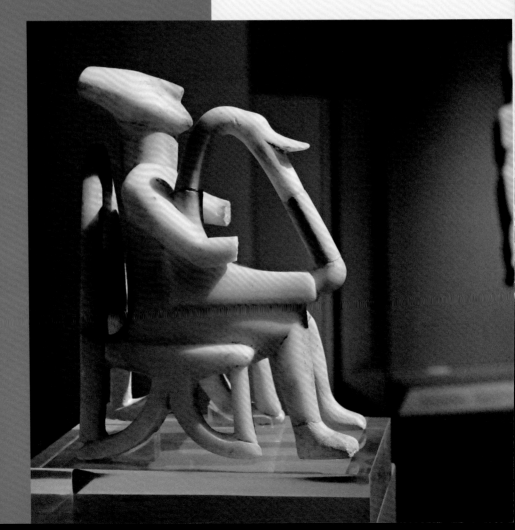

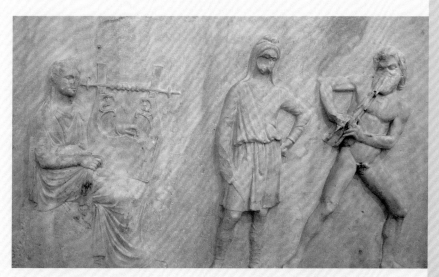

图 6.5.2 阿波罗与玛尔叙的比赛

公元前 350 年，大理石，高 11.59 厘米，雅典国立考古博物馆藏（作者／摄）

若要追溯弹拨类的乐器鼻祖，还得回到公元前 2000 多年的爱琴海域。这个弹奏里拉琴的人像，造型简洁却非常传神，他手中三角形的琴架也暗示了拨弄竖琴的弦音早已在爱琴海域飘扬。图 6.5.1 在古希腊民众的日常生活中，音乐同样具有极高的地位。我们今天说的音乐在古希腊语中有个更厉害的名字，就是后来老被人挂在嘴边的缪斯女神，分管文学、艺术、科学的几位女神都得给她打下手。

因为古希腊人对音乐的重视，每件乐器都配了一位大神级的发明者，奥林匹斯山上的神灵可以为了音乐之争随时下场进行比试。其中有两派的分歧最大，即弦琴派和长笛派。阿波罗是弦琴的资深代言人，他的儿子俄尔甫斯也是弹奏七弦琴的高手。至于长笛的发明者，据说是从宙斯脑袋里蹦出来的雅典娜，但她吹了几下发现不好玩，就把笛子给丢了，后来被一个叫玛尔叙阿斯的凡人捡了去。大概是觉得这件乐器被智慧女神开过光，玛尔叙阿斯居然找到了弦琴派的大神阿波罗对决，妄图一战成名。这场决斗的结果自然不

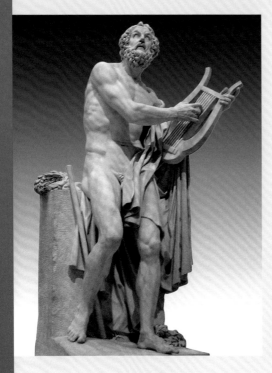

图 6.5.3 荷马
菲利普－洛朗·罗兰，大理石，高 260 厘米，
法国巴黎卢浮宫藏

言而喻，这个故事也从侧面说明了弦琴与长笛在古希腊人心中的地位排序。

图 6.5.2

　　公元前 6 世纪之前，希腊文学离不开音乐，诗人要同时创作乐谱和歌词，然后将它唱出来。如果一个古希腊的公民在 30 岁以前不精通几种乐器甚至不会唱歌，一定会遭到全岛人民的鄙视，开论是运动竞赛、做个的胜利，还是婚庆、丧葬、收割甚至连放牧、纺织、种葡萄、恋爱都会有相对应的合唱赞歌。

　　在这样的传统下，雕塑作品中但凡和文艺沾边的人像，身边都会配一把阿波罗手中的七弦琴。阿波罗作为诗人的庇护神，他的竖琴也象征了他们所从事的文艺创作。欧洲的文学史中，鼻祖级的人物就是古希腊的行吟诗人荷马了，相传两部最经典的史诗名著《伊利亚特》和《奥德赛》都是荷马所作。

是否真的存在一位名叫荷马的盲人，至今仍没有一个定论。不过，这并不影响《荷马史诗》中歌颂英雄的优美辞藻感染着后世的慕名者。图 6.5.3

曾在公元前 330 年领军征服整个波斯帝国的亚历山大大帝，也是狂热的荷马迷，他从小就向往着《伊利亚特》中的英雄时代。因为得到了亚历山大大帝的推崇，荷马在希腊化时期就被塑造成了神一般的诗人，从此确立了他在诗坛上不可动摇的地位。根据亚历山大大帝的旨意，工匠们雕刻了大量荷马的胸像，也为后世的荷马像提供了范本。为了凸显荷马的智慧，他通常都是以年迈的老者形象现身，双目虽然失明仍睁着两眼，皱起眉毛，嘴巴略微

图 6.5.4 萨福
詹姆斯·普拉迪尔，1852 年，大理石，
法国巴黎奥赛博物馆藏

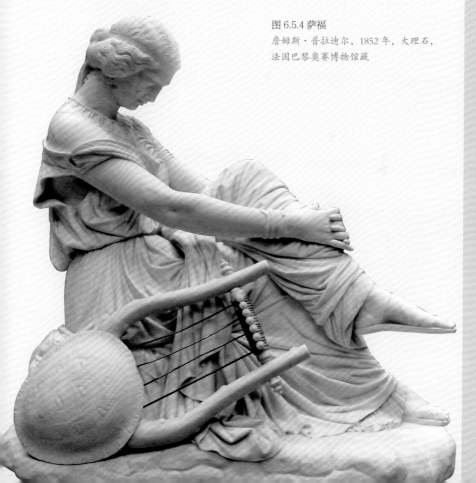

张开，仿佛陷入沉思。新古典主义的雕刻大师菲利普－洛朗·罗兰的荷马像，沿用了经典的荷马头像，但罗兰给这位虬髯客打造了一身健硕的肌肉。荷马坐在一块石墩上，一边拨弄着手中的琴弦，一边仰头吟唱，身旁的橄榄枝冠表明了他与阿波罗的渊源。

　　古希腊时期与荷马齐名的女诗人萨福，也是西方历史上第一位女诗人。在法国奥赛博物馆的入口处，坐着一位低头沉思的少女像，她绾着波浪纹的发饰，双手抱住抬起的左脚，身旁也放着一把七弦琴。图 6.5.4 这座雕像的主人公正是萨福，相较荷马的神秘莫测，萨福可是确有其人。她出生于公元前 612 年，来自爱琴海上一座叫莱斯博斯的岛屿。在萨福的时代，上层社会的女性已经能够接受较高层次的教育，经常聚在一起写诗唱诗。萨福 17 岁就开始写作，她的抒情诗感情真挚热烈，备受推崇，连苏格拉底都将她列入哲人的行列。由于才华出众，萨福成了她们中的佼佼者，很多人就把自己的女儿送到萨福身边，向她学习技艺，由此形成了以萨福为中心的文艺群体。

　　因为古希腊神话中主管文艺的女神共有 9 位，人们便称萨福是第 10 位文艺女神，足见萨福在人们心中的地位之高。她秉承了荷马史诗的传统，相信诗歌是缪斯的赐予。在萨福看来，神赐的诗歌一定是快乐的，从她开始写诗时，就将朋友的快乐唱成了最美的歌。但这座雕像却丝毫没有欢乐的表情，少女略带忧郁的坐姿更像是一位早慧的诗人沉浸在自己的世界中，酝酿着心中的诗句。

6-6
踏歌狂舞

图 6.6.1 跳舞的女祭司

公元前 1 世纪，大理石，

意大利乌菲齐美术馆藏（作者／摄）

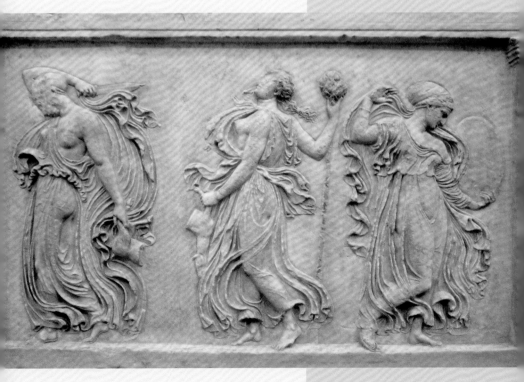

既然有了音乐，更不能少了美酒和舞蹈，在西欧文化中，酒和舞蹈还有着密切的联系。在祭祀酒神的庆典上，为了庆祝葡萄的收成，人们伴着芦笛的乐声，载歌载舞，唱着献给酒神的赞歌。在酒神祭祀中，舞蹈是神秘的启示，也是与神和自然交流的方式，蕴含着极大的心理能量与感染力。

酒神狄奥尼索斯也被称作"疯狂的舞者"，他的身后总是跟着一大群欢腾的追随者，敲着铃鼓，奏着双管笛，带着极致的狂喜四处奔走。狄奥尼索斯的追随者中，最常见的两个形象便是狂舞的女祭司和仙女宁芙。

酒神女祭司的浮雕形象最早出现于公元前 5 世纪，她们总是左手倒提着一只小豹子，右手拿着一根装饰着常春藤叶的长棒。除了这两样配饰，女祭司们还会穿上一种特别轻薄的百褶长裙，在迷狂的状态中散开长发，向后甩动头发，不停跳跃，以疯狂的姿态诠释酒神精神中"迸发的快乐"，体验着充满狂喜的生命冲动。

总的来说，女祭司的舞蹈形象大致分为两类，一种比较癫狂，将衣服撕裂成了两半，从肩膀滑落，露出整个身体，头向后扬起。另一类衣饰庄重，表情也很宁静，只有柔软的裙子被风吹动，形成涟漪般的褶皱，隐约勾勒出衣裙里的身形。乌菲齐博物馆的这块浮雕中的女祭司，则介于暴露与不露之间。图 6.6.1 她们身穿单薄的短袖衣裙，肩上披着一件兽皮。上身的衣服露出

左侧的胸部，下半身的衣裙没有被撕破，身体曲线在薄纱之下若隐若现。虽然女祭司的面容都已经模糊，但仍能感受到她们动作之迅疾，踉跄的脚步很好地诠释了女性在酒神祭中迷狂的精神状态。飘拂的衣裙，贴身的衣褶随着迎风起舞的身体姿态表达着蓬勃丰沛的激情。

酒神女祭司还会变形成舞蹈的宁芙。宁芙是掌管水元素的精灵，常常出没于海洋、河流、森林，在水泽间嬉戏打闹。法国雕刻家古戎为巴黎圣丹尼街纯洁泉广场制作的装饰浮雕就将仙女们置于狭长的单条幅中，使每个人物相对独立，却毫无局促感。图6.6.2古戎是法国的文艺复兴时期的雕刻家代表，

他青年时代曾游学意大利，回到法国后，在创作中融入了意大利的手法主义风格，尤以造型的纯熟手法、优雅精致的审美趣味、明媚轻灵的艺术境界，开创了法兰西艺术的新局面。在这组长条浮雕中，他特意将仙女们的身形拉长，却没有改变整体比例的合理性。两位仙女一人手捧陶罐，一人扛在肩头，赤脚踮起脚尖，衣服紧贴身体，转身的动作中少了女祭司浮雕中的狂热激情，更多了几分灵动和优雅。

图6.6.2 宁芙
古戎作，1548—1549，大理石，高235厘米，法国巴黎卢浮宫藏

图 6.6.3 舞蹈
卡尔波作，1867—1886，石膏稿，高 457 厘米，
法国巴黎歌剧院陈列馆藏

几个世纪后，在巴黎歌剧院的外墙，出现了一组更具生命张力的群舞雕像。雕刻者卡尔波是19世纪中叶最负盛名的浪漫主义雕刻家，他27岁获得了去罗马的奖学金，直到34岁才回到法国，深得波拿巴三世的青睐，许多上流阶层和社会名人都找他创作自己的肖像雕塑。卡尔波受巴黎歌剧院建筑师的委托，为装饰歌剧院大门而创作了名为《舞蹈》的群雕，这件作品也被巴黎人誉为"天使之舞"。图6.6.3

　　卡尔波并没有被过多的象征含义和道德观念所束缚，他选择直接、真实地反映人们的欢快情绪与生活。浮雕中间的舞蹈者高举双臂，右手摇着手鼓，俨然这组狂欢群像的指挥家。他面部的表情和身体形态都配合着手的动作，散发着欢快的活力。翩然起舞的少女们环绕在他的左右，尽情释放出自己的喜悦之情。在浮雕的背阴处，卡尔波还创作了半人半羊的牧神形象。牧神原是神话故事中酒神的玩伴，这也在一定程度上渲染了人神共舞的主题，让人将中间的舞蹈者与主导狂欢队列的酒神联系在一起。

　　卡尔波借助光影来塑造形体，用近乎圆雕的塑造方法来表达气氛，雕塑纵深的立体空间所产生的光影效果又反过来衬托着人物形体。人物和壁面自然地连接在一起，这就使形体出现在实体的空间中，再通过镂空的手法，增强了自由和运动感。外圈的舞蹈者们组成向外扩张的圆弧形，使形体的自由跳动统一于整体结构中，也让这组雕塑在有限的空间里展示着无限的生机。观者在欣赏时，会联想到在这圈环之外，还有更多的人物在欢乐地跳跃着。

　　用裸体形象表现生活，是当时流行的一种风格。但卡尔波这样狂热宣泄情感的表现手法，遭到了批评家的猛烈批评，直斥这件作品下流而猥琐。反观卡尔波的老师吕德的一件著名浮雕，或许能明白当时的巴黎艺术圈更能接受怎样的浮雕作品。

　　吕德是19世纪和德拉克洛瓦齐名的浪漫主义雕刻家，他既有古典主义的严谨，也不乏浪漫主义的激情，这股激情使他不愿意受到古典规范的束缚，而要表现富于动感的形式和不屈不挠的精神。他的代表作是巴黎香榭丽舍大

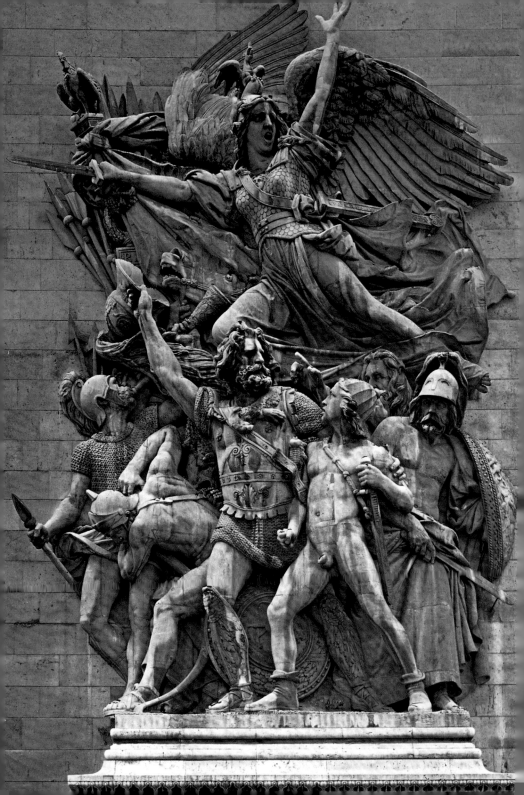

道凯旋门右侧门上的群像浮雕《马赛曲》。图 6.6.4 马赛曲是法国北部的一位年轻音乐家创作的战歌，后来在 1792 年，因为马赛的一支工人义勇军，传遍了巴黎的大街小巷。因为马赛人带火了这首歌，于是将歌名定为《马赛曲》。吕德创作凯旋门上的浮雕时，法国民众刚刚经历过 1833 年的"七月革命"，他决定将《马赛曲》带给人的震慑转化为拟人的视觉形态，激发出法兰西民族的爱国精神与不屈意志。

吕德的雕塑中，士兵们都是古罗马时期的装备，铠甲和武器则来自中世纪，而人物的服饰和有象征含义的细节都在引导着观者去思考：我们能从过去历史中获得什么？吕德特地将浮雕分为上下两层，罗马女战神贝隆娜在前进队列的上方，振臂一呼，号召人民跟随她挥剑的方向进军。她象征着自由、正义和胜利。在女神宽广的羽翼之下，一群义勇军战士正奋勇前进。

从立意主旨来看，吕德的《马赛曲》和卡尔波的《舞蹈》似乎完全相反，前者关乎民族命运，后者只沉溺个体的享乐。但是他们的创作都竭力将音乐中的激情和张力转化为视觉化的姿态表达，这或许是浪漫主义时期的艺术家与悠久的酒神精神的潜在联系。

我们的雕塑之旅，也将在这首"马赛曲"中临近尾声。我们从史前穿越而来，有许多作品只能被匆匆带过，希望这本小书可以让更多的人对雕塑艺术产生好奇。

图 6.6.4 马赛曲
吕德，1833 年—1836 年，石，高 1280 厘米，
法国巴黎凯旋门（左页图）

图书在版编目(CIP)数据

艺术的金枝玉叶 : 雕塑 / 郑小千著. -- 上海 : 上
海书画出版社, 2021.4
ISBN 978-7-5479-2593-5

Ⅰ.①艺… Ⅱ.①郑… Ⅲ.①雕塑技法 Ⅳ.①J31

中国版本图书馆CIP数据核字(2021)第064237号

艺术的金枝玉叶：雕塑

郑小千 著

责任编辑	黄坤峰
审　　读	陈家红
封面设计	刘　蕾
内页设计	锡尊文化
技术编辑	包赛明

出版发行	上 海 世 纪 出 版 集 团 上海书画出版社
地址	上海市延安西路593号　200050
网址	www.ewen.co www.shshuhua.com
E-mail	shcpph@163.com
印刷	上海画中画包装印刷有限公司
经销	各地新华书店
开本	890×1240　1/32
印张	7.5
版次	2021年6月第1版 2021年6月第1次印刷

书号	**ISBN 978-7-5479-2593-5**
定价	**78.00元**

若有印刷、装订质量问题，请与承印厂联系